터무늬 있는

경성미술여행

정옥

메종인디아

미술과 장소

예술은 이성적 인식보다 감각적인 경험의 영역에 가깝다. 지식 이전에 작품을 직접 감각으로 경험하는 것이 핵심이다. 그러나 작가의 창작활동 결과물로서 존재하는 작품에는 단지 감각으로 경험하는 것을 넘어서는 다양한 요소들이 복합적으로 담겨 있다. 거시적인 시대 상황과 미시적인 개인의 삶이 어우러져 있는 것이다. 미술을 가까이하면서 작품을 더 깊이 이해하고 싶은 욕구가 생겼다. 그에 따라 작품의 배경이 되는 시대와 작가의 삶이 궁금해지는 것은 어쩌면 당연한 수순일 것이다.

그 관심이 가장 구체적으로 집중된 영역이 바로 우리 근대 미술이다. 이것은 내가 한국 사람이라는 것 외에는 뚜렷이 설명할 길이 없는 태생적인 지향점일지도 모른다. 현대와 맞닿아 있는 근대! 그저 지나간 옛날로 여겨지는 이전 시대와는 다른, '근대'라는 시공간은 나에게 호기심의 대상이었고, 그것은 미술에 있어서도 동일했다.

근대 미술을 시기적으로 어떻게 구분하느냐 하는 기준은 미술계에 다양한 의견이 존재하는데, 이 책에서는 20세기 전반기를 근대 미술 시기로 설정하여 이야기하고자 한다.

근대 미술은 어떤 특성을 지니는가? 신화나 역사 및 상류층의 삶에서 서민들의 일상생활로의 소재 변화, 기능인에서 창조적 지식인으로 평가되는 작가에 대한 인식 변화, 후원자에 의한 주문 제작에서 창작 후 시장 판매로의 변화, 소수의 사적(私的) 향유에서 대중의 공공장소에서의 감상으로의 변화 등이 근대적 미술의 특징이다. 여기에 우리의 근대 미술에 추가적인 변화가 더해지는데, 바로 생소한 용어와 이질적인 서양미술 재료 및 기법의 도입이 포함된다.

우리의 근대화는 서구를 모델로 한 변화이자, 서구에서 수백 년에 걸쳐 점진적으로 진행된 것을 압축된 시간에 추진하는 시도였다. 또한 그것은 일제(日帝)에 의해 강제되고 통제된 변화이기도 했다. 따라서 20세기 전반기는 근대성과 식민성이 중첩되는 시기다. 식민 지배의 폭압 가운데 신음하며 국권 회복을 위해 몸을 던져 투쟁하던 엄혹한 시기이자, 산업화와 도시화가 진행되고 서구적 라이프 스타일이 확산된 때이기도 하다.

이는 영화 〈모던 보이〉(2008)와 〈암살〉(2015) 등을 비롯한 일제 강점기의 경성을 배경으로 한 영화들에 잘 묘사되어 있다. 목숨을 걸고 잠입한 독립운동가들이 목격한 경성은 근대식 건물이 즐비하고 화려하게 장식한 백화점에 쇼핑객이 넘치는 공간이었으며, 모던 보이와 모던 걸이 거리를 활보하고, 카페와 댄스홀에는 사람들이 넘치는 도시기도 했다.

미술도 예외가 아니다. 앞서 언급한 근대 미술의 특성들이 나타남과 동시에, 조선미술전람회로 대표되는 미술을 이용한 일제의 식민 지배도 작동한 시기였다. 따라서 해당 시기 미술의 근대성과 식민성 또한 균형 있게 살펴볼 필요가 있다.

역사를 기억하는 장치는 여러 가지가 있다. 해당 시공간에 살았던 사람들의 증언이 있고 남겨진 사물들이 있다. 또한 그러한 것들을 정리하고 기록한 다양한 유형의 자료와 연구물들이 존재한다.

수많은 기억의 장치 중에서 사건의 현장, 즉 장소를 직접 경험하는 것만큼 생생한 것도 없지 않을까 싶다. 장소는 상대적으로 수명이 길다. 격동의 근대와 현대를 거치면서 당

시의 장소가 더 이상 존재하지 않는 경우도 많지만, 근대 미술의 현장을 확인할 수 있는 곳이 아직 더러 보존되어 있어 다행스럽다.

우리는 '터무니없다'라는 말을 종종 사용하는데, '터무니'는 '터의 무늬'에서 유래한 것이라고 한다. 이 표현을 인용한다면, 나는 이 책에서 '터무늬 있는' 우리 근대 미술을 이야기해 보고 싶은 것이다.

이 책에서 다루는 근대 미술 이야기는 '일제 강점기의 경성'이라는 시공간의 미술 관련 장소들을 주 무대로 하여 진행된다. 경성 이외에도 관심을 기울일 만한 지역들이 있지만 경성이 근대기 미술의 중심지이기 때문이다(아울러 개인적인 역량의 한계도 이유임을 고백하지 않을 수 없다). 시간적으로는 일제 강점기의 연장선상에서 해방 이후의 시기도 일부 포함한다.

경성의 미술 관련 장소들을 암묵적으로 세 가지 카테고리, 즉 학습의 터, 창작의 터, 유통의 터로 구분하였다.

근대 미술의 특징 중 한 가지는 이전 시대에는 일부 계층에 한정되어 있던 미술의 창작과 향유가 대중으로 확대된 것이다. 이를 가능케 한 주요한 배경이 미술교육의 확대와 미술 유통체계의 발달이다. 그러므로 이 책에서는 작가

와 작품에 집중된 창작의 장소뿐 아니라, 근대의 미술교육과 유통에 관련된 장소도 비중 있게 다루었다.

이 책은 이들 장소를 여행하는 순서로 내용을 구성하였으므로, 독자들이 직접 방문하여 근대 미술의 현장을 보다 생생하게 경험하고 기억하도록 돕는 안내 책자 역할도 할 수 있을 것이다.

이 책이 상정하는 독자는 미술에 관심 있는 일반인, 즉 미술을 전공하지 않았지만 사랑하는 사람이다. 그리고 기본적인 목적은 이런 독자들이 우리 근대 미술의 풍경을 입체적으로, 즉 학습-창작-유통의 관점으로 조망한 풍경을 그려볼 수 있도록 돕는 것이다.

미술을 접하면서 가장 감동적인 이야기는 작가의 삶과 그의 작품에 대한 것이지만, 배경이 되는 거시적 상황들을 이해할 때 더 풍성하게 누릴 수 있다는 것이 나의 경험이자 소신이다. 그런 이유로 이 책에서는 개별 작가의 삶과 작품에 초점을 두기보다 근대 미술의 전반적인 상황을 이야기하고자 한다.

'전반적인 상황'이라고 한 것은 학술서적이나 논문 등에서 자주 볼 수 있는 구체적인 연도와 수치 및 세세한 기술

(記述)보다 대강의 내용과 흐름에 집중한다는 의미다. '이야기한다'는 것은 글의 구성을 매우 견고하게 구조화하지 않고, 근대 미술을 엿볼 수 있는 장소를 찾아다니면서 옛이야기를 하듯이 풀어보겠다는 뜻이다. 때로는 잡담도 하고 때로는 개똥철학도 풀면서….

이 책을 회화(繪畵)에 비유하자면, 대상을 인상주의적 화법으로 쓱쓱 그렸는데 약간의 표현적인 특성도 포함되어있는 그림이라고 할 수 있다. 극사실주의처럼 상세 묘사가 아니어서 아쉬움이 있는 독자도 있을지 모르지만, 추상회화는 아니니 어렵지 않게 대할 수 있을 것이다.

회화를 언급했으니 한 가지 더 이야기하면, "미술"과 "여행"이라는 단어가 들어간 제목의 책인데도 불구하고 실상 이미지는 그렇게 많이 담지 않았다. 주된 이유는 사진이 현장과 원작을 대체할 수 없다는 생각 때문이다. 책을 읽은 후에 직접 그 장소에 가 보고픈, 그리고 원작을 대면하고픈 생각이 드는 글을 쓰고자 하는 욕심을 부려 본다.

음식에 비유하면, 책을 읽고 나서 독자들이 "영양가 있고 맛있는 음식을 먹었다!" 하고 만족감을 경험하기를 기대한다. 바람과 달리 맛도 없고 영양가도 없는 요리가 될까 걱정

이지만 그래도 요리를 했으니 이제 독자 앞에 내놓는다. 영양가와 맛의 평가는 먹는 이들의 몫이고, 그 결과의 책임은 요리사에게 있다.

　이제 여행을 시작하자.

이야기 순서

여행을 마치고

미술의 이상(理想) 334

#선구자 #개척 #미술교육 #서화협회

선구자의 길은 영광스럽지만 외롭다. 화려해 보이지만 실상 열매를 맺는 경우는 거의 없다. 앞서 감으로써 길을 내고 그 길을 평탄하게 하고 넓히는 것이 선구자의 역할이다.

이곳에서는 미술교육과 미술가 단체의 결성 및 전람회 등을 통해 근대 미술의 길을 닦아간 근대 작가들의 흔적을 더듬어 본다.

고

희

동

미

술

관

우리의 "터무늬 있는 경성미술여행"은 창덕궁 서쪽 원서
동의 한 집에서 시작한다. 옛 궁궐 담장 너머로 해가 떠오
르고, 궁궐 후원의 무성한 고목들에 앉은 새들의 지저귐이
아침을 깨우며, 계절에 따라 변화하는 궁 안의 아름다운
풍광이 눈길을 끄는 곳이다.

서울특별시 종로구 창덕궁5길 40. 기존의 주소는 원서
동 16번지다. 이 집은 바로 우리나라 최초의 서양미술 유
학생인 춘곡(春谷) 고희동(高羲東)이 1918년부터 41년 동
안 살았던 곳으로, 국가등록문화재 제84호 "원서동 고희동
가옥"으로 지정되어 있다. 근대기의 여러 장소처럼 이곳도
사라질 위기에 처했었지만, 다행히 보존되어 복원되었고
현재는 종로구립 고희동미술관으로 운영되고 있다.

최초의 서양미술 유학생

고희동은 1886년에 출생하여 1965년에 사망하였으니,
"대한제국 – 일제 강점 – 해방 – 한국전쟁"으로 이어지는
우리의 근대를 관통하여 살았던 시대의 증인이며, 우리
근대 미술의 교육과 창작, 유통이라는 전반적인 영역에서
선구자적인 역할을 한 인물이다.

그는 우리나라 최초의 서양미술 유학생이자 서양화가의 효시(嚆矢)라 할 수 있다. 아울러 그 전에 이미 전통회화를 접했고 1920년대 중반 이후에는 다시 전통회화로 전향함으로써 서양회화와 전통회화의 창작을 모두 경험한 작가이기도 하다.

또한 작가로서의 활동뿐 아니라 일제 강점기에 중앙, 휘문, 보성학교 등에서 도화(圖畫)교사로 재직하며 많은 근대기 화가들을 양성하였으며, 최초의 근대적 미술가 단체인 서화협회를 조직하고 총 15회의 서화협회전을 개최하였다. 해방 후에는 대한미술협회 설립과 대한민국미술전람회 운영에 주도적인 역할을 했다.

이러한 활동들을 고려해보면 우리 여행의 출발지를 고희동미술관으로 정한 것은 적절한 선택이 아닐까 한다.

또한 개인적으로 미약하나마 고희동미술관과 인연이 있기도 해서 이번 여행의 출발지로 마주하니 감회가 새롭다. 이곳은 2000년대 초반에 철거될 위기에 처했었다. 한 기업이 이 땅을 매입하여 근처에 있는 자사 연구소 주차장으로 만들려고 했기 때문이다. 다행히 의식 있는 시민들의 활동으로 그 시도가 좌절되었는데, 당시에 나는 바로 그 기업에 10여 년간 몸담았었다. 만약 이곳이 주차장

으로 바뀌었다면, 이번 경성미술여행을 여기서 시작하는 것은 불가능했을 것이다.

동쪽으로 향한 정문을 열고 들어가면 소박한 마당이 우리를 맞이한다. 마당 오른쪽에 있는 건물이 춘곡이 직접 설계하여 지은 개량 한옥으로, 원래는 안채, 사랑채, 문간채, 곳간채로 구성되었으나 현재는 안채와 사랑채만 복원되어 미술관으로 운영되고 있다.

춘곡이 1959년에 제기동으로 이사한 후에는 주인이 여러 번 바뀌고 또 방치되어 훼손된 기간도 있어서 원래 모습과 동일하게 복원하지는 못했다. 기단이나 창, 그리고 담장과 대문 등에 차이가 있다고 한다.

안채는 동쪽으로 향한 一자형 건물이며, 사랑채는 안채를 마주보며 ㄷ자 형태로 구성되어 있는데, 사랑채에 있는 사랑방과 화실 공간은 1930년대에 추가로 지은 것이다. 안채와 사랑채 사이는 신발을 신지 않고도 이동할 수 있도록 나무 복도로 연결되어 있다. 복도에 유리문을 달아서 실내 공간화한 것이나 개량 화장실을 도입한 점 등이 근대 주택의 특징이라고 할 수 있다.

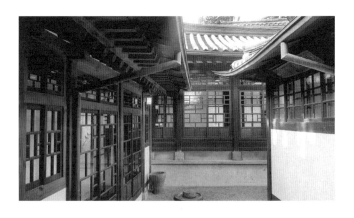

고희동미술관은 한옥에 유리 창문을 단 근대한옥의 특징을 보여준다. ㅡ자의 안채와
ㄷ자의 사랑채에 의해 만들어진 안마당이 특징적이다.

　나도 초등학교를 거의 마칠 때까지 한옥에 살았다. 툇
마루와 대청마루에 유리 미닫이문이 달려 있던 것이 기억
난다. 그래도 겨울에는 바닥이 너무 차가워서 종종걸음을
했던 것을 생각하면, 유리문을 달지 않은 전통 한옥에서의
겨울은 얼마나 추울까?

　어릴 때의 한옥이 그리운 것은 이제는 그 집이 존재하
지 않기 때문인지도 모른다. 성인이 되어 다시 찾아갔지만
대지의 반은 낯선 빌라가 들어서 있었고, 나머지에는 새
로운 단독주택이 서 있었다. 땅은 그대로지만 이제는 나
와 아무 관련 없는 곳이 되어버린 것이다. 지금에 와서는

북 촌

그때 그곳에서의 사진도 제대로 간직하지 못한 것이 너무나 아쉽다.

건물 입구로 들어가서 왼쪽에 있는 첫 번째 방에는 고희동에 대한 자료들이 전시되어 있다. 관비(官費)로 유학을 한 것이었기에 그와 관련된 출장명령서도 있고 동경미술학교 졸업장도 전시되어 있다.

서양화가들의 방한

자료들을 보니 문득 궁금증이 생긴다. 고희동은 어떤 계기로 서양미술을 접하고 유학까지 결심했을까?

서양미술이 우리나라에 소개된 것은 17세기 중반까지 거슬러 올라가지만, 서양화가가 직접 방문하여 그림을 그린 것은 19세기 말에 이르러서였다. 1890년 말에 방한한 영국 출신 작가 헨리 새비지 랜더(Henry Savage Landor, 1867~1924)가 3개월 정도 체류하며 고종 황제와 여러 세도가의 초상화를 포함하여 인물화를 주로 제작했는데 원작이 전해지지는 않고 있다. 다만 그가 영국으로 돌아가서 1895년에 출판한《코리아 또는 조선, 고요한 아침의

나라》(Corea or Cho-son the Land of the Morning Calm)
에 다수 작품의 사진들이 실려 있다.

그 후 네덜란드 출신의 미국 작가 휴버트 보스(Hubert
Vos, 1855~1935)가 1899년에 방한하여 당시 한성의 풍
경과 고종을 비롯한 다수의 초상화를 제작했다. 그는 우
선 민상호의 초상을 제작했는데, 그것을 본 고종이 자신
과 황태자의 모습을 그리도록 한 것이다. 초상화는 덕수
궁(당시의 명칭은 경운궁)에 소장되었으나 1904년 4월
화재로 소실되었다. 하지만 다행히 보스가 고종의 허락을
받아 1점을 더 제작하여 가져갔고 그 고종의 전신상이 작
가 후손에 의해 보존되고 있다. (도판 1 참고)

고희동은 한성법어학교(漢城法語學校)를 졸업하기 1
년 전인 1904년 12월부터 관리로 근무했기 때문에 휴버
트 보스를 직접 만나거나, 보스가 그린 고종과 황태자의
초상화를 볼 기회가 없었을 것이다. 그러나 고희동에게는
서양미술을 직접 접할 기회가 있었다. 그것도 그려진 결
과물만이 아니라 그리는 과정까지 포함하여. 바로 한성법
어학교 재학시절 교장 에밀 마르텔의 초상화를 프랑스인
도예가 레미옹(Leopoid Remion)이 그리는 것을 보았던

것이다.

20대 초반에 프랑스어 통역관이 되어 궁내부 주사로 근무하며 장래가 촉망되던 고희동이 그림의 세계로 들어간 것은 1905년의 을사늑약 때문이었다. 1954년에 〈신천지〉에 실린 인터뷰 기사에는 그림을 시작할 때의 그의 심경이 표현되어 있다.

"일본이 우리나라를 보호국으로 만든 지 2년이 지나 국가의 체모는 말할 수 없이 되었고 무엇이고 하려고 해도 할 수가 없게 되면서 이것저것 심중에 있는 것을 다 청산하여 버리고 그림의 세계와 주국(酒國)으로 갈 길을 정하여 심전 안중식과 소림 조석진 두 분 선생의 문하에 나갔다."

일제 강점기에 이와 유사한 동기로 미술작가의 길에 들어선 이들이 종종 있었다. 당시 많은 미술 작가들이 경제적으로 여유 있는 집안 출신이었는데, 이들은 사회적으로 성공한 삶을 추구하는 대신에 미술을 선택하였다. 출세를 위해 요구되는 일제 통치체제에의 순응과 협조를 거부하고 아예 예술의 세계로 몸을 피한 것이라고 할 수 있다.

마치 중국에서 송나라가 망하고 몽고족에 의해 원나라가 세워질 때 다수의 한족이 시서화의 세계로 피한 것처럼.

그러나 고희동은 전통회화의 화보를 베끼는 임모식 교육에 실망하여 서양회화로 관심을 돌렸고, 1909년에 일본으로 떠난 886명의 유학생 중의 한 명으로 우리나라 최초로 미술 유학을 하게 되었다.

동경미술학교 유학생

자료가 전시된 진열장 앞 벽면에 걸려 있는 세 점의 자화상은 모두 영인본(影印本)이고, 중앙에 있는 작품의 원작은 동경미술학교(현 동경예술대학)에, 나머지 두 점의 원작은 국립현대미술관에 소장되어 있다. 자화상 한 점이 동경미술학교에 소장되어 있는 이유는 서양화과 졸업생들은 졸업 시에 자화상을 제작해야 하는 학교 규정 때문이었는데, 학교가 그 작품들을 매입하여 소장하였다.

세 점의 자화상 중에 동경미술학교에 제출한 자화상은 푸른 두루마기를 입고 정자관을 쓴 상태로 앞을 바라보는 모습을 담았다. (도판 2 참고) 다른 한 작품은 동일한 푸른 두

루마기에 단발의 측면 모습을, 나머지 한 작품은 여름에 모시 적삼을 풀어 헤치고 부채질하는 모습을 그린 것이다. 푸른 두루마기를 입은 두 작품은 배경이 비어 있는 것과 달리 모시 적삼을 입은 작품의 배경에는 유화 작품이 걸려 있고 책들이 꽂혀 있는 모습들을 묘사했다.

이 세 작품이 모두 비슷한 시기에 그려졌는데, 만약 졸업작품을 위해 제작한 것이었다면 고희동은 정자관을 쓴 모습이 자신의 정체성을 가장 잘 표현한 초상화라고 생각하지 않았을까? 어쩌면 일본에서 유학하는 식민지 백성의 처지였음에도, 당당하게 자신이 조선의 선비임을 이야기하고 싶었던 것이리라.

현재 동경예술대학에는 총 43명의 조선 유학생 자화상이 소장되어 있다.

일제 강점기에 우리나라에서 해외로 유학 간 국가는 대부분 일본이었고, 이는 미술 분야도 예외는 아니었다. 특히 1920년대까지는 대부분의 일본 미술유학생이 동경미술학교에 입학했는데, 당시에 동아시아에서 서양미술 교육을 체계적으로 실행한 근대식 교육기관은 동경미술학교가 유일했기 때문이다. 최초의 조각 유학생인 김복진도

동경미술학교 졸업생이며, 조선뿐 아니라 대만과 중국의 유학생들도 다수 재학했음을 확인할 수 있다.

고희동을 시작으로 동경미술학교에서 공부한 유학생은 해방 전까지 졸업생 기준으로 총 63명이다. 이의 전공별 분포를 보면 약 73%인 46명이 서양화 전공인 반면에 조각은 9명, 일본화는 1명에 머물렀다. 그리고 응용미술이라고 할 수 있는 도안과 공예는 각 2명과 1명에 그쳤으며, 도화사범을 전공한 유학생이 4명이 있었다.

당시 동경미술학교의 미술교육은 프랑스에서 루이 조제프 라파엘 콜랭(Louis Joseph Raphaⅼ Collin, 1850~1916)에게 배운 구로다 세이키(Kuroda Seiki, 黑田淸輝, 1866~1924)로 대표되는 외광파가 주를 이루고 있었다. 외광파는 기존의 아카데믹한 미술에 인상파의 영향을 받아 자연광을 반영한 스타일을 택하고 있었다.

그 결과 이 시기에 동경미술학교에서 유학한 작가들은 주로 아카데믹한 화풍의 창작활동을 보였다. 이들 중에 다수의 작가가 일제 강점기에 중등학교의 도화교사로 재직하면서 근대 작가의 양성에 기여하고, 해방 이후의 미술대학과 대한민국미술전람회의 구성과 운영을 비롯한

미술계 전반에 관여함으로써 우리 미술의 아카데미즘 형성에 많은 영향을 미쳤다.

초기 서양미술 전공자의 한계

이제 복도를 따라서 작품들이 전시되어 있는 공간으로 들어가 보자. 눈에 띄는 특이점은 고희동이 서양미술을 전공했음에도 세 점의 자화상만 유화이고 나머지 방에 전시된 작품들은 모두 전통회화라는 것이다.

이는 그가 1920년대 중반 이후에 전통회화로 전향했기 때문이다. 그러나 그가 그린 전통회화 작품들을 보면 서양회화의 영향이 반영되어 있음을 확인할 수 있다. 원근법적인 대상의 표현과 담채의 감각적인 색채가 눈길을 끈다. 특별히 푸른색을 즐겨 쓴 듯한데, 기존의 전통적인 청록산수와는 달리 옅은 하늘색 담채가 산과 강을 물들이고 있다. 수채화로 그린 풍경화 같은 느낌이다.

이러한 현상은 아마 기존의 전통회화와 새로운 서양회화의 창작을 모두 경험한 최초의 작가가 취할 수 있는 현실적인 타협책이 아니었을까 싶다.

'최초의 서양회화 유학생'이라는 타이틀 외에 '작가로서의 고희동'을 높이 평가한 경우를 찾기는 어렵다. 이는 작품 자체의 특성뿐 아니라 서양미술을 전공했지만 전통 회화로 돌아선 것을 '작가 정신의 결핍' 내지 '화가로서의 역량 부족'으로 해석하는 경향도 있기 때문일 것이다.

고희동이 망국의 답답함을 달래고자 미술을 배우기 시작했고, 그러기에 치열한 작가적 삶을 살지 못했다는 지적도 분명 부정할 수 없다. 하지만 작가 한 명의 탄생과 성장은 개인적인 재능과 열정뿐 아니라 시대적인 상황에 영향을 받음 또한 분명하다.

그가 1915년에 동경미술학교를 졸업하고 귀국했을 때 신문에는 "서양미술의 효시"라고 기사가 날 정도로 주목받았으나, 귀국한 작가가 서양회화를 지속하기에는 현실적인 환경이 너무나 열악했다.

'미술'이라는 용어 자체가 일본을 통해서 들어온 낯선 용어였고, 대중에게는 서양미술에 대한 지식과 경험이 부재한 상태였다. 팔레트와 캔버스를 들고 그림을 그리러 야외에 나가면, 엿장수나 담배장수 취급을 하거나 물감을 닭똥 같다고 하는 것이 당시 상황이었다. 유학까지 다녀온 것이 고작 환쟁이 되기 위한 것이냐고 비아냥거리던

시대였다. 게다가 창작을 위한 재료와 모델을 구하기도 쉽지 않은 시절이었다. 고희동은 1915년의 조선물산공진회에 출품할 여성 인물화를 제작하기 위해 모델을 구했으나 응하는 사람이 없던 차에, 이 소문을 들은 채경이라는 기생이 모델이 되어 준 덕분에 작품을 제작할 수 있었다고 한다.

전시실 벽면에는 전통회화로 회귀할 때의 그의 생각을 적어 놓은 글이 보인다. 그가 어떤 고민을 했는지 엿볼 수 있다.

"회화예술이란 무엇인가? 꼭 서양화를 고집해야 할 이유가 나에게 있는가? 서양화는 지금의 사회와 아주 동떨어진 예술이 아닌가. 동양화나 서양화나 그림에는 다를 것이 없다. 그리고 사회는 동양화를 요구하고 있다."

고희동에 이은 두 번째 유학생인 김관호(金觀鎬, 1890~1959)가 동경미술학교를 졸업할 때의 일을 통해서도 당시 사회의 단면을 엿볼 수 있다. 그가 학교를 최우등으로 졸업하고 졸업작품 〈해 질 녘〉(夕暮)으로 일본 문부성 주관 전람회에서 특선을 수상했을 때의 일이다. 수상

소식을 전한 기사에 정작 작품의 이미지는 게재되지 않았는데, 그 이유가 해 질 녘에 대동강변에서 목욕하는 두 여인의 뒷모습을 그린 누드 작품이었기 때문이다. (도판 3 참고)

수상 기사를 게재한 매일신보에는 아래와 같은 사과문이 실렸다.

"전람회에 진열된 김 군의 그림은 사진이 동경으로부터 도착했으나 여인이 벌거벗은 그림인 고로 사진을 게재치 못함"

결국 이러한 시대적 한계가 최초부터 세 번째까지의 서양미술 유학생인 고희동, 김관호, 김찬영 모두의 유화 붓을 꺾게 만든 핵심적인 이유였을 것이다. 이는 미술의 발전이 작가 개인의 열정과 역량에만 의존하는 것이 아니라, 대중의 이해와 적정한 수요의 존재를 비롯한 사회적 여건에 매우 큰 영향을 받음을 보여주는 것이라 할 수 있다.

아직은 서양회화의 꽃을 활짝 피울 수 있는 시기가 되지 않았던 것이다. 사회는 기존에 익숙했던 동양적 회화를 요구하고 있었다.

북 촌

이러한 한계에 부딪힌 고희동을 비롯한 초기 서양미술 유학생들이 관심을 기울인 분야는 다름 아닌 교육이었다. 꽃을 피우는 것이 아니라 씨를 뿌리고 싹을 틔우는 일에 집중한 것이다.

고희동이 다수의 중등학교 및 미술교육기관에서 교사 생활을 했고, 김관호와 김찬영이 평양에서 삭성회(朔星會) 회화연구소를 운영한 것도 동일한 맥락이라고 할 수 있다.

조선시대에 서화(書畵) 또는 도화(圖畵)라 불린 미술 관련 공적 교육기관은 궁정화원을 양성하고 운영했던 도화서가 유일했다. 따라서 일반 대중의 미술 향유 역량을 배양하고, 작가적 소질을 발견할 수 있는 보편적 교육의 기회는 부재했다고 할 수 있다.

그러나 구한말의 개항과 더불어 미술교육이 보편화되기 시작하여 1895년의 소학교령에서는 도화가 선택과목에 포함되었으며, 1906년의 보통학교령에서는 필수과목

이 되었고 국정 미술교과서로 학부(學部)에서《도화임본》을 발간하였다.

일제 강점기에 들어와 1911년에 시행된 1차 조선교육령에 따라 도화는 다시 선택과목이 되고 교과서는 기존의《도화임본》을 정정한 것이 사용되었는데, 이때까지의 수업은 교과서 제목에서도 유추할 수 있듯이 모필을 이용하여 그림을 베끼는 방식이 주를 이루었다.

보다 근대적인 미술교육으로의 전환은 1922년의 2차 조선교육령에 의해 이루어지는데, 도화가 필수과목이 되었고 교원 양성을 위한 사범학교도 설립되었다. 도화 교과서로는 일본에서 사용되던《신정화첩》의 내용을 대거 수용한《보통학교 도화첩》이 사용되었다. 이 교과서는 1938년까지 일제 강점기 중에 가장 오래 사용된 초등 미술 교과서로서, 아동의 발달과 흥미를 고려하고 서양미술의 투시도법, 명암법, 색채론 등을 포함한 내용으로 구성되었다.

초등교육과정에서는 이렇게 조선총독부에서 발행한 국정교과서가 사용된 반면에 중등교육과정에서는 조선총독

부의 검·인정을 거친 다양한 교재가 사용되었다.

　원래 예술 또는 미술을 의미하는 서양의 "Art"라는 단어는 라틴어 ars가 어원이며, ars는 기술을 의미하는 그리스어 techne에서 유래했다. 이 연장선상에서 작가들은 기능인으로 간주되었는데, 르네상스와 낭만주의 시대를 거치면서 지식인과 예술가로의 인식 변화가 일어났다.

　서양미술에서 '기능에서 아름다움'으로의 점진적인 인식 변화는 우리보다 앞서 서구문물을 도입한 일본에서도 동일하게 나타났는데, 일본을 통해 미술(美術)을 도입한 우리나라도 초기에는 동도서기(東道西器)라는 근대화 방법론의 '서기'로 인식하는 경향이 컸다.

　이는 1881년에 신식 무기 제조와 사용법을 배우기 위해 중국 천진으로 파견된 영선사 일행의 제도사(製圖士)로 안중식과 조석진이 참여했던 것이나, 왕실용품의 제작을 위해 1908년에 설립된 기관 명칭이 "한성미술품제작소"였던 것에서도 알 수 있다. 이처럼 미술은 근대화를 위한 기술이었고, 이후에 점진적으로 심미적 대상으로의 변화가 이루어졌다.

　이러한 기술과 예술의 양면성은 기존의 도화(圖畫)라

는 용어 및 도화서의 기능에서도 발견할 수 있다. '도'는 기능적인 그림을 지칭하는 것으로서 오늘날의 응용미술에 해당하며, '화'는 순수미술을 가리키는 것이다. 그리고 도화서 화원들의 역할은 단지 장식화나 감상화를 그리는 것에 그치지 않았고, 왕의 초상화인 어진(御眞)을 그리거나 행정적인 필요를 위한 지도 제작과 공식 기록물인 의궤(儀軌) 제작 등에 더 큰 비중이 있었다.

근대 초기의 미술교육도 순수예술적 목적보다 근대화를 위한 기능적 필요성에 보다 관심을 두었다. 미술 교과목명이 미술 또는 서화가 아니라 도화로 명명된 것에서도 그러한 이중적인 측면을 볼 수 있다. 교과 내용도 크게 자재화(自在畵)와 용기화(用器畵)로 구분되어 순수미술과 응용미술이 모두 다루어졌음을 알 수 있다. 자재화는 연필이나 붓으로 그리는 임화(臨畵)와 사생화 등을 말하고, 용기화는 자나 컴퍼스 등을 사용하여 물체의 형상을 기하학적 원리에 따라 그리는 것이다.

1922년의 2차 조선교육령에 의해 미술교육이 초등교육과정의 필수과목이 되면서 많은 근대 작가들이 보통학

교 또는 소학교 수업을 통해 미술에 대한 관심과 자질을 발견하고 작가로서의 꿈을 키울 수 있었다.

하지만 보통학교라 해도 오늘날과 같은 의무교육과 정은 아니었기에 이를 통해 미술을 접할 기회가 모두에게 보편적으로 주어진 것은 아니었다. 1931년 통계를 기준으로 보면, 조선인의 보통학교 취학률이 전국적으로는 17.5%에 머물렀고 경성은 50.3% 수준이었다. 이러한 현상은 가정형편 때문에 취학을 하지 못하는 경우도 포함되지만, 전반적으로 보통학교의 신설이 취학 연령을 수용할 수 있을 만큼 신속하게 진행되지 않았기 때문이기도 했다. 조선 총독부는 조선에 거주하는 일본인을 위한 교육 시설에는 충분한 지원을 했지만, 조선인을 위한 학교 설립에는 매우 인색했다.

한반도의 배꼽이라 불리는 강원도 양구에서 태어난 박수근이 보통학교만 졸업하고 가난 때문에 독학으로 작가의 길을 걸어간 것을 언급하며 안타까워하기도 한다. 그러나 통계를 참고하면 그 또한 어느 정도는 혜택받은 경우에 해당한다고 할 수 있다. 적어도 보통학교 입학할 때

까지는 가정형편이 여유가 있었고, 입학생을 뽑는 추첨에서도 당첨이 되었으니까.

보통학교의 도화과목은 사범학교를 졸업한 교사가 담당한 반면, 중등학교의 도화교사는 미술 유학생들이 많은 역할을 담당했다. 중앙고보에는 고희동과 이종우가, 휘문고보에는 고희동과 장발이, 경성제1고보(현 경기고등학교)에는 김주경이 도화교사를 역임했다.

고희동미술관의 사랑채에 재현되어 있는 사랑방에는 교사 활동을 포함한 미술계에 기여한 고희동의 공로를 기리며 중앙 교우회에서 수여한 "자랑스러운 중앙인 상"패가 놓여 있다.

이제 중앙고등학교로 발걸음을 옮겨 보자.

중
앙
고
등
학
교

고희동미술관을 나와 서쪽 언덕길을 따라 올라가자. 당시에는 양반집 한옥으로 가득한 동네였을 터인데, 지금은 몇몇 한옥 외에는 다세대 주택으로 복잡하게 얽혀 있어 안타까움을 느끼게 한다. 난개발의 결과를 보여주는 마음 아픈 현장이라고나 할까.

언덕을 넘어 다시 내려가면 도착하는 곳이 바로 중앙고등학교 정문이다. 아마 춘곡도 우리가 걷는 이 언덕길을 넘어 중앙고보로 와서 미술을 가르쳤으리라.

중앙고등학교는 그 기원을 1908년에 설립된 기호학교(畿湖學校)에 두고 있는데, 인촌(仁村) 김성수(金性洙, 1891~1955)가 1915년에 학교를 인수하였고, 교사(校舍)를 신축하여 이전한 1917년부터 현재의 위치에 자리하고 있다. 일본 건축가의 설계로 구 본관과 서관 동관을 1923년까지 순차적으로 완공했는데, 현재의 본관은 구 본관이 1934년의 화재로 소실된 뒤에 조선의 건축가 박동진의 설계로 1937년에 새로 지은 것이다.

이곳은 건물과 교정이 아름다워 많은 영화나 드라마 촬영지로도 유명하지만, 우리 근대 역사에서도 매우 의미 있는 장소다. 3·1운동 때 독립선언문을 작성하는 등의 작업

이 이곳의 숙직실에서 진행되었으며, 6 · 10만세운동도 중앙고보 학생들이 주도한 것이었다. 이러한 건축적, 역사적 중요성으로 인하여 본관은 사적 제281호, 서관과 동관은 사적 제282호와 제283호로 지정되어 있다.

최초의 아틀리에

　근대 미술의 역사에서도 그 중요성은 적지 않은데, 그중 하나가 최초의 아틀리에가 운영된 학교라는 점이다. 프랑스 유학 기간을 제외하고 이종우가 1923년부터 1950년까지 이 학교의 도화교사로 재직하였는데, 고희동의 요청으로 마련되었다고 전해지는 서관 2층의 아틀리에에서 미래의 근대 화가들을 다수 지도했다. 김용준과 같은 중앙고보 학생 외에, 미술에 뜻을 둔 다른 학교 학생들도 와서 최초로 석고 데생, 인체 데생, 수채화 등 서양화 기법을 배울 수 있었다.

　이 아틀리에에서 미술을 지도한 이종우(李鍾禹, 1899~1981)도 우리나라 서양미술 1세대에 속하는 작가다. 그는 나혜석의 뒤를 이은 다섯 번째 서양미술 유학생임과

동시에 첫 번째로 프랑스에서 유학한 화가기도 하다. 평양
고보 재학 중에 서양화에 관심을 가졌고, 법학을 공부한다
고 부모님을 속이고 동경미술학교에 유학하여 서양화를 전
공했다. 이후의 그의 프랑스 유학은 기존에 일본을 통해서
인상파 위주의 서양미술을 받아들였던 상황에서, 서양회화
의 본고장에서 해부학적인 사실주의에 기반한 고전적인 미
술을 익히고 우리나라에 소개했다는 점에서 의미를 가진다.

그에 앞서 서양미술 유학을 한 고희동과 김관호, 김찬영
처럼 절필을 하지는 않았지만, 이종우 또한 일제 강점기 동
안의 작가 활동은 활발하지 않았다. 일본 유학 후에 1924
년 3회 조선미술전람회에 출품하여 3등상을 수상하기도
했으나 이후에는 조선미술전람회에는 출품하지 않았으며,
서화협회 미술전람회와 우리나라 서양미술작가들의 모임
인 목일회(牧日會) 전시에 주로 참가했다. 대신 그는 중앙
고보뿐만 아니라 평양의 삭성회 회화연구소와 경성의 고려
미술원 등에서 학생들을 지도하는 일에 힘썼다.

서화협회 미술전람회

이미 개항 시기부터 국내로 들어온 다수의 일본인 미술작

가들이 미술교습소를 운영하고 전시회를 개최하면서 활동 영역을 넓히는 상황에서, 우리 전통회화와 서양회화 작가들이 통합하여 결성한 것이 서화협회이며, 1921년에 서화협회의 첫 전시회가 열린 곳이 이곳 중앙고보 강당이었다.

서화협회의 결성 및 전시회의 진행에 중추적인 역할을 했던 고희동은 훗날에 당시 상황을 아래와 같이 회고했다.

"지금부터 삼십팔년 전이었다. 우리에게는 화단(畫壇)이니 미술단체니 하는 것은 이름조차 없었다. 그리하여 너무나도 딱하게 생각하고 쓸쓸하게 여겼었다. 그 당시에 서(書)와 화(畵)로써 명성이 높던 몇몇 분과 여러 번 말을 했었다. 우리도 당당한 단체가 있어서 우리의 나아가는 길을 정하고 후진을 양성해야 한다고 항상 말을 하고 지내 왔다. 내가 이러한 생각이 난 것은 일본 동경에서 미술학교를 졸업하고 돌아왔던 까닭이었다." - 1954년 2월 〈신천지〉

서화협회는 1918년에 창립하여, 교육과 전람회 개최, 회보 발행 등의 활동을 진행하였는데, 초대 회장은 안중식, 총무는 고희동이 맡았다. 서화협회 미술전람회는 원래 협회 창립 다음 해인 1919년에 개최할 예정이었으나, 3·1운

동 영향으로 1921년에 첫 전시를 개최하였고 1936년까지 총 15회의 전람회를 진행하였다.

 서화협회 미술전람회는 기본적으로 공모전보다 회원전의 성격을 가진 전시였다. 크게 서양화, 동양화, 서예 및 사군자로 구분되어 운영되었고, 신작뿐 아니라 때로는 옛 작품들도 함께 전시하였다. 서양화는 1회에는 고희동과 나혜석의 작품만 전시되었으나 횟수가 거듭됨에 따라 서양화의 비중이 증가하였다. 전통회화는 상대적으로 점점 약화되어 사군자가 동양화부에 통합되고 서예도 규모가 축소되는 등의 현상을 보였다.

 15회를 마지막으로 서화협회 전람회가 폐지된 것은 조선총독부의 압력과 재정적인 어려움이라는 요인뿐만 아니라, 조선미술전람회와 대비되는 운영 방식도 무시할 수 없었다.

 일부 작가들은 민족주의적인 입장에서 조선총독부가 후원하는 조선미술전람회에는 출품하지 않고 서화협회 미술전람회에만 참가하기도 했지만, 대다수 작가들에게는 조선미술전람회가 보다 매력적인 것이 사실이었다.

 시상과 이에 따른 작품 매입, 적극적인 홍보가 이루어지

는 조선미술전람회는 작가로서의 인정 및 경제적인 측면에서 훨씬 도움이 되는 것이었으며, 따라서 많은 작가들이 서화협회전에는 소품 위주로 의례적으로 참여하는 반면에 조선미술전람회에는 심혈을 기울여 대작을 출품하는 풍조가 증대되었다.

이러한 점을 보완하기 위하여 서화협회전에도 회원이 아닌 작가들의 출품작은 시상하는 제도를 도입하는 등의 변화를 시도했으나, 조선미술전람회의 우위를 극복하기에는 역부족이었다.

서화협회 전람회의 개최 장소를 살펴보면 첫 전시는 이곳 중앙고보의 강당에서 진행하였으나 2회부터 7회까지는 보성고보에서, 이후부터 최종회까지는 휘문고보에서 개최하였다. 아마도 1회만 중앙고보에서 진행한 것은 장소의 협소성 등이 이유였을 것으로 추정된다. 보성고보에서 지속적으로 진행하지 못한 것은 보성고보가 박동(현재의 수송동)에서 혜화동으로 이전하였기 때문인데, 지금은 서화협회 미술전람회를 개최했던 당시의 보성고보와 휘문고보의 흔적은 찾아볼 수 없다.

현재 박동의 보성고보 터에는 조계사가 위치하며, 휘문

고보 터에는 현대건설 사옥이 들어서 있다. 첫 전람회를 개최했던 중앙고보만이라도 기존의 자리를 지키고 있기에 더 애틋함이 느껴진다.

요즘은 옛 건물들을 보존할 필요성과 가치에 대한 인식이 제고되어 기존의 흔적과 특성들을 보존하면서 개선하고 현대화하는 재생이라는 방법론이 많이 지지받고 있다. 그러나 현대건설 사옥이 건축된 1983년만 하더라도 싹 밀어버리고 새로 건축하는 불도저식 재개발이 대세였다. 그 결과로 지어진 현대건설 사옥은 주변의 창덕궁이나 한옥들과 어울리지 않는 위압적인 사각 콘크리트 덩어리로 지금도 주변 지역을 억누르고 있다. 요즘 같으면 심의에 걸려서 건축허가도 나지 않았을 가능성이 더 컸을텐데….

한편 조선총독부는 1922년부터 조선미술전람회를 개최하였는데, 이는 3·1운동 이후 새로운 통치전략으로 설정한 문화통치의 일환이자 바로 전 해인 1921년부터 시작된 서화협회 미술전람회에 대응하기 위한 것으로 평가된다. 조선미술전람회에 대해서는 경복궁에서 상세한 내용을 나눌 예정이다.

　　중앙고등학교를 떠나기 전에 마음을 끄는 장소가 있다. 중앙고등학교 건물들의 뒤쪽에 있는 운동장으로 가서 서쪽 담 너머를 보면 창덕궁 안에 길쭉한 건물 한 채가 보이는데, 역시 근대 미술과 관련 있는 곳이다.

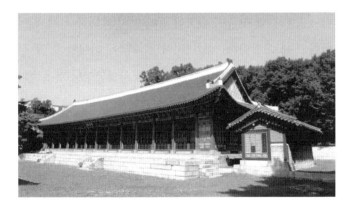

선원전은 역대 임금의 어진, 즉 초상화를 모시고 제사를 지내는 공간이다. 종묘가 궁궐 밖의 사당이라면, 선원전은 궁궐 안에 있는 사당이라고 할 수 있다.

　　1921년에 건축된 이 건물은 조선의 역대 임금들의 초상화인 어진을 봉안하는 진전(眞殿)인 선원전으로서, 기존의 선원전과 구분하기 위해 통상 신선원전이라고 부른다.

어진 제작은 조선시대 도화서 존재의 가장 핵심적인 이유였다. 조선시대에도 도화서 폐지의견이 여러 번 제기되었음에도 존속될 수 있었던 가장 큰 이유가 어진 제작이었다. 그러나 어진 제작을 위한 도화서의 필요성은 사진기의 도입에 따라 감소해 급기야 1910년에는 화원제도가 사라진다.

기록에 의하면 1935년 당시에 순종 어진을 포함하여 총 46본의 어진이 신선원전에 봉안되어 있었는데, 한국전쟁 중에 부산으로 옮겨져 보관되던 것이 1954년 화재로 대다수가 소실되고 현재 제대로 보존된 어진은 6점 정도에 불과하다.

불탄 어진을 보고 있으면 민족의 수난사가 그대로 반영된 듯하여 안타까움이 올라온다. 한편 조선의 임금 중에 최장기간 재위했던 영조의 어진은 하나도 손상되지 않고 남아 있고, 그의 연잉군 시기에 그려진 초상화도 그대로 전해지는 것을 보면 영조는 장수의 복을 받은 인물임이 분명하다는 생각이 든다. 심지어 초상화까지도. (도판 4 참고)

신선원전은 창덕궁 관람에 포함되지 않는 비공개 구역이

므로, 직접 보기를 원하는 경우에는 별도 신청을 하여 사전에 허가를 받아야 한다. 단, 일반 관람 목적으로는 허가가 불가하다.

 중앙고등학교를 나와 다시 서쪽으로 발걸음을 옮겨 보자. 고개 하나를 또 넘어서 나타나는 북촌로를 가로질러 마주하는 북촌로11길 언덕을 올라 주한 네덜란드 대사관저 옆의 비좁은 골목길로 들어서면 북촌 한옥마을에 다다른다. 오르막길이 힘든 경우는 중앙고등학교 정문에서 바로 아래쪽으로 난 계동길을 따라서 경복궁으로 이동하는 경로도 있으나, 내가 오르막길 코스를 선호하는 이유는 경복궁 주변과 더불어 남산 방향까지 서울의 모습을 위에서 조망할 수 있기 때문이다.

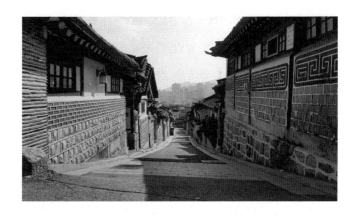

서울에 있는 한옥마을 중에 이곳이 가장 마음에 든다. 인위적인 남산 한옥마을과는 달리
실제 삶의 현장이고 또 상업성이 침투하지 않아서 좋다.

우리의 다음 행선지는 일제에 의해 진행된 미술 전시의
주요 현장인 경복궁이므로 여기서는 멈추지 않고 그냥 통
과할 것이다.

잠시 지나면서 설명하자면, 북촌이나 서촌의 한옥마을뿐
아니라 익선동을 포함하여 대다수 한옥마을이 '조선의 건
축왕'이라 불린 정세권(鄭世權, 1888~1965)에 의해 조성
된 지역이다.

원래의 북촌은 종각 또는 청계천을 기준으로 그 위쪽 지
역을 지칭한 것이었고 남쪽 지역은 남촌이라 하였다. 초기
에는 일본인들이 남촌을 중심으로 거주하였으나 일본인 유

입이 증가하면서 북촌에도 일본인 거주자가 늘어날 상황에 이르자 정세권이 기존의 양반 가옥들을 사들여서 필지를 쪼개고 다수의 개량형 한옥을 지어 분양하였는데, 이곳들이 요즘 핫 플레이스로 뜨고 있는 한옥마을이다.

이곳의 한옥은 전통적인 한옥과는 확연한 차이가 있는 "도시형 한옥"이다. 전통적인 한옥이 여러 채의 건물과 넓은 마당으로 구성된 것과 달리, 도시형 한옥은 ㄱ자 또는 ㅡ자형의 본채와 문간채가 마주보며 그 사이에 네모난 마당이 형성되는 아담한 구조다. 이는 근대화에 따른 생활양식의 변화를 반영한 것이되, 서양식 주택인 "문화주택"과 달리 기존의 한옥에 기반을 둔 주택 양식이었다고 할 수 있다.

정세권의 한옥마을은 "개발 후 분양"이라는 새로운 방식의 부동산 개발 프로젝트였는데, 표준화된 구조와 더불어 건축자재도 표준화하고 서양식 문화주택에 대비하여 노임이 싼 한옥 기술자들과 함께 일함으로써 건축 시간과 비용을 효율화하여 사업적으로도 성공할 수 있었다.

일제 강점기에 경제계의 '3대왕'이 있었다고 한다. 즉 유통왕 박흥식, 광산왕 최창학, 그리고 건축왕 정세권이다. 그

중에 박흥식과 최창학은 친일 행적으로 해방 후에 반민특위에 체포되기까지 했으나, 정세권은 조선물산장려운동과 신간회 참여, 그리고 조선어학회 지원 등 민족주의자로 활동했기에 기억할만한 가치가 더욱 충분하다 하겠다.

이곳 한옥마을은 높은 지역에 있어서 그런지 익선동 등의 다른 한옥마을보다 상업화가 덜 진행되어 고즈넉함을 맛볼 수 있는 매력이 있다.

북촌 한옥마을을 내려와서 삼청길을 따라 경복궁으로 이동하자. 걷다 보면 주위에 다수의 미술관과 갤러리들을 볼수 있다. 미술에 애정을 가진 사람 입장에서는 참 다행스럽고 기분 좋은 광경이다. 사실 경복궁 동쪽인 삼청길뿐 아니라 서촌과 남동쪽의 인사동까지 살펴보면, 경복궁은 미술관과 갤러리들로 둘러싸여 있다. 그래서 이곳으로의 나들이는 더욱 풍성하고 마음 설레는 경험이다. 최근에는 옛 풍문여고 건물을 리모델링하여 서울공예박물관을 개관하였을 뿐 아니라, 삼성 이건희 회장 가족이 기증한 이건희 컬렉션을 위한 미술관을 서울공예박물관 맞은편 송현동에 건립하기로 결정했다고 한다. 앞으로 북촌은 미술과 관련하

여 더욱 풍성한 장소로 자리매김하게 될 것이라는 생각에
기대가 더 커진다.

 이런 즐거운 마음으로 걷다 보니 어느새 경복궁에 도착
한다!

북 촌

#식민지배 #식민미술사관 # 포스트식민주의 #조선물산공진회 #조선미술전람회

경복궁

경복궁은 조선왕조의 권위와 위엄의 장소이자, 식민 지배로
말미암은 상흔이 가장 역력한 곳이기도 하다. 일제(日帝)에게
미술은 효과적인 식민 통치를 위한 시각적 도구였다. 다양한
전시를 통하여 이 땅의 백성들에게 식민 지배 논리를 내면화
시키려 했던 터무늬가 새겨져 있는 곳이 경복궁이다.

경복궁은 조선 건국과 함께 첫 번째로 세워진 법궁으로서, 북악산 아래 위치하여 좌측으로는 종묘를, 우측으로는 사직단을 어우르는 유교적인 이념 공간의 중심을 차지한다. 또한 물리적으로도 전각 수가 가장 많고, 전각과 마당의 규모도 다른 궁에 비해 크다.

　　하지만 나에게 경복궁은 그리 매력적인 궁궐이 아니다. 인왕산과 북악산의 산세와 조화되는 전각들의 실루엣은 우리나라 전통 건축의 자연 친화적 특성을 잘 보여주는 매력이 있다. 그러나 정방형의 평지에 주요 전각들이 일렬로 자리잡고, 그 좌우로 거의 대칭형으로 다른 전각들이 배치된 구성은 매우 단순하고 권위적인 분위기를 느끼게 한다. 왕조의 법궁으로서 요구되는 권위와 위엄을 보여주기에는 적절한지 모르겠지만, 여유와 변화를 즐기기에는 상당히 메마른 공간으로 느껴진다.

　　이에 비하면 창덕궁이 훨씬 변화무쌍하고 매력적인 공간으로 경험되는데, 이는 조선 역대 왕들도 창덕궁을 더 선호한 경우가 많음을 보면 어느 정도 타당성 있는 장소별 특성이지 싶다. 물론 여러 번의 전란을 겪으면서, 경복궁의 터가 좋지 않다는 풍수지리적 관점의 거부감도 있었지만….

경 복 궁

경복궁은 지금도 여기저기가 공사 현장이다. 여전히 복원 과정에 있는 것이다. 조선 건국 초기에 건축되었다가 임진왜란 때 소실된 것을 고종 때 흥선대원군의 주도하에 재건하였으나, 일제에 의해 많은 부분이 훼파되어 현재도 복원사업이 진행 중이다.

고종 당시에 500여 동에 달하던 전각이 복원사업을 시작하던 1990년에는 36동만 남아 있는 상황이었다. 2010년까지 진행된 1차 정비사업을 통해 89동이 복원되었고, 2011년에 시작된 2차 정비사업은 2045년까지 추가로 80동을 복원하는 것을 목표로 진행되고 있다.

근대 미술과 관련하여 우리가 중점적으로 살펴볼 경복궁 내의 장소는 동쪽의 동궁 영역과 북쪽에 있는 건청궁 영역이다.

동궁 영역은 1915년의 시정 5주년 기념 조선물산공진회 시에 건립된 미술관 건물을 위해 훼파되었으며, 건청궁 영역에는 1939년에 조선총독부 미술관이 건립되어 조선미술전람회 장소 등으로 활용되었다

동궁

영역

"동궁"(東宮)은 황태자 또는 왕세자를 가리키는 용어이자 그들이 거처하는 공간으로서, 궁의 동쪽에 있었기 때문에 붙여진 명칭이다. 세종 때 건립되었으나 중종 재위 시기에 화재로 소실되었는데, 흥선대원군이 재건하였다. 그러나 일제 강점기에 동궁은 다시 수난의 역사를 경험한다.

조선물산공진회

1915년 9월 11일부터 10월 30일까지 경복궁에서 진행된 "시정 5주년 기념 조선물산공진회"는 일제의 통치 5주년을 기념하여 그동안의 성과를 홍보하고 조선의 문화와 산물의 열등함을 가시화하는 이벤트였으며, 대규모 인원을 동원하여 관람케 함으로써 일본 상품의 소비를 확대하고 통치의 정당성을 의식화하고자 의도한 행사기도 했다.

일반적으로는 3 · 1운동을 기점으로 일제의 통치방식이 기존의 무단통치(武斷統治)에서 문화통치(文化統治)로 변했다고 이야기하지만, 실상 문화를 통한 식민 지배는 초기부터 병행된 것이었고 다만 3 · 1운동 이후에 그 비중이 확대되었다고 하는 것이 타당하다.

19세기 제국주의 국가들은 자신들의 식민 지배를 '식민지의 문명화(文明化)'로 미화했는데 일제도 예외가 아니었다. 이러한 기만적인 문명화 주장의 시각적 조작이 공진회를 포함한 다양한 형태의 전시를 통해 이루어졌다.

조선총독부는 이 행사를 조선의 정궁인 경복궁에서 개최하기로 하고 이를 핑계로 다수의 전각을 헐며 훼손했다. 광화문 뒤쪽의 흥례문과 양옆의 유화문·용성문·협생문이 헐렸고, 흥례문과 근정문 사이의 금천을 가로지르는 영제교는 돌사자와 함께 철거되었다. 이 자리는 공진회 동안에 전시공간으로 사용되었으며 1916년부터는 조선총독부 청사 건축의 터가 되었다.

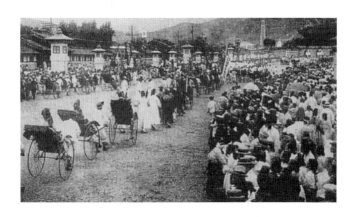

관람객 유치를 위한 조선총독부의 각종 홍보와 지원이 있었기 때문이기도 하지만, 밀려든 관람객들에게 조선의 정궁에서 열리는 조선물산공진회는 분명 새로운 시대의 경험이었을 것이다.

경 복 궁

공진회 기간 동안 경복궁 공중에는 풍선을 띄우고 비행기가 경성 상공을 선회하는 축하 비행도 하였다. 또한 야간에는 불꽃놀이뿐 아니라 장식조명을 전시관들과 경회루 등에 설치하여 관람객들의 눈을 현란하게 했다.

이렇게 50일 동안 진행된 공진회 기간에 총 116만여 명이 입장하였으며, 당시 경성부민 25만 명 중에 19만 명 가까이가 관람했다. 그리고 공진회 마지막 기간에는 돈이 없어서 관람하지 못한 사람들을 위하여 3일간 무료관람 기간을 운영했는데, 이때 입장객이 37만 명에 이르렀다고 한다.

강압에 의한 지배보다 문화를 통한 지배가 보다 자발적이고 능동적인 참여를 이끌어낸다는 안토니오 그람시(Antonio Gramsci, 1891~1937)의 '헤게모니(hegemony) 이론'은 자본주의 체제의 지속뿐 아니라, 식민 지배에도 유효한 것이다. 실제로 이러한 대규모 전시를 통하여 근대화된 일본과 전(前)근대적인 조선을 비교함으로써, 관람자는 자연스럽게 조선총독부의 지배 논리를 수용하고 동참하게 되는 것이었다.

일례로 빈민촌에서 온 한 구경꾼의 기사가 경성일보에 실렸다. 그는 "감히 대궐을 엿보지도 못하던 우리가 공진회

장을 활개치고 다니면서 이런 것을 보고 옛날을 생각하니, 데라우치 총독이 천황폐하의 하해 같으신 성지를 본받아 베푸신 혜택에 눈물로써 감사한다."며 "하루바삐 우리도 빈민의 구덩이에서 벗어나도록 노력하는 것이 이와 같은 공진회를 보여주신 뜻을 사례하는 바로, 집안 자식들에게도 간절히 이르겠다."고 말했다.

조선물산공진회의 개최에는 이러한 통제된 시각적 장치를 통해 일제의 우월성과 식민통치의 정당성을 내면화시키려는 의도가 있었던 것이다. 또한 전시된 다양한 상품과 스펙터클한 구경거리를 통하여 식민 지배 상황에 대한 비판적 인식 대신 상품과 도시문화에 대한 욕망에 포획되도록 하려는 의도도 다분했다. 그러한 매커니즘은 현대에서도 동일함을 우리나라 80년대 군사정권의 행태에서도 확인할 수 있다.

공진회 미술전시와 조선총독부 박물관

공진회의 미술관은 가건물로 지어진 다른 전시장들과는 달리 콘크리트로 지은 2층 건물로서, 세자가 거처하는 내

전인 자선당과 공부하고 업무를 보는 외전인 비현각 자리에 지어졌다.

공진회보다 1년 앞선 1914년에 헐린 자선당은 경복궁 훼파에 주도적인 역할을 했던 일본인 오쿠라 다케노스케가 일본의 자기 집 정원으로 옮겨 '조선관'이라는 사설 박물관으로 사용했다고 한다. 관동대지진을 거치면서 기단과 주춧돌만 남은 것이 1995년에 다시 경복궁으로 돌아왔고, 현재는 건청궁 동쪽의 녹산에 놓여 이 터의 역사를 증언하고 있다.

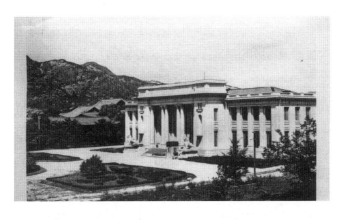

1915년 조선물산공진회의 미술전시를 위해 자선당과 비현각의 자리에 세워진 이 건물은 후에 박물관으로 운영되며 식민미술사관의 시각적 장치로 기능했다.

근대기 미술의 대중화는 미술교육의 보편화와 더불어 공공(公共) 전시를 통하여 진행되었는데, 이는 단지 우리나라에만 국한된 것은 아니다. 서구에서 왕실의 소장품을 공중(公衆)에게 보여주기 시작한 것이 18세기 박물관의 시초인 것에서 알 수 있듯이, 기존에 소수 특권층만이 누리던 미술작품의 공공 전시는 근대사회의 한 특징이라고 할 수 있다.

　　조선물산공진회에서의 미술 전시는 신축된 미술관과 주변의 기존 전각들을 활용해 이루어졌다. 미술관 1층에는 신라와 고려 시대의 청동기와 도자기 및 조선시대의 목가구 등이 주로 전시되었고, 2층에는 금동불상과 대장경 등의 불교 문화재와 조선시대 서화 및 인쇄 활자와 책자들이 전시되었다. 미술관에는 이렇게 전통 미술품과 유물이 전시되었고 신작 미술작품들은 강녕전과 부속 건물인 연생전 · 경성전 · 응지당 등에 분산 전시되어 대중들에게 소개되었다.

　　우리나라를 포함한 동아시아에서 미술작품 감상은 매우 오래된 역사를 가지지만, 그것은 문인 취미를 지닌 사람들이나 서화를 소장한 사람들에 국한되었다. 그러한 역사에

서 볼 때 1915년 조선물산공진회의 미술 전시는 미술관 건물을 새롭게 건축하여 작품을 전시하고 대중이 함께 감상할 수 있는 기회를 제공한 최초의 대규모 전시였고, 분명 근대적인 새로운 경험이라 할 수 있다.

일제의 식민통치 수단으로 기획되고 진행된 공진회의 미술 전시였지만, 기존에 숭배의 대상 또는 기능적인 물건으로 인식되던 불상이나 도자기 등이 미술작품으로 전시됨으로써 미술에 대한 대중의 인식을 변화시키는 계기가 되었음도 부인할 수 없다.

조선총독부는 공진회가 끝난 후에 미술관 건물을 1915년 12월부터 조선총독부 박물관으로 전환하여 식민 지배를 위한 시각적 장치로 활용했다. 그리고 박물관 공간의 협소함과 구조 및 설비의 미흡함으로 주변의 근정전과 사정전, 수정전까지 창고나 진열실로 사용되는 수난을 겪었다.

조선총독부 박물관의 전시 구성은 일제가 구성한 조선미술사(美術史)를 시각적으로 구현한 것이었는데, 이는 조선의 미술이 고대에는 발전하였으나 조선시대에 들어 유교 문화가 지배하면서 쇠퇴하였다는 식민미술사관에 기초한

것이었다. 그들은 고구려 고분벽화와 통일신라의 불교 미술, 고려자기와 같은 고대의 미술은 우수하고 찬란했으나, 조선왕조의 유교 및 사대주의와 당쟁, 천기(賤技) 사상 등에 의해 쇠망했다고 주장했다. 따라서 삼국시대와 통일신라시대의 유물은 많이 전시하고 높게 평가한 반면에 시기적으로 가장 가깝고 분량도 많은 조선시대의 것은 도리어 비중도 줄이고 낮게 평가함으로써, 그들의 식민미술사관을 시각적으로 뒷받침하는 도구로 활용하였다.

일제는 이러한 전시 구성뿐 아니라 고유 미술에 대한 우리 조상들의 태도를 왜곡함으로써 비난과 외면을 유도했다. 조선시대에 들어와서 청자가 쇠퇴한 이유에 대한 설명도 한 예가 될 수 있다. 사실 고려청자가 조선에 들어와서 쇠퇴하게 된 것은 조선의 개국이념인 유교사상이 순백의 백자와 정신적인 맥락이 같았고 15세기 중반부터 왕실 가마에서 우수한 경질 백자를 생산할 수 있게 되었기 때문이다. 그러나 일제는 이를 우리 도공들이 청자 유약의 재료와 배합법 등을 자기 자식에게도 전수하지 않을 정도로 폐쇄적이었기 때문이라고 왜곡해 이야기하였다.

한편 조선총독부 박물관보다 먼저 설립된 우리나라 최

초의 박물관은 대한제국 시기인 1908년에 창경궁 안에 만들어진 제실(帝室) 박물관이다. 원래는 1907년 7월에 폐위된 고종 황제를 위로한다는 명목으로 이완용 등에 의해 추진되었으며 삼국시대부터의 불교 공예와 고려자기, 조선시대 회화와 도자기 등을 수집하여 전시하였다. 1909년 11월에 이르러 일반에게 공개되었고, 1910년 강제 병합 후에는 이왕가(李王家)박물관이라는 격하된 이름으로 바뀌어 1938년에 덕수궁의 이왕가미술관으로 통합될 때까지 존속되었다.

식민미술사관

일정한 공간에 역사적·문화적 물품을 모아서 보여주는 박물관은 근대적인 것이 분명하지만, 어떤 주체에 의하여 어떤 목적으로 누구에게 보여주는 것인가에 따라 그 성격은 매우 상이할 수 있다. 근대기에 식민 지배를 경험한 나라는 외부의 힘에 의해 근대화가 진행되었기 때문에 자신들의 역사를 주체적인 시각으로 펼쳐 보일 수 없었는데, 이는 우리나라도 예외가 아니었다.

일제는 조선에 대한 식민 지배의 정당성을 확보하기 위하여 조선이 문명화되지 않은 전-근대적인 상태이며 발전 가능성이 없는 반면 문명화된 일본은 조선을 이끌어 근대화시키는 나라라는 이미지를 강조하려고 했다.

이를 위한 조선사(朝鮮史) 및 조선 미술사의 구성이 한일 병합 이전부터 체계적으로 준비되었다. 1893년부터 시작된 조선의 고적 조사를 기초로 1915년부터 1935년까지 총 15권의《조선고적도보》(朝鮮古蹟圖譜)가 간행되었다. 그리고 이에 기반하여 구성된 조선 미술사는 조선문화 쇠퇴론을 주장했다.《조선고적도보》와 1932년에 발행된《조선미술사》(朝鮮美術史)를 주도한 세키노 타다시(Sekino Tadashi, 關野貞, 1868~1935)는 이렇게 주장했다.

"조선 민족은 상대(上代)에 있어서 혹은 한위육조의 영향을 받고 혹은 송원의 감화를 받아 상당히 고유한 특색있는 미술을 낳았다. … 삼국시대부터 고려시대에 이르기까지 비상한 발달을 보았고, 다음에 이조시대 초기에 있어서도 아직 찬연한 빛을 발하고 있었지만 이조 중엽 이래로 쇠퇴하여 다시 일으키지 못하고 드디어 제도의 피폐와 시운의 쇠미로 거의 그 옛날의 빛을 잃은 것은 심히 유감스러운 일이다."

경 복 궁

또한 미륵사지 석탑과 석굴암 등의 고적들을 시멘트라는 "근대적 기술"로 복원하고, 사진에 기반한 도록 제작과 전시 개최 등을 통하여 대중을 교육함으로써 "야만의 조선"을 문명화의 길로 이끌었다고 선전했다. 앞서 언급한 세키노 타다시는 조선인들이 그 가치를 모르고 무시하여 황폐하게 만들었던 유적과 유물을 자신들이 적절하게 수복하여 관람하게 했다며 자부심을 가졌다고 한다.

우리 미술의 특징을 기술함에 있어서도 중국의 형태와 일본의 색채에 대비하여 선(線)을 강조하고, 특별히 도자기와 기와, 버선코 등을 예로 들어 곡선미를 강조했는데 이는 보호되어야 할 존재로서의 여성성과 연결된다. 또한 조선에 대하여 애정을 가지고 대했다고 여겨지는 야나기 무네요시도 조선의 미를 "비애(悲哀)의 미"로 정의함으로써 조선에 대한 나약한 관점을 추가했다고 할 수 있다.

이러한 일제의 식민사관은 피식민지 조선인들의 지식체계와 정체성 형성에도 큰 영향을 미쳤는데, 1920~1930년대 조선 지식인의 글에서 과거의 유물에 대한 찬양과 조선시대의 미술에 대한 비판과 자책을 다수 발견할 수 있다.

비록 조선총독부 박물관 건물은 1998년에 철거되고 자

선당과 비현각은 복원되었지만, 여전히 우리 사회에는 일제가 심어 놓은 식민사관이 미술을 포함한 여러 영역에 큰 영향을 끼치고 있음을 부정하기 어려운 것이 현실이다. 물리적인 것은 상대적으로 쉽게 복원할 수 있지만, 정신적으로 왜곡된 부분은 은밀하면서도 심층적으로 우리 삶에 지속적인 영향을 미쳐 바꾸기가 쉽지 않다.

우리의 역사와 문화를 스스로 비하하고 무시하는 것도 그러한 영향의 단면이지만, 반대로 일제가 주입했던 기준에 기대어 권위를 획득하는 현상도 식민미술사관이 지속되고 있는 또 다른 단면이다. 1970년대 중반에 부상하여 현재까지도 한국 미술계에서 강력한 흐름을 형성하고 있는 단색화의 권위도 일제가 한국의 미로 설정한 "백색"에 초점을 두고 일본에서 개최한 전시의 성공을 통해서 획득한 것이 아닌가 하는 의구심을 가지게 된다.

해방된 지 거의 80년이 되어가는 지금도 식민 지배의 영향이 곳곳에 남아 있는 이런 현상은 단지 우리나라에만 국한된 것이 아니다. 유럽의 식민지였던 국가들이 모두 독립하면서 공식적으로는 제국주의 시대가 마감되었으나 그 영향은 여러 가지 형태로 잔존하고 있다. 1976년에 에드워드

사이드(Edward Said, 1935~2003)는 그의 저서《오리엔탈리즘》(*Orientalism*)을 통해 이러한 현상을 규명하는 시도를 했고 이는 1990년대 이래로 포스트 식민주의(Post Colonialism) 담론이 형성되는 주요한 계기가 되었다.

오리엔탈리즘은 서양 중심의 지식과 제국주의적 관점에서 형성된 동양에 대한 관념이라고 할 수 있는데, 동양을 대체적으로 열등하고 비이성적이며 부패하고 타락한 모습으로 표현하였다. 이러한 왜곡된 이미지는 서구인의 의식에 내재할 뿐 아니라, 피식민지 사람들에게도 내면화되어 자신들의 역사와 문화를 비하하기도 하고 또 다른 피식민지에 대해서 동일한 폭력을 행사하기도 한다. 예를 들어 한국인들이 아프리카의 가난을 쉽게 그들의 게으름 탓으로 돌리는 현상도 서구에 의해 형성된 왜곡된 관념이 내면화된 것이라고 할 수 있다.

이렇듯 포스트 식민주의는 제국주의에 의해 왜곡된 의식과 체계를 극복하기 위한 담론이라고 할 수 있다. "Post"를 어떻게 해석하느냐에 따라 그 지향점은 차이점을 가진다. "탈"(脫)이라는 의미를 강조하는 경우는 오리엔탈리즘에

대한 저항에 초점을 맞추는 것으로서, 이의 반대편 극단에 국수주의와 복고주의의 위험이 존재한다. 반면 "후기"(後期)에 초점을 두는 경우는 오리엔탈리즘과 그에 대한 단선적인 저항을 넘어 제3의 새로운 지평을 열어가는 것이라고 할 수 있다.

우리 미술이 추구할 방향 또한 식민미술사관을 극복함과 동시에 복고가 아닌 전통의 계승과 혁신을 통해 오늘의 미술을 창조하는 것이 아닐까 하는 생각을 해 본다.

경 복 궁

건
청
궁

영
역

이제 경복궁의 제일 깊숙한 곳에 자리한 건천궁으로 가자. 건청궁은 경복궁 중건이 완료된 후인 1873년에 고종이 사비를 들여 경복궁 가장 안쪽 한적한 곳에 민간 사대부 집의 사랑채, 안채, 서재의 구성을 따라 지었다.

건청궁을 걷다 보면 만감이 교차한다. 이곳은 1887년에 우리나라 최초로 전등이 설치된 곳인데, 이러한 근대화의 흔적과 더불어 1895년에 명성황후가 일본인들에 의해 시해된 을미사변의 치욕과 비통함이 스며 있는 장소기도 하기 때문이다.

조선총독부 미술관

건청궁은 1896년 아관파천 이후에 비어 있는 상태였다 1909년에 헐렸는데, 일제가 조선총독부 박물관 건립에 더하여 1939년에 건청궁 영역에 조선총독부 미술관을 건립하였다. 이는 1922년에 시작된 조선미술전람회가 고정된 전시장이 없는 문제를 해결하기 위해 취한 조치였다.

원래 조선총독부는 미술관뿐만 아니라 기존의 조선총독부 박물관과 연계하여 복합문화공간을 건립할 계획이었다.

그러나 1930년대 후반에 이르러 전시체제에 들어가면서
계획을 변경하여 미술관을 세우는 것으로 마무리되었다.

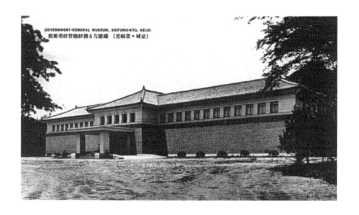

헐린 건청궁 자리에 세워진 조선총독부 미술관은 일제 말기의 조선미술전람회 및
군국주의 전시를 위한 장으로 활용되었다.

 조선미술전람회는 초기에는 상품진열관, 조선총독부 구
청사, 조선총독부 도서관 등 여러 곳을 이용하다가, 조선
총독부 미술관이 건립된 1939년부터 마지막 회까지 이곳
에서 진행되었다. 또한 이곳은 일제 말기의 '성전미술전람
회'(聖戰美術展覽會)와 '반도총후미술전람회'(半島銃後美
術展覽會) 등 군국주의를 선전하고 동원하기 위한 전시에
사용되기도 하였다.

경 복 궁

조선총독부 미술관은 해방 후 경복궁미술관으로 개칭되어 1949년부터 개최된 대한민국미술전람회 장소로 사용되었고, 1975년부터 국립민속박물관으로 활용되는 등의 변화를 거치다가 건청궁 복원사업으로 1998년에 철거되었다. 건청궁은 2007년에 복원되었다.

조선미술전람회

조선미술전람회가 우리 근대 미술에 끼친 영향은 매우 광범위하다. 그러니 이번 여행을 하면서 기회가 될 때마다 관련 내용을 이야기하려 한다. 우선 이곳 건청궁에서는 전시 구성과 운영 방식 그리고 근대 미술에 끼친 전반적인 영향 등을 소개하고자 한다.

조선미술전람회는 초기에는 3개의 부, 즉 동양화, 서양화 및 조각, 서(書)로 구성되었다. 전통적인 서화(書畫) 개념이 여전한 상황에서 '서'를 완전히 배제하기는 무리여서 별도의 부로 구분하고 사군자는 '서'에 포함시켰다. 그러나 11회부터는 서부가 없어지고 14회부터 공예부가 신설되면서, 서는 자연스럽게 미술에서 배제되었다. 사군자는 11회

부터 동양화부로 옮겨 명맥을 유지했으나 점차 출품 수가
줄어들면서 역시 자연스럽게 제외되었다.

　　회원전 성격이 강한 서화협회 미술전람회와 달리 조선미
술전람회는 공모전이었으므로 시상제도를 운영했다. 입선
외에 1~4등의 입상제도를 운영하다가 등급제가 아닌 특선
으로 변경되거나 최고상이 신설되는 등 변화를 꾀했다. 그
러나 기본적으로 시상 및 추천작가 제도 등을 통하여 권위
를 부여하고 위계를 형성했다. 앞서 서화협회 미술전람회
에서 언급한 바와 같이 이러한 시상제도는 작가들이 미술
계에서 인정과 권위를 확보하는 주요한 계기로 작동해서
전람회 참가의 동기가 되기도 했다.

　　입선 및 시상을 결정하는 심사위원은 초기의 동양화부
심사위원 일부를 제외하고는 대부분 일본 본토에서 초빙된
동경미술학교 교수 또는 주요 작가였다. 그러므로 그들의
취향과 요구 조건에 맞추는 작품들이 제작되었는데, 그 결
과 형식적인 면에서 서양화는 아카데믹한 작품들이 다수를
차지하고 동양화는 일본화의 영향을 받은 채색화가 증가하
였다.

　　또한 소재면에서는 '조선의 향토색'을 반영한 작품이 제

작되는데, 이 또한 심사위원들이 요구한 것이 조선의 향토색을 표현한 작품이었기 때문이다.

지금까지 조선미술전람회의 창설 목적은 작가의 발굴과 육성 및 대중의 미술 향유를 장려하기 위한 것이 아니라, 한 해 전에 조선 서화가들이 시작한 서화협회 미술전람회에 대한 대응과 식민 통치를 위한 도구로 이해되어 온 것이 일반적인 관점이다.

실제적으로 조선미술전람회가 끼친 영향에서는 이러한 평가를 부정하기 어렵다. 하지만 조선미술전람회를 시작한 계기를 다른 시각에서 살펴볼 여지도 있다. 즉 전람회 창설을 위해 활동한 일본 작가들의 움직임이나 출품한 작가들의 구성을 분석해 볼 때, 최초의 목적은 조선에 거주하는 일본인 작가들을 위한 작품 발표와 판매의 장으로서 의도했다고 보는 것이 설득력 있기도 하다.

조선미술전람회의 입선작품, 그중에서도 특히 서양화부를 살펴보면 초기에는 조선인 작품의 비중이 매우 미약함을 알 수 있다. 1회에는 4점의 작품이 입선했는데, 바로 고희동, 정규익의 작품 한 점씩과 나혜석의 작품 두 점이다.

이는 서양화 총 입선작의 5% 수준에 그치는 것이었고, 조선 작가의 입선이 지속적으로 증가하였음에도 불구하고 1940년의 조선인 작품 입선 비율은 40%에 머물렀다. 그리고 동양화부는 서양화부보다는 조선 작가의 작품 비율이 높았지만, 그것도 50% 전후로서 압도적이라고는 할 수 없는 수준이었다.

인적 분포와 더불어 조선미술전람회에 입선한 우리나라 작가 작품들의 장르별 분포를 살펴보면 동양화와 서양화 모두 초기에는 산수화 또는 풍경화가 많았으나, 점차 인물화가 증가하는 변화를 보였다. 그리고 산수화도 초기에는 탈속적이고 관념적인 형식이 주를 이루었으나 점차 현실적인 풍경으로 변화한 것을 발견할 수 있다. 이러한 변화는 일본을 통해서 들어온 서양미술의 풍경 및 인체의 사실적인 묘사가 창작에 미친 영향이라고 할 수 있다.

일제 강점기를 관통하며 23년 동안 진행된 조선미술전람회가 실질적으로 식민 통치에 활용되었고, 우리 미술에 부정적인 영향을 끼치기도 했지만, 미술의 대중화에 기여한 부분도 있음은 부인하기 어려운 사실이다.

연도별로 차이는 있지만 조선미술전람회 관람 인원은 평

균 2만 3천 명 수준이었는데, 유료 관람이었던 점을 고려하면 적지 않은 관람객들이 방문한 것이다(참고로 1920년에서 1935년의 경성 인구는 25만 명에서 44만 명으로 증가하였다).

특히 기존에 미술 향유에서 배제되어 있던 여성과 학생들이 많이 관람함으로써 미술의 대중화를 보다 촉진하는 계기가 되었다. 조선미술전람회 이후에는 동호인이나 학생이 주축이 된 아마추어 작가들의 전람회가 증가했는데 이 또한 미술 대중화의 한 모습이라 하겠다.

전람회에서는 작품 거래도 이루어졌는데, 관람객들이 부담 없이 구입할 수 있도록 별도 소품들을 제작하여 판매하는 등 미술시장 성장에 과도기적인 역할을 담당하기도 했다.

특히 미술 유학을 할 수 없는 가난한 작가 지망자들에게 조선미술전람회는 그야말로 유일한 등용문 역할을 했다. 보통학교만 졸업한 가난한 박수근이 작가의 길을 걸어갈 수 있었던 것도 조선미술전람회 입선이 있어 가능했을 것이다. 아울러 이인성도 조선미술전람회를 통해 인정받아 일본 유학의 기회를 얻었고 나아가 '조선의 지보(至寶)', '화단의 귀재(鬼才)'로 불리게 되었다.

이러한 현상들은 조선미술전람회가 미술 창작의 근대화, 관람의 대중화, 미술시장의 성장 그리고 작가의 발굴과 육성에 기여한 긍정적인 측면이 있음을 보여준다 하겠다.

이제 다음 장소로 이동할 시간이다. 발걸음을 옮기려니 일제 강점기에 생긴 경복궁의 상처를 담은 근대 작가들의 작품이 떠오른다.

안중식은 1915년에 광화문을 중심으로 경복궁과 뒤의 백악산을 그린 〈백악춘효〉(白岳春曉)를 두 점 제작했다. 한 점은 여름, 나머지는 가을에.

앞서 기술했듯이 1915년은 다름 아닌 조선물산공진회가 경복궁에서 개최된 해다. 이를 위해 일제가 경복궁을 훼파한 흔적을 두 점의 〈백악춘효〉를 비교함으로써도 발견할 수 있다. (도판 5 참고) 여름에 그려진 작품에는 광화문 앞의 해태상 두 개가 모두 보이지만, 가을의 작품에는 오른쪽에 있던 해태상이 보이지 않는데, 이를 조선물산공진회를 위해 철거한 일제의 만행을 그린 것으로 해석하기도 한다.

이 그림을 그린 시기에는 경복궁의 많은 전각이 조선물산공진회를 위해 훼파된 상태였기 때문에 그림에 묘사된

전각들은 실제로는 이미 존재하지 않았을 것이다. 그럼에도 안중식은 기존의 전각들을 그려 넣고 "백악의 봄 새벽"이라는 의미의 〈백악춘효〉라는 글을 적음으로써 망국의 상황에서 다시 봄이 오고 나라가 회복될 때를 소망하는 마음을 담은 것은 아닐까 추측해 본다.

경복궁의 상흔을 작품으로 남긴 또 다른 작가는 김용준이다. 중앙고보 4학년에 재학 중이던 그는 1924년의 제3회 조선미술전람회에 〈동십자각〉을 출품하여 입선하였다. (도판 6참고) 동십자각은 원래는 경복궁의 동쪽 망루로서 궁궐의 부분이었으나, 당시에 경복궁 담장을 헐어 안쪽으로 옮긴 관계로 현재처럼 섬과 같이 도로 중앙에 위치하게 되었다.

김용준은 바로 그러한 작업 현장을 목격하고 작품의 소재로 삼았다. 출품 시의 원래 제목은 〈건설이냐, 파괴냐〉라는 비판적인 제목이었는데, 총독부에 의해 〈동십자각〉으로 변경되었다고 한다.

역사의 상처를 안고 있는 해태상과 동십자각을 뒤로하고 서촌으로 이동하자.

#창작 #미술과 시대 #친일작가 #월북작가

서촌은 북악산과 인왕산에 둘러싸인 아름다운 동네다. 많은 근대 작가들의 삶의 흔적이 남아 있기에 더욱 정감이 간다. 동시에 식민 지배와 좌우 대립의 시대를 관통하며 살아간 흔적이기에 아픔과 안타까움이 경험되는 곳이기도 하다. 그 터의 무늬들을 찾아가 보자.

가슴 아픈 역사를 품고 있는 경복궁을 서쪽 영추문을 통해 벗어나면 건너편 통의동의 여러 미술 공간들이 우리를 반갑게 맞이한다. 경복궁 동쪽에 위치한 갤러리들이 상대적으로 규모가 크고 상업적인 특성이 강하다면, 서쪽의 갤러리들은 인디 성향이 강한 분위기다.

이제 우리는 서촌에 와 있다! 사실 25여 년 전에는 매일 이곳을 오가는 삶을 살았다. 집이 평창동이었고 직장은 태평로에 있었기에 출퇴근하면서 지나다닌 곳이 바로 이곳 서촌이다. 하지만 서촌이 한옥보존지구로 지정되고 근대기의 여러 장소가 소개되기 시작한 것이 2010년 이후부터였기 때문에 내가 근처에 살던 당시에는 서촌에 특별한 관심을 가지지 않았다. "서촌"이라는 명칭 자체도 거의 사용하지 않던 것으로 기억된다.

그리고 무엇보다도 그때의 나는 미술에 아예 관심이 없었다. 그랬던 내가 지금 미술에 빠져서 이곳의 근대 미술 흔적을 찾아 돌아다니는 것을 보니 어떻게 된 일인가 싶기도 하다.

미술에 대한 관심은 평창동을 떠난 몇 년 후에 우연한 계

기로 시작되었다. 첫째 아이가 초등학교 취학 전에 한 사립 미술관의 미술 프로그램에 참여했는데, 주말에는 내가 아이를 데리고 가기도 했다. 그 미술관은 아이들이 프로그램에 참여하는 2~3시간 동안 부모들을 위해 별도 프로그램을 운영했는데, 미술과 관련한 강의를 제공하거나 영상을 보여주기도 하고 때로는 진행 중인 전시를 설명을 들으며 관람하게 했다.

그렇게 미술관에서 제공하는 프로그램에 수동적으로 참여했다. 그런데 가랑비에 옷 젖는다고 했던가. 나도 모르게 마음이 움직이는 경험들이 일어났다. 이해를 넘어서 때로는 울컥하며 눈물이 나기도 하는 격한 공감까지. 이러한 첫 만남의 경험에 이끌리어 미술에 대한 관심이 자라갔다. 기회 되는 대로 미술 관련 책을 찾아 읽고 전시장에 가는 발걸음도 예전의 도살장 끌려가는 것 같은 부담에서 궁금증과 기대로 가벼워졌다. 지금 경성미술여행을 하는 나의 발걸음은 그렇게 시작되었다.

요즘도 경희궁 옆 골목에 있는 그 미술관을 지날 때면 옛 기억이 떠올라서 미소가 머금어진다. 하지만 그때 프로그램에 참여했던 첫째 아이는 미술을 멀리하는 종족이 되었다. 미술관에 휠체어가 있어서 앉아서 돌아다니며 관람할

수 있으면 가겠다고 한다.

　서촌은 조선시대 양반뿐 아니라 화원들을 포함한 중인
계층이 많이 거주한 지역이었다. 이는 궁궐을 드나들어야
하는 역관이나 의관, 화원 등과 같은 중인들을 포함한 벼슬
아치들의 출입문인 영추문(迎秋門)이 경복궁 서쪽에 위치
하고 있기 때문일 것이다. 반면에 동쪽의 건춘문(建春門)
은 종친들과 외척, 그리고 여인들을 위한 출입문이었기에
고관대작의 집들이 북촌에 많이 분포해 있었다.
　서촌에 양반과 중인계층이 다수 거주했던 또 다른 이유
는 북악산과 인왕산에 둘러싸인 수려한 자연경관도 빼놓을
수 없을 것이다. 일찍이 안평대군이 꿈속에서 거닐고 안견
에게 그리게 한 〈몽유도원도〉의 도원을 찾으려 했는데, 바
로 인왕산 자락에서 그러한 곳을 발견하고 '무계정사'를 지
어 풍류를 즐겼다. 겸재 정선은 평생 이 지역에서 살면서
〈인왕제색도〉를 비롯한 다수의 진경산수를 그리기도 했다.
조선 후기에는 여항문인(閭巷文人)들의 모임이 수성동 계
곡의 송석원에서 이루어지기도 했다.

　이러한 역사를 가진 서촌에는 근대기에도 다수의 미술

작가들이 거주했다. 상대적으로 서양미술 작가들이 서촌에 많이 거주하였으며, 전통회화와 관련해서는 채색화 작가들이 북촌에 다수가 거주한 반면 서촌에는 수묵화 작가들이 많이 거주하였다. 아마도 이는 채색화의 대표 작가라고 할 수 있는 이당(以堂) 김은호(金殷鎬, 1892~1979)가 운영한 화숙인 낙청헌이 북촌에 있었고, 수묵 산수화를 그린 청전(靑田) 이상범(李象範, 1897~1972)의 청전화숙이 서촌에 있었기 때문이 아닐까 싶다.

그러나 작가가 서촌에 머문 기간이 매우 짧거나 해당 장소가 사라진 경우도 적지 않아서 근대기 미술의 현장성을 구체적으로 경험할 수 있는 장소는 소수에 불과하다.

우리의 서촌 여행은 이상범 가옥과 박노수미술관을 시작으로 근대 사경산수와 해방 이후 1세대의 전통회화의 변화를 살펴보고, 부암동으로 이동하여 몇몇 수집가들의 흔적을 더듬어 본 후에, 환기미술관을 거쳐 다시 통의동으로 나가면서 미술 작가들의 삶과 작품에 대한 이야기를 나누는 순서로 진행할 예정이다.

이
상
범

가
옥

서촌에서의 첫 번째 방문지인 이상범 가옥으로 이동해 보자. 통의동을 가로질러 자하문로에 다다라서 길을 건넌 후에 자하문 터널 쪽으로 조금 올라가면 우리은행 효자동 지점 건물이 나타난다. 이 건물 왼쪽 10시 방향으로 나 있는 자하문로7길은 원래는 옥류동천이 청계천으로 흘러가던 물길이었다. 이 길을 올라가다 보면 오른쪽에 '이상의 집'도 볼 수 있다. 이상과 절친이던 화가 구본웅도 생각나지만, 이번 여행의 방문지에서는 제외하고 바로 이상범 가옥으로 향한다.

가장 빠른 경로는 자하문로7길을 걷다가 왼쪽으로 꺾어 필운대로2길을 따라서 올라가는 것이다. 그러면 필운대로 건너편에 자동차 공업사가 나타나는데, 이 공업사 왼쪽의 좁은 골목 끝이 이상범 가옥이다.

청전 이상범이 거주하고 가르쳤던 그의 가옥과 화옥 주소는 서울특별시 종로구 필운대로 31-7, 31-6(지번으로는 누하동 178번지, 181번지)이다.

이상범 가옥은 1930년대에 지어진 도시형 개량 한옥의 원형을 보전하고 있어서 국가등록문화재 제171호로 지정되었는데, 청전이 1942년부터 1972년 사망할 때까지 이 집에서 살았다. 이는 이상범 가옥 입구 안내판의 내용을 기준

으로 한 것으로, 다른 자료들에는 이곳에서 43년 동안 거주했다는 기록도 있다. 아마 이 가옥의 건축연도로 추정되는 1929년부터 산정한 것이 아닐까 싶다. 실제로 생전에 작가가 인터뷰한 기사 등을 참고해 볼 때, 1942년부터 거주한 것이 맞다.

작가가 거주했던 가옥과 화숙으로 사용한 건물은 밖에서 관찰해보면 좀 의아한 부분이 있다. 가옥과 화숙 건물이 차지한 공간이 주소로는 앞서 언급한 필운대로 31-7과 31-6인데, 정작 〈청전화옥〉이라고 명패가 붙어 있는 곳은 주소가 31-4이고 그곳에는 2층 양옥주택이 있기 때문이다.

종종 장소 자체에 남아 있는 흔적만으로는 이야기가 채워지지 않는 부분이 있다. 의아해하고 있다가 그곳에서 근무하시는 분의 이야기를 듣고서야 궁금증이 해결되었다. 작가 생존 시에는 31-4와 31-6이 하나의 필지로서 현재 2층 양옥이 있는 곳이 정원이었다고 한다. 작가 사후에 넷째 아들 부부가 그곳에 2층 주택을 건축하고 살았으며, 지금도 넷째 며느리께서 생활하고 계신다고 한다.

이상범 가옥의 구조는 ㄱ자형으로 된 안채와 ㅡ자형의

행랑채로 되어 있다. 화숙으로 사용한 옆집 청전화옥과는
실내에서 이동할 수 있도록 이어 붙여져 있는 것과, 일반적
인 도시형 한옥에는 잘 나타나지 않는 부엌의 찬마루가 있
는 것이 특징이기도 하다.

전통회화의 흐름

북촌에서 시작하여 여기까지 오면서 주로 서양미술에 대
한 이야기를 나누었다. 우리 근대 미술의 가장 큰 사건이
서양미술의 도입임을 부정할 수 없지만, 전통회화 또한 많
은 변화를 경험하였다. 이에 대하여 간략히 정리하는 것이
이후의 이야기에도 도움이 될 것이다.

조선 전기의 중국 중심 사조에서 벗어나 조선 후기 영·
정조대에 꽃피운 진경(眞景) 문화는 미술에서는 겸재 정선
으로 대표되는 진경산수화를 비롯하여 김홍도와 신윤복의
풍속화를 낳았다. 이러한 개화(開花)는 앞선 시대의 문인
화가인 윤두서와 조영석 등의 선구자적인 역할이 있었기에
가능한 것이었다.

그러나 우리 삶에 기반했던 이러한 진경의 흐름은 조선 말기에 이르러 '문자향 서권기(文字香 書卷氣)'를 강조한 추사 김정희로 대표되는 관념적인 문인화(文人畵)로 대체된다. 그것이 대세를 이루면서 정작 정신은 무시되고 양식적인 추종만 확산되는 상황에 이르기도 했다. 고희동이 서양미술 유학 이전에 전통회화를 배우면서 답답함을 느낀 이유가 바로 중국 화보나 스승의 작품을 베끼는 방식의 학습 때문이었음은 앞에서도 언급한 바 있다.

이후에 일제 강점기를 거치면서 전통회화는 조선미술전람회라는 관전(官展)을 통해 기존의 '서화'(書畫)에서 문인적인 특성이 강한 서(書)와 사군자가 배제되고 '동양화'라는 타율적인 명칭으로 대체된다.

동양화는 조선총독부가 조선미술전람회를 개최하면서 사용한 용어로서, 우리 미술의 전통성과 고유성을 부정하려는 의도에서 유래한 것이다. 당시 일본의 전통회화는 '일본화'라고 지칭했기에 조선의 전통회화는 당연히 '조선화'라고 해야 함에도 일제는 '조선'을 지우고 '동양화'라는 포괄적인 용어로 대체했다. 현재까지도 동양화라는 용어가 통상적으로 사용되고 있고 많은 미술대학에 동양화과가 여

전히 존재하지만, 이는 식민지성이 농후한 용어임을 인식할 필요가 있다. 이 점을 고려하여 이 책에서는 '전통회화'라는 용어를 사용하고 있다.

일제 강점기의 전통회화 흐름은 크게 세 가지로 요약할 수 있다. 수묵화 부문에서는 사경산수(寫景山水)가 대두되고 관념산수(觀念山水)와 문인화(文人畵)는 명맥을 유지한 반면, 일본화의 영향을 받은 채색화(彩色畵)가 가장 두각을 나타내는 현상을 보인다.

이러한 흐름의 형성에는 조선미술전람회가 지대한 영향을 미쳤음은 의문의 여지가 없다. 서양화부뿐 아니라 동양화부에서도 초기를 제외하고는 대부분의 심사위원이 일본인이었기에 일본화의 영향이 강한 채색화 부문이 가장 관심을 끌게 된 것이다.

산수화에서도 조선미술전람회 초기에는 안중식과 조석진에게 배운 작가들이 기존의 관념산수 작품을 출품했지만 해가 거듭될수록 현실 세계로 눈을 돌린 사경산수가 증가하는 변화를 보였다.

　이러한 전통회화의 창작 변화와 더불어 작가의 양성구조
도 변화하였다. 조선시대에 유일한 공적(公的) 화원 양성
기관이던 도화서가 갑오개혁으로 폐지된 후 사설 기관이나
개인 서화가들이 이 역할을 수행하였다.

　근대 초기에는 황실과 친일 귀족의 지원에 힘입어 서화
가 양성을 위한 몇몇 기관이 설립되었다. 짧은 기간 존속한
기관을 제외하면 1912년에 설립되어 서화협회가 결성되는
즈음까지 운영된 서화미술회가 대표적이다.

　서화미술회는 이왕직의 보조를 받아 서화강습소를 설립
하여 화과(畫科)와 서과(書科)의 교육과정을 운영하였으
며, 화과의 교사는 조석진과 안중식이 주로 담당하였다. 근
대기의 1세대 전통회화 작가들이라고 할 수 있는 김은호,
박승무, 이상범, 노수현, 최우석 등이 바로 이 서화미술회의
서화강습소를 통해 배출되었다. 이는 도화서 폐지에 따른
화원 양성의 대안이었다고 할 수 있는데, 화과의 교육이 기
존 화원화(畫員畫)의 주요 장르였던 산수 · 화조 · 영모 등
에 집중된 것에서도 그 목적을 유추할 수 있다.

서 촌

한편 영친왕의 서예 스승이기도 했던 해강(海岡) 김규진(金圭鎭, 1868~1933)은 1915년에 서화연구회를 설립하여 서화미술회와 동일하게 '화과'와 '서과'를 운영했다. 특히 화는 주로 난죽(蘭竹)에 집중된 특성을 보였다. 또한 서화연구회는 여성도 수강이 허용되었는데, 이를 통해서 방무길을 위시한 다수의 여성작가가 배출되었다. 특별히 김규진은 서화 관련 서적 및 교본을 출간함으로써 미술 교육 및 보급에 크게 기여하기도 하였다.

이들 근대기 1세대 전통 서화가들의 작품을 한꺼번에 볼 수 있는 공간이 있는데, 다름 아닌 창덕궁이다. 이번 경성 미술여행 코스에는 포함되지 않았지만 기회가 되면 방문해 보기를 권한다.

1917년 11월 화재로 창덕궁의 희정당·대조전·경훈각 등이 소실되었지만 1920년에 경복궁의 전각들을 옮겨와 재건을 완료했다. 그 재건된 전각 안에 벽화를 그리기로 했는데, 순종황제가 이를 조선의 화가들에게 맡겼다. 그 결과 희정당에는 김규진이 〈총석정절경도〉와 〈금강산만물초승경도〉를 그렸고, 대조전에는 김은호가 〈백학도〉를, 오일영와 이용우가 〈봉황도〉를 그렸으며, 경훈각에는 이상범이

〈삼선관파도〉를, 그리고 노수현이 〈조일선관도〉를 그렸다. 그러나 현재 창덕궁 전각 내에 있는 작품들은 모사본이고, 원본은 국립고궁박물관에 소장되어 있다.

당시의 서화교육기관은 대부분 친일 귀족 및 조선총독부 관료들과 밀접한 관계를 유지하며 운영되었는데, 이는 앞서 기술한 서화미술회와 서화연구회뿐 아니라, 1918년에 결성된 서화협회도 크게 다르지 않았다. 서화협회는 명예 부총재에 김윤식, 고문에는 이완용, 민병석, 김가진, 박기양 등 한일 병합에 동참한 친일 고위 관료들이 위촉되었다. 이것이 일제 강점기라는 시대 상황에서 원활하게 활동을 지속하기 위한 고육지책인지는 모르겠으나, 이 점을 고려할 때 서화협회 미술전람회를 조선총독부가 주관한 조선미술전람회와 대비되는 저항적 성향이 강한 전람회로 규정하는 것도 무리가 있어 보인다.

1920년대를 넘어가면서 전통 서화가 양성은 개별 작가의 화숙(畫塾) 중심으로 이루어졌다. 당시 대표적인 화숙이 이상범의 청전화숙과 북촌에 거주했던 이당 김은호의 낙청헌이다. 1920년대 말부터 운영된 김은호의 낙청헌을

통해 배출된 제자들은 백윤문, 김기창, 장우성 등이 있으며, 1930년대 초부터 운영한 이상범의 청전화숙에서는 배렴과 정종여, 박노수 등이 배출되었다.

숫자에 민감한 독자 중에는 약간 고개를 갸웃거리는 분이 계실지 모르겠다. '이상범 가옥에 1942년부터 거주하면서 그 옆의 청전화옥에서 제자들을 가르쳤다고 앞에서 기술했는데, 여기서는 1930년대 초부터 청전화숙을 운영했다니 이게 무슨 말인가?'라고 말이다. 간단히 말하면 낙청헌이나 청전화숙은 학원명이라고 할 수 있고, 그 학원이 운영된 공간은 달라질 수 있다. 실제로 청전화숙은 1933년경에 효자동 집에서 시작되었는데, 이후 누하동으로 이사한 후에도 계속 운영되었다.

산수화와 인물화의 변화

대표적인 두 화숙 중에 지금 우리가 방문한 청전화숙은 근대기 산수화를 대표하는 화숙이라 할 수 있다.

기존의 산수화와 대비하여 조선미술전람회를 거치면서 나타난 근대기 산수화의 공통된 특징은 다음 몇 가지로 요

약할 수 있다. 소재 면에서는 기존의 관념적인 심산유곡을 주로 표현한 것에서 현실적인 자연으로 변화하였고, 구도와 기법에서는 종적 구도를 주로 하여 삼원법을 적용하던 것이 횡적인 구도와 원근법이 적용되는 것으로 변화했다. 이렇게 현실적인 자연 풍광을 사실적으로 묘사하는 것으로 변화되었으나 작품의 전반적인 분위기는 안개 낀 탈속적 시정(詩情)이 강한데, 이는 형식과 기법은 서구나 일본의 영향을 받았을지라도 작품의 지향점은 기존 산수화의 전통을 지키려는 데서 나타난 현상이라고 볼 수 있다. 반면 혹자는 안개 낀 듯한 이런 분위기를 일본화의 몽롱체 영향으로 분석하기도 한다.

한편 김은호가 운영한 낙청헌으로 대표되는 인물 및 화조가 주를 이루는 채색화도 변화를 보였다.

산수화와 인물 및 화조화를 포함하는 전통회화 전반이 일제 강점기 조선미술전람회라는 관전을 매개로 일본화의 영향을 강하게 받았는데, 영향의 크기를 비교해 보자면 채색화가 더 지대하다고 할 수 있다.

점점 증가한 인물화를 중심으로 살펴보면, 전통적인 선묘 중심의 묘사가 사라지고 몰선법(沒線法)이 주로 사용되

었으며, 인물은 무표정하고 평면화되었고, 화면은 장식성이 강조되는 구성을 보였다.

근대기의 사경산수를 대표하는 작가로는 이곳의 주인이었던 청전 이상범과 더불어 변관식을 꼽는다. 청전의 사경산수는 우리가 생활하는 주변 어디서나 볼 수 있을 법한 산을 배경으로 하는데, 그런 야산과 같은 부드러운 산세에 안개가 낀 한국적 풍광과 그 속에서의 자연 친화적인 소박한 삶의 모습을 표현하고 있다. (도판 7 참고)

한편 청전과 함께 근대 사경산수를 대표하는 소정(小亭) 변관식(卞寬植, 1899~1976)은 수직적이고 대담한 구도와, 세밀하면서도 호방한 필치로 우리 자연의 장대함을 느끼도록 한 점에서 이상범과 다른 특징을 보여준다. (도판 8 참고)

청전은 성품이 온화하고 조선미술전람회를 비롯한 미술 제도권 내에서 활동한 반면 소정은 대쪽 같은 성품으로 타협을 거부하고 주로 미술계 밖에서 야인으로서 창작을 지속했다. 이러한 작가의 성격이 작품에 그대로 반영되었다고 하겠다. 결국 작품은 작가가 어떤 사람인지 드러나는 현장이다.

하지만 근대 산수화에서 두 작가는 공통점이 더 많다고

할 수 있다. 즉 겸재 정선에 이르러 절정에 달했다가 조선 말기의 관념적 산수에 의해 쇠퇴했던 진경산수를 계승하여 되살렸다는 점에서 공통된 의의를 찾을 수 있겠다. 다시 우리 화폭에 우리의 자연과 삶을 담은 산수화가 그려진 것이다.

산수화의 감상

자연을 소재로 그린 그림을 동양에서는 '산수화'라고 하고 서양에서는 '풍경화'라고 한다. 추상과 개념미술이 대세인 오늘날에 자연을 묘사한 회화는 산수화든 풍경화든 무시되는 경향이 큰데, 서구적 문화와 라이프 스타일이 일상이 된 탓에 산수화에 대한 무시는 더 강한 듯하다. 사실 이는 미술에 별 관심이 없을 때 내가 가지고 있던 선입견이기도 했다.

그러나 자연을 미적 감상의 대상으로 인식한 것은 사실 서양보다 동양이 훨씬 오래되었다. 현존하는 가장 오래된 산수화는 중국 수나라 시기에 전자건(展子虔, 531?~604?)이 그린 〈유춘도〉(遊春圖)인데, 이는 유럽에서 풍경화가 제작되기 시작한 16세기와 비교하면 천 년 이상 앞서는 것

이다. 서양이 자연을 두려움과 정복의 대상으로 보는 경향이 강한 반면 동양에서는 인간이 회귀하고 동화되고자 하는 염원의 대상으로 인식하는 성향이 컸기 때문이라고 여겨진다.

이런 산수화를 감상하는 재미있는 방법이 있는데, 옛사람들은 그것을 '와유'(臥遊), 즉 누워서 유람하는 것이라고 말했다.

대부분의 산수화에는 인물이 묘사되어 있다. 이는 자연의 장대함을 효과적으로 표현하기 위한 목적도 있지만, 감상자가 작품 속의 자연으로 들어가는 경험을 가능케 하는 기능도 한다. 즉 자연 속의 타자를 관찰하는 것이 아니라 바로 내가 그림 속의 자연으로 들어가는 시도를 하는 것이고, 그렇게 함으로써 실제 현장에 가지 못하더라도 그와 유사한 경험을 할 수 있는 것이다.

앞에서 비교한 이상범과 변관식의 산수화에도 인물이 있다. 청전의 〈고원무림〉에 그려진 인물은 소에 짐을 싣고 가는 촌부이고, 소정의 〈외금강 삼선암 추색〉에는 금강산을 휘적휘적 걸어 올라가는 여행자의 모습이 묘사되어 있다. 그냥 휙 지나치지 말고 내가 그 촌부가 되어 시냇물이 흐르

는 야산을 걷고 있다거나, 여행객이 되어 금강산을 오르고 있다고 상상해 보면 그곳의 물소리가 귀에 들리고 바람이 얼굴에 와닿는 것을 느낄 수 있을지도 모른다. 그래서 어떤 사람들은 산수화를 감상할 때는 돋보기가 필요하다고 말한다. 조그맣게 그려진 사람을 찾아서 내가 그 안으로 들어가기 위해서 말이다.

이상범 가옥은 작가가 생활하고 창작하던 당시의 모습을 보전하는 것에 초점을 둔 듯하다. 이는 앞서 살펴본 고희동 가옥이나 곧이어 방문할 박노수 가옥이 작가의 작품 및 아카이브 전시에 집중하는 미술관으로 운영되며 일부 공간만 작가 생존 시의 공간을 재현해 둔 것과 차이가 있다.

물론 작가가 미완의 절필작 2점과 화실을 보존해 달라는 유언을 남겼기에 그 부분은 존중해야겠으나, 나머지 공간은 작품으로 '화가' 이상범을 이야기하는 장소가 되었으면 하는 아쉬움이 있다. 그나마 몇 점 전시되어 있는 작품도 원작이 아닌 복사본이기에 그 아쉬움은 더 커진다.

이상범 가옥을 나서기 전에 잠시 대청마루에 앉아 아담한 사각의 마당을 바라보고 있으니, 내 마음은 어린 시절

추억의 장소로 이동한다. 첫 방문지였던 고희동미술관의 집과 흙 마당은 어릴 때 할아버지와 함께 살던 시공간을 추억하게 하고, 지금 이곳 마루와 타일이 깔려 있는 마당은 외할머니를 떠올리게 한다. 외갓집이 바로 이런 도시형 한옥이었다. 지금은 사람도 집도 사라져 찾아갈 수 없는 상황이 되었지만, 내 마음속에는 여전히 그분들이 살아계시고 그 장소가 남아있음을 이 여행을 통해 다시 확인한다.

또 한 가지 눈길을 끄는 것은 남쪽 벽면의 꽃담으로, 작가가 모르타르를 바른 벽체에 직접 제작했다고 한다. 문양과 더불어 "忠信"(충신)과 "智慧"(지혜)라는 글자를 새겼다는데, 현재는 좌측에 "忠信"만 남아 있다.

작가가 1942년부터 이곳에 거주했으니 그때는 이미 친일 활동에 참여하던 시기였는데, 그는 어떤 마음으로 이 단어들을 새겨 넣었을까? 어지러운 시대 상황 가운데서 충과 신을 지키며 살기 위해서 지혜가 필요하다는 의미였을까? 그의 친일행적을 변호할 생각은 없지만, 시대에 휩쓸린 연약한 인간 존재에 대한 연민이 올라온다. '내가 그 시대에 살았다면 어떠한 태도를 보였을까?' 자문해 보니, 솔직히 자신할 수 없을 것 같다.

이상범 가옥을 비롯하여 대부분의 문화재·사적·미래 유산 등의 이름으로 지정된 근대 장소들에는 그곳에 살았던 인물의 긍정적인 측면은 알리고 있지만 친일 활동 등과 같은 부정적인 내용은 찾아보기 어렵다. 누구나 공(功)과 과(過)가 있기 마련인데, 누군가는 영웅화·신화화하고 또 다른 누군가는 악마화하는 것은 균형 잡힌 성숙한 관점은 아니라고 여겨진다.

천
경
자

집
터

청전화옥 맞은편 누하동 176번지는 몇 년 전에 새 건물이 지어져 기존 주택의 흔적을 찾아볼 수 없다. 하지만 이곳은 천경자 작가가 1962년부터 1970년까지 머무르며 창작활동을 했던 곳이다. 자신이 낳지 않은 자식(작품)을 작가의 자식이라 주장하는 미인도 위작(僞作) 논란에 미술계를 뒤로하고 고국을 떠난 그였다. 사망 소식도 뒤늦게야 들었기에 이곳에 한 자락이라도 그의 흔적이 남아 있으면 하는 아쉬움이 더 크게 다가온다.

그러고 보면 미술계는 참 우스운 곳이다. 작가가 스스로 자기 작품이 아니라고 해도 그것을 구입한 미술관은 끝까지 진작(眞作)이라고 우기니 말이다. 혹은 위작을 제작한 사람이 나타나 자신이 위작을 제작했노라고 자백해도, 작가는 자기 작품은 절대로 위작이 없다고 강변하기도 한다. 결국 알량한 자존심과 돈이 문제다.

비록 작가가 살던 집터에서는 그의 흔적을 찾을 수 없지만, 다행히 작가의 삶의 흔적이 오롯이 모여 있는 곳이 있기에 위로가 된다. 바로 서울시립미술관 서소문 본관이다. 1928년에 지어져 경성재판소로 사용되다 해방 후에 대

법원으로 쓰이던 건물이 2002년부터 서울시립미술관으로 운영되고 있다. 그곳 2층에 작가가 기증한, 1940년대부터 1990년대까지의 작품이 '천경자 컬렉션 전시실'에 상설 전시되어 있다.

결국 작가는 작품으로 말한다. 특히 천경자에게 작품은 삶의 가장 구체적인 표현이었으므로 우리는 그곳에서 작가 자신을 만날 수 있다.

자아 표현으로서의 미술

미술작품을 통해서 작가가 말하는 내용은 시대에 따라 변해왔다. 근대 이전에는 무엇을 말할지, 무엇을 이용하여 말할지를 스스로 결정하지 못하는 경우가 대부분이었지만, 근대로 이행한 후에도 정작 자신의 이야기를 하는 것은 쉽지 않았다. 외부의 대상, 즉 그것이 사람이든 풍경이든 그 대상을 포착하고 그것을 그리는 것에도 작가의 사상과 감정이 반영되지만 여전히 간접적일 뿐이다.

근대기의 작가들도 크게 다르지 않았다. 자신이 아닌 외부 대상을 작품의 소재로 삼는 것이 대부분이었고, 거기에 작가의 삶과 생각도 간접적으로 반영될 뿐이었다. 구본웅

이 상대적으로 야수적인 표현주의 성향을 보였으나 자신의 구체적인 삶을 표현하는 것으로까지는 나아가지 않았다. 여전히 관찰자의 입장에 있었던 것이다.

하지만 천경자는 관찰자로서 대상을 묘사한 것이 아니라 자기 삶의 경험과 감정을 화폭에 표현하기에 이른다. 작가에게 작품은 바로 자신을 비추는 거울이었다.

"사람의 모습이거나 동식물로 표현되거나 상관없이, 그림은 나의 분신이다."

근대기의 우리 작가 중에서 이렇게 솔직하고 강렬하게 자신을 표현한 작가가 또 있을까? 맞다. 또 한 명의 화가가 떠오르는데 다름 아닌 이중섭이다. 이중섭의 작품에는 삶의 행복과 그리움과 슬픔이 절절하게 표현되어 있다. 그래서 우리가 천경자와 이중섭의 작품을 대할 때면 그렇게 공감이 되는 것이 아닐까 싶다.

작가들은 자신의 작품이 차별화되기를 원한다. 이는 작가로서의 개성의 발현 욕구일 뿐 아니라 미술시장에서 요

구하는 것이기도 하다. 작가들은 이를 위해 새로운 재료와 기법 및 소재를 사용하기도 하고, 또는 해외의 최신 트렌드를 다른 이보다 빨리 포착하여 적용하기도 한다. 차용과 혼성모방이 일상이 된 동시대 미술에서는 거기에 작가만의 개념을 추가함으로써 역시 차별화할 수 있다.

하지만 가장 확실한 차별화 방법은 자신의 삶을 표현하는 것이 아닐까? 수십억 인간이 공존하는 세계에서 멀리서 보면 대부분의 삶은 비슷해 보이지만, 가까이서 보면 어느 누구도 완전히 동일한 삶을 살지는 않는다. '나'라는 존재의 삶이 가장 고유한 것이다. 자신만의 구체적 삶의 경험에 기반한 내용을 미적 형식으로 표현함으로써 작품의 독창성을 보장받는다. 뿐만 아니라 인간이라는 존재의 보편 경험에 기반하여 다른 이들에게도 공감을 얻는다.

그리고 미술에는 치유하고 회복시키는 힘이 있다. 미술 작품을 감상하는 것을 통해서도 이러한 효과를 경험할 수 있지만, 가장 강력한 경우는 직접 창작활동을 할 때다. 특히 자신의 고유한 삶의 경험을 작품으로 표현할 때 존재의 회복과 상승이 이루어지기도 한다. 개념화된 언어로는 제대로 풀어놓을 수 없는, 또는 스스로도 인지하지 못하는 무

의식에 자리잡은 경험과 감정들이 창작 과정을 통해 표현되고 해소되며, 내면이 회복되고 자유케 되는 일들이 일어난다. 요즘 사람들의 관심을 끄는 심리 치료의 일종인 미술 치료도 바로 그러한 미술의 힘에 기반한 것이라고 할 수 있겠다.

천경자는 자신의 경험과 정서를 개성적인 형식으로 표현함으로써 작품을 차별화하였을 뿐 아니라, 치유되고 자유로워졌다. 예술이 우리에게 주는 것은 자유다. "Be free!"

미술의 다양성

서양미술의 역사를 뒤돌아보면 일정한 변화의 흐름을 발견할 수 있다. 재현에서 표현으로, 표현에서 추상으로, 그리고 추상에서 사물로! 즉 대상의 외적 형상을 재현하는 것에 초점을 두던 것에서 대상 또는 작가의 내적 상태를 표현하는 것으로 변화하고, 이후에는 형이상학적 사고 또는 개념을 전달하는 매개체로서의 기능이 강화되었다. 그 결과 이제는 사물 자체가 미술이 되는 경우도 허용되는 상황에 이르렀다.

이러한 변화에 따라 미술작품을 구성하는 요소들의 비중 또한 달라졌다. 재현에서는 대상을 실재처럼 모방할 수 있는 기술적 역량이 관건이었던 반면, 사물이 작품이 되는 단계에서는 기술은 필요하지 않으며 작품에 부여한 의미 또는 개념이 핵심이 된다.

이러한 흐름을 어떻게 이해해야 할까? 인상주의적 구상 회화를 창작하는 어느 미술 작가는 대학 동창들로부터 "지금이 어느 시대인데 너는 아직도 그런 그림을 그리느냐?"라는 말을 들었다고 한다. 이러한 말에는 미술의 변화는 단선적인 발전의 흐름이라는 생각이 전제되어 있다. 추상과 개념미술의 시대에 여전히 구상회화를 창작하는 것은 시대에 뒤처진 것이라는 생각!

그러나 이러한 변화의 흐름은 단선적인 발전론적 관점으로 해석하기보다 다양성의 증대라는 관점으로 보는 것이 더 타당하다. 재현 일변도의 미술에서 다양한 형식과 내용의 미술이 공존하는 상황으로 변화된 것이고, 그 덕분에 우리는 더욱 풍성한 미술을 경험할 수 있는 것이다.

구상작품을 창작한다고 뒤처진 작가가 아니고, 개념미술 작업을 한다고 앞서가는 작가도 아니다. 또한 구상작품의

감상을 좋아한다고 해서 구닥다리 취향도 아니고, 추상이나 개념미술을 좋아한다고 더 지적인 것도 아니다. 그것은 열등의식 또는 허위의식의 증거일 뿐이다. 각자의 거시적·미시적 상황과 취향에 따라 창작하고 감상할 따름이다.

나도 미술에 대한 나만의 취향이 있다. 처음 미술에 이끌렸던 것은 시각적인 아름다움의 경험과는 거리가 멀었다. 색채의 아름다움이나 구성의 비례와 조화 등에서 오는 미적 경험은 나와 거리가 먼 것이었다. 그렇다고 정교한 기법에 매료된 것도 아니었다. 워낙 예술적인 감각이 무딜 뿐 아니라, 그러한 감각을 계발할 기회를 갖지 못하며 성장했기 때문일까? 내가 미술에 이끌리게 된 것은 인식의 확장과 관련이 있다. 한 단어로 요약하면 "자유"다.

나는 모범생 이미지로 성장했다. 내면까지 그런 것은 아니지만 적어도 외적인 모습은 범생이었다. 예의 바른 척, 규범을 잘 준수하는 척, 성실한 척하며 기존의 관습과 규율이 요구하는 대로 보고 생각하고 행동하는 그런 사람. 하지만 그런 나에게도 내면에는 자유롭고자 하는 욕구가 있었다.

어느 날 가족과 함께 미술전시 관람을 갔다. 정확한 전시 명칭은 기억나지 않지만 장소는 예술의전당 한가람미술관이었고, 전시는 서양 근현대 미술의 주요 작품을 연대순으로 구성한 것이었다. 신고전주의부터 낭만주의, 인상주의, 야수파, 입체파, 추상, 초현실주의 등의 순서로 전시된 작품들을 감상하는 과정에서 나의 내면에서 뭔가 스르르 풀리는 듯한 느낌이 들었다. 그동안 무엇인가에 옥죄어 있던 것이 풀어지는 느낌!

대상을 충실하게 재현하는 것에서 형태와 색채를 작가가 감각한 대로 느낀 대로 표현하는 것으로의 자유, 그리고 일상의 고정된 관점이 아닌 다양한 관점으로 보는 변화와 확장, 나아가 무의식과 상상의 세계를 활짝 열어젖히는 작품들을 차례대로 보면서 그것이 자유의 확장으로 이해되었다. 사실 이러한 설명은 그 사건 이후를 돌아보면서 정리한 것이고, 당시의 현장에서는 그냥 "자유로워지는 경험 그 자체"를 체험했던 것이다.

이런 경험 때문인지 몰라도 나는 세밀하고 사실적인 작품보다 자유로운 붓의 움직임이 느껴지는, 그리고 색면의 광활함이 느껴지는 회화에 더 눈길이 간다. 그 연장선상에서 구상보다 추상회화를 선호하는 것이 나의 미술 취향이

서 촌

되었다. 누가 나에게 미술이 무엇이냐고 묻는다면, 이렇게 말한다.

"미술은 자유이자, 자유를 추구하는 도전과 용기를 주는 것이다."

아무것도 남아 있지 않은 집터 앞에서 잠시 자유로운 영혼 천경자를 기억하고 다시 발걸음을 옮긴다.

다음 목적지인 박노수미술관까지의 거리는 4백 미터 남짓인데, 번잡한 큰길보다 골목길을 통해서 가는 것을 추천한다. 필운대로5가길은 아담한 카페와 맛있는 빵집, 그리고 무엇보다 인왕산을 배경으로 하는 한옥 지붕들과 나지막한 담벼락이 발걸음을 즐겁게 한다. 북촌의 한옥마을은 높아서 조망은 좋지만 반듯하게 구획이 되어 있어 걷는 재미는 별로 없고, 익선동의 한옥마을은 시장통 분위기여서 정신이 없는데, 이곳 누하동 한옥마을은 구불구불 휘어지는 골목이 걷는 재미를 더하고 적막하지 않으면서도 한적한 주택가의 분위기가 한껏 느껴지는 곳이다.

이곳은 신선한 공기로 가득한 아침에 걸어도 좋고, 햇살

이 쨍쨍한 오후에 걸어도 좋다. 심지어 촉촉한 비가 내릴 때도 매력적이다. 게다가 이 골목 중간에는 2012년에 개봉했던 영화 〈건축학개론〉에서 대학생 시절의 남녀 주인공이 아지트로 삼았던 도시형 한옥도 있어서 마음이 더 설렌다. 첫눈 내리는 날에는 연인들이 몰려들 것도 같다.

그렇게 걸어서 필운대로5가길을 빠져나오면 오른쪽에서 박노수미술관이 우리를 맞이한다.

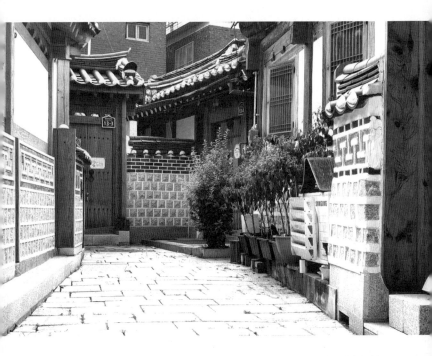

서촌 한옥 골목은, 걷다 보면 누군가 아는 사람이 대문을 열고 나올 것처럼 정감 어린 길이다.

현재 종로구립 박노수미술관으로 운영되는 종로구 옥인 1길 34에 있는 주택은 1937년경에 한옥과 양옥이 절충된 양식으로 건축된 상당히 멋스러운 2층 건물이다. 1층은 한옥의 온돌과 마루 구조이고 2층은 일본식 영향이 많이 반영된 마룻바닥인데 3개의 서양식 벽난로가 함께 설치되어 있다. 건물 외부는 1층을 붉은 벽돌로 감싸고 현관에는 포치를 만들어 아늑한 느낌을 주며, 아담하게 가꾼 정원은 마음을 유쾌하게 한다. 근대 건축물로서의 문화재적 가치를 인정받아 1991년에 서울시 문화재자료 1호로 등록되었다.

터에 남겨진 인격의 무늬

원래 이 주택은 일제 강점기 대표적인 친일파인 윤덕영이 벽수산장을 세우고 그 앞쪽에 결혼하는 자신의 딸과 사위를 위하여 건축한 집이라고 한다. 설계는 당시 유명 건축가였던 박길룡이 담당했다.

윤덕영은 순종의 두 번째 부인인 순정효황후의 아버지 윤택영의 형으로서, 1910년 9월 28일의 어전 회의에서 순종에게 병합조약의 승인을 강요하면서 황후가 치마 속에 감춘 옥새를 강제로 빼앗아 이완용에게 전달한 사람이기도

하다. 이러한 친일의 대가로 작위와 함께 받은 은사금으로 서촌의 땅을 사고 아방궁 같은 벽수산장을 지은 것인데, 이 곳은 다름 아닌 조선 후기 여항 시인들의 모임인 옥계시사 (玉溪詩社)가 열린 송석원이 있던 곳이기도 하다.

프랑스 저택의 설계도를 따라 우여곡절 끝에 완공한 벽수산장에 정작 윤덕영은 살아 보지 못하고 소유주가 여러 차례 변경되다 1966년에 화재로 손상되고 1973년에는 철거되어 지금은 흔적들만 여기저기 흩어져 남아 있다.

반면 이 주택은 1973년에 박노수 작가가 인수하여 살다가 사망하기 전인 2011년에 자신의 소장품과 함께 종로구에 기증함으로써, 현재는 미술관으로 우리를 만나고 있다.

친일파는 나라를 팔아먹은 돈으로 수려한 풍광의 옛터에 대저택을 짓고 그 앞에 딸을 위하여 집을 지어줬는데, 박노수 작가는 그것을 사서 다시 국가에 기증하였으니, 이 장소는 극단적인 인격의 대비가 이루어지는 현장이기도 하다.

박노수미술관은 작가가 거주할 때의 공간을 그대로 전시실의 명칭으로 사용하여 총 8개의 전시실을 운영하고 있으며, 통상 1년을 주기로 새로운 전시가 진행되고 있다.

서 촌

박노수(朴魯壽, 1927~2013)는 잠시 이상범에게서 배우기도 했지만 해방 후에 대학에서 본격적인 미술교육을 받은, 미술대학 1세대 졸업생에 속한다.

해방 후의 전통회화에는 두 가지 과제가 있었다. 하나는 일제 강점기 동안에 침투한 일본 채색화의 흔적을 제거하는 것이었고, 다른 한 가지는 시대에 발맞추어 전통회화를 발전시키는 것이었다. 1949년에 시작된 대한민국미술전람회에서 김은호와 그의 제자들의 참여가 일정 기간 배제된 것도 일본 채색화 흔적을 제거하는 맥락에서 이해할 수 있다.

이러한 과제를 달성하기 위하여 나타난 움직임은 일제 강점기부터 활동한 중견 작가들을 중심으로 한 백양회의 활동과, 해방 1세대 작가들이 주축이 된 묵림회로 구분해 볼 수 있다.

백양회는 이당 김은호의 제자들 모임인 후소회의 멤버들이 주축이 되어 1957년에 창립된 단체로서, 1978년까지 활동하며 회원전과 공모전 및 해외 전시 등을 개최하였다. 대한민국미술전람회의 전통적인 작품들과 달리 개성적이고 독자적인 화풍을 추구하였고 서구 현대미술과의 접목도 시

도하였다. 김기창과 박래현 부부가 대표적인 백양회 멤버이며, 앞서 언급한 천경자도 창립 멤버로 참여했다.

반면 서울대학교 미대 졸업생을 중심으로 1960년에 발족된 묵림회는 전통 수묵화의 문인화적 특성을 강화하고 현대 미술의 추상화 경향을 반영한 작품들을 선보였다. 대표적인 작가로는 서세옥을 들 수 있다.

박노수도 묵림회 창립 시에 참여했으나 곧 탈퇴하였고, 이후에는 독자적인 화풍을 개척해 나갔다. 그는 전통회화 고유의 선묘를 유지하면서 감각적인 색채를 조화시켰고, 이를 통하여 문인적인 정신성을 표출하는 자신만의 작품세계를 구축했다.

개인적으로 박노수의 문인화 성향 작품에서 느끼는 감정은 '화사한 비애'라고 표현하고 싶다. 감각적인 색채에서는 담백하면서도 화사한 분위기가 느껴지지만, 그 공간에 존재하는 고사(高士), 즉 선비 또는 문인에게서 고뇌가 느껴진다. 시대 상황 가운데 고민하는 지식인의 모습이 아닐까 생각한다.

서 촌

서양미술과 동아시아 미술 사이에 발견되는 여러 차이점 중에 가장 눈길이 가는 것은 문인화에 대한 것이다. 문인화란 어떤 그림인가? 문인화는 직업 화가가 아니라 사대부 계층이 취미로 그린 그림으로, 인격 또는 정신성이 강조된 그림이라고 할 수 있다.

서구화(西歐化)가 곧 근대화(近代化)인 것으로 강요된 탓에 우리 전통미술이 전근대적이고 서양미술에 비해 열등한 것으로 여겨지는 경향이 있는데, 문인화를 통하여 이에 대한 반론을 제기해 보고자 한다.

문인이라는 창작 주체는 서양미술 역사에서는 찾아볼 수 없는 존재다. 서양미술의 역사에서 사회의 지배계급은 항상 미술의 수요자 및 감상자에 머물렀고, 스스로 창작자가 된 경우는 찾아보기 어렵다. 즉 서양에서는 미술 창작과 향유가 계층에 따라 확연히 구분되어 있었다고 할 수 있다. 반면 동아시아는 직업 화가뿐만 아니라 지배계층인 사대부가 직접 창작자가 되는 문인화가가 오래전부터 존재했다.

문인화는 중국 당대(唐代)에 시작되어 송대(宋代)를 거치면서 주류 흐름으로 자리 잡았고 이런 경향이 고려에 전

해져서 조선으로까지 이어졌다. 직업적이고 기능적인 미술이 아니라, 심미적이고 무목적성이 강한 회화 창작이 일찍부터 활성화된 것은 서양에 비해 자랑할 만한 역사가 아닐까?

그리고 문인화에 한정하지 않더라도, 미술을 재현이 아니라 내면의 감정과 정신 표현의 장으로서 인식하는 서양 미술의 현대적 특성이 실상 동아시아에서는 이미 오래전부터 강조되어 온 전통이다.

더불어 한 가지 변호하고 싶은 부분은 문인화의 정신성에 대한 오해다. 문인화의 정신성은 결코 현실과 유리되거나 현실을 외면한 관념적인 것이 아니었다. 그들이 정신성을 강조한 것은 외형을 넘어 대상의 본질 또는 핵심을 탐구하고 드러내기를 추구했기 때문이다. 그리고 그러한 탐구의 목적은 단순히 엘리트의 지적 만족감을 위한 것이 아니라 이를 활용하여 세상을 이롭게 하려는 지식인의 사명감이 바탕이 되어 있었다.

대다수 문인들이 "서화천기"(書畵賤技)라는 관념을 가지고 있었지만, 그것은 글과 그림을 잘 쓰고 잘 그리는 기능적인 부분의 자랑을 꺼리는 것이지, 그것을 통해서 자신을

수련하고 세상을 이해하며 이롭게 하고자 하는 지향점까지 부정하고 무시한 것은 아니었다.

조선 후기 문인화가 관아재 조영석(趙榮祏, 1686~1761)이 남긴 글은 마음을 먹먹하게 한다. 그가 미술의 사회적인 역할에 대하여 얼마나 고민하고 탐구했는지가 느껴진다.

"묻노라! 옛사람이 말하기를 회화는 법교(法敎)를 이루게 하고 인륜을 돕는다고 했는데, 어느 시대에 비롯되고 어느 시대에 왕성하게 빛났는가? (중략) 어떻게 해야 온 세상의 그림이 옛사람의 화법에 다다를 수 있게 되고 나라의 쓰임에 도움이 되도록 할 수 있겠는가? 여러분의 좋은 말을 듣고자 한다."

우리 전통미술의 역사를 볼 때도 혁신을 도모한 것은 대부분 문인들이었다. 중국미술의 모방과 관념적 회화에서 벗어나 우리의 자연을 그린 진경산수는 사대부인 겸재 정선에게서 이루어졌고, 진솔한 우리 삶의 모습을 담은 풍속화는 사대부인 윤두서와 조영석에게서 시작되어 김홍도와 신윤복에서 만개하였다. 핍진한 사실주의적 표현을 통해 내면까지 탐구한 윤두서의 자화상은 또 어떤가?

조선 말기에 우리 회화가 진경과 풍속화로 대표되는 사실주의에서 벗어나 정신성을 강조하는 엘리트적 미술로 변화한 것에 대하여 추사 김정희를 비판하기도 한다. 하지만 이는 김정희보다 그를 추종한 이들의 한계에서 기인한다고 보는 것이 맞지 않을까? 즉 추사가 제시한 인격과 정신성을 드러내는 작품을 창작하기 위해서는 창작자의 삶에서 지식과 경험 또한 풍성해야 하는데, 그런 것이 부재한 상태에서 형식만 모방함으로써 퇴행적인 양상이 된 것은 아닌가 싶다.

문인화에는 계승할만한 소중한 가치가 담겨 있기에 지금까지도 이를 이어받아 시대를 반영한 새로운 창작을 하는 작가들이 존재하는 것이다. 박노수 또한 그러한 문인화가 중의 한 명이었다고 생각된다.

박노수미술관을 나선 우리의 다음 행선지는 한양도성 너머 북쪽 동네, 부암동이다. 부암동에서 방문할 곳은 무계원, 석파정, 환기미술관이다. 누하동의 이상범 가옥과 옥인동의 박노수미술관을 거쳐 오면서 주로 근대기 전통회화에 대한 이야기를 나누었는데, 부암동에서는 수집가에 대한

이야기도 조금 나눠 보고자 한다. 미술과 관련해서는 작가가 중심이 되는 이야기가 다수지만, 미술 생태계가 건강하게 성장하고 유지되기 위해서는 좋은 수집가의 존재 또한 필수조건이다.

부암동의 첫 방문지인 무계원은 박노수미술관에서 도보로 약 30분 거리에 있으므로 이동 방법에는 체력적인 고려가 필요하다.

건강에 큰 문제가 없다면, 가장 추천하는 코스는 박노수미술관 앞의 옥인길을 따라 인왕산 쪽으로 들어가서 인왕산로를 따라 이동하는 것이다. 초반이 좀 가파른 코스지만, 선택할 가치가 충분하다. 초입의 수성동 계곡에서는 1971년에 건립된 옥인시범아파트가 2013년에 철거됨으로써, 겸재 정선이 그린 《장동팔경첩》의 〈수성동〉에 묘사된 돌다리 기린교의 실체를 다시 볼 수도 있다.

거기서 더 올라가면 전망대가 나오는데 한양 도성 전체를 조망할 수도 있고, 도중에 청와대 방호를 위해 경찰초소로 사용되던 곳을 활용한 북카페에서 휴식을 취할 수도 있다.

위의 코스에 약간 부담을 느낄 체력이라면 상대적으로 걷기 편한 도보 코스를 이용하면 되는데, 자하문로로 나가서 창의문로를 따라 올라가는 길이다. 창의문로가 오르막길이기는 하지만 큰 무리가 되지 않는 수준이다. 물론 둘 다 힘들면 버스로 이동하면 된다.

무
계
원

무계원은 서촌 초입에서 언급했던 안평대군의 무계정사가 있던 터 근처에 지어진 한옥이다. 원래는 1910년경 익선동에 지어졌던 오진암을 2014년에 이곳으로 이축한 것인데, 오진암은 근대기 주요 수집가 중의 한 명인 송은 이병직(李秉直, 1896~1973)이 1950년대 초까지 살던 곳이다.

이후 오진암은 1953년에 서울시 등록음식점 제1호로 등록되어 1970~1980년대 요정정치의 주요 무대가 되기도 하고, 1972년 7·4 남북공동성명을 위한 회담 장소로 쓰이기도 했다.

무계원의 한옥은 오진암과 동일한 구조는 아니지만 최대한 원형을 존중하여 이축하였으며, 대문과 기와, 서까래, 기둥 등에 오진암의 자재를 활용했기에 지금도 자재의 차이를 발견할 수 있다. 색이 바랜 것은 원래 오진암에 사용했던 자재이고, 그렇지 않은 것은 이축 시에 추가한 자재인 셈이다.

수집가 이병직

이병직은 7세에 사고를 당해 이후에 7천석 부자인 내시

유재현의 양자로 들어가 그 또한 내시가 되었다. 그러나 12세 때인 1908년에 내시제도가 폐지됨에 따라 궁에서 나오게 되었다. 그는 조선시대 마지막 내시 중 한 명이었다.

그 후 1915년에 김규진이 설립한 서화연구회에 입학하여 공부했다. 김진우와 이응로도 서화연구회 출신이었는데, 당시에 서화연구회와 더불어 서화계의 양대 축을 형성한 것이 서화미술회였다. 앞서 이상범 가옥에서 소개한 바와 같이 김은호와 이상범, 노수현 등이 서화미술회 졸업생이다.

두 단체 출신 작가들의 화풍에는 뚜렷한 차이가 존재한다. 서화미술회 출신들은 기존의 도화서 화원들이 주로 다루던 산수와 인물 및 화조를 주로 선택했던 반면에 서화연구회 출신들은 사군자에 집중하였다. 이는 분명 이들을 지도한 이들과도 관련 있는데, 서화미술회 화과(畵科)를 지도한 안중식과 조석진이 어진 화사 또는 도화서 화원이었던 반면에, 김규진은 영친왕을 가르칠 정도로 서법(書法)에 뛰어났고 그 연장선상에서 사군자, 특히 묵죽으로 유명했다. 독립운동가이기도 했던 김진우는 묵죽에 매우 뛰어났으며, 이병직의 작품도 초기에는 주로 묵죽이었다가 나중에 사군자로 확대되었다.

서 촌

이병직은 조선미술전람회에 출품하여 다수 수상하고 해방 후에는 국전 심사위원도 역임한 서화가였다. 뿐만 아니라 양부에게서 상속받은 많은 유산과 뛰어난 감식안을 바탕으로 다수의 서화와 골동을 수집하기도 했다. 작가의 낙관이 없는 그림에 대해서 이병직이 감정하여 남긴 글과 낙관은 미술사학계에서도 매우 의미 있게 평가할 만큼 그의 감식안은 뛰어났다.

그는 이렇게 수집한 작품들을 일제 강점기 후반과 해방 이후에 매각했는데 그 목적이 교육사업을 위한 자금 마련이었다고 한다. 그의 기부를 통하여 지금의 의정부고등학교(당시의 양주중학교)가 설립되었다.

지금 무계원에서는 이병직의 흔적을 발견하기는 어려운데 그나마 기증받은 그의 사군자 작품이 있어서 아쉬움을 달랜다. 그리고 이곳에는 〈몽유도원도〉 영인본도 전시되어 있다.

〈몽유도원도〉의 기억

무계원은 이름 자체가 안평대군이 무계정사를 지었던 터

에서 유래한 것이다. 무계정사는 서촌 초입에서 말한 바와 같이, 안평대군이 꿈에서 보고 그리게 했던 그 도원을 찾다가 발견한 곳이다. 그러나 〈몽유도원도〉 원작은 지금 우리나라에 있지 않다. (도판 9 참고)

사실 우리는 〈몽유도원도〉라는 작품의 존재 자체를 잊고 있었다. 처음 그 존재가 알려진 것은 1929년에 일본에서 논문이 발표되면서였는데, 당시 소장자는 오사카의 사업가 소노다 사이지였다. 미술시장에 원작이 모습을 드러낸 것은 1931년 3월 일본에서 개최된 "조선명화전람회"에서였다. 일본에 가서 직접 전람회에 매물로 나온 〈몽유도원도〉를 보고 온 조선미술관의 오봉빈이 동아일보에 기고하여 작품을 소개하면서 조선 사람이 구입할 것을 간절하게 호소했다. 그러나 제시된 금액이 당시 경성의 기와집 30채를 살 수 있는 3만 원이라는 거금이었기에 성사되지 못했다.

〈몽유도원도〉는 임진왜란 시에 일본이 약탈해 간 것으로 추정되며, 1933년에 일본 중요 미술품으로 지정되었고 1939년에는 일본 국보로 지정되었다.

광복 이후에도 〈몽유도원도〉를 다시 가져올 기회가 두

번 있었다. 첫 번째는 1948년 말에 일본에 갔던 김재원 초대 국립박물관장이 〈몽유도원도〉가 5천 달러에 매물로 나왔다는 소식을 들었을 때다. 그러나 당시 예산으로는 어림도 없는 금액이었다고 한다. 가난한 나라의 안타까운 처지였다.

1949년에는 장석구라는 인물이 〈몽유도원도〉를 들고 국내에 들어와서 구매자를 찾아다녔다. 이때 전형필을 포함한 여러 사람들이 작품을 직접 보기도 했으나, 1만 달러라는 장석구의 요구를 들어줄 능력 있는 수집가가 없었다. 결국 1950년에 일본의 신흥종교인 텐리교에서 구입하여 현재 텐리대학 도서관에서 소장하고 있다.

텐리대학은 2009년의 국립중앙박물관 전시에 대여해 준것을 마지막으로 다시는 공개전시를 하지 않겠다고 했기에우리는 〈몽유도원도〉 원작을 다시 보지 못할지도 모른다.

이병직과 〈몽유도원도〉의 기억을 담고 있는 무계원은현재 종로문화재단에서 운영하는 전통문화공간으로 운영되고 있다. 전시와 강좌가 지속적으로 이루어지고 있으므로 관심 있는 분들에게는 매력적인 방문지가 되리라 여겨진다.

석
파
정

서
울
미
술
관

무계원에서 자하문로 대로로 나와서 북쪽으로 약 5백 미터 이동하면 석파정 서울미술관에 도착한다. 이곳은 흥선대원군 석파(石坡) 이하응(李昰應, 1820~1898)의 별서였던 석파정이 있는 공간에 건축된 미술관이다. 비록 현대에 지어진 미술관이지만 근대 주요 작가들의 작품을 소장하고 있기에 우리의 여행에 포함하였다.

마침내 미술관!

일제 강점기 주요 수집가들은 대부분 전통서화나 골동품 수집에 집중하였다. 이는 1920~1930년대에 활발했던 고미술품 유통이 주요 원인일 뿐 아니라, 서양미술에 대한 이해나 컬렉팅 수요가 아직 형성되지 않은 상황이었기 때문이다.

반면 2012년에 개관한 이곳 석파정 서울미술관에서는 우리 근대미술을 대표하는 이중섭, 김환기, 유영국, 박수근, 도상봉, 천경자, 김기창 등의 작품들을 다수 만날 수 있는데, 그 소장품들은 한 명의 수집가가 이루어낸 열정의 결실이라고 할 수 있다.

유니온약품의 안병광 회장은 월급쟁이 시절이던 1983년

에 우연히 이중섭의 〈황소〉 판화 작품을 7천 원에 구입한 것이 계기가 되어 수집가의 길에 들어섰고, 마침내 미술관을 건축하기에 이르렀다.

그의 컬렉팅 이야기에서 가장 인상 깊은 것은 작품을 불태운 사건이다. 좋은 컬렉팅은 단지 재력으로 가능한 것이 아니라, 안목의 향상이 핵심이라고 할 수 있다. 그리고 안목이 성장함에 따라 기존에는 좋게 보였던 작품이 더 이상 그렇게 경험되지 않는 경우들이 발생한다. 안병광 회장에게도 그러한 일들이 일어났는데, 그런 작품들의 처리가 고민이었다고 한다. 스스로 좋은 작품이라고 자신하지 못하는 작품을 타인에게 판매하거나 선물하는 것 자체가 꺼려져서 결국 331점을 소각했다고 한다. 단지 돈벌이를 위해서 작품을 구입하는 사람은 도저히 할 수 없는 결정이다.

그런데 이곳에는 왜 흥선대원군의 호인 "석파"가 사용된 건축물이 있을까?

석파정의 원래 명칭은 조선 후기에 영의정까지 지낸 김흥근(金興根, 1796~1870)이 지은 별서 삼계동산정이었다. 지금도 석파정 서울미술관의 왼쪽에는 "三溪洞"(삼계동)이라는 현판이 달린 대문이 서 있고, 별채와 사랑채 옆의 바

위에도 "三溪洞"이라는 글자가 새겨져 있다. 이곳 별서를 홍선대원군이 탐내었는데 김흥근이 매각하기를 거부하자 잔꾀를 부려 1864년경에 소유하게 되었다는 이야기가 매천야록에 전해진다. 국왕인 자신의 아들 고종이 이곳에 행차하여 하룻밤을 묵도록 한 것이다. 임금이 묵은 곳에 신하가 더 이상 살 수 없다는 관례에 따라 김흥근이 소유권을 포기하여 마침내 홍선대원군이 별서로 사용했고 이름도 자신의 호를 따라 석파정으로 바꾼 것이다.

이러한 이력을 가진 석파정은 원래는 7채의 건물로 구성되어 있었는데, 현재는 안채, 사랑채, 별채와 정자만 남아 있다. 그리고 또 다른 별채였던 월천정은 원래의 위치를 떠나 지금은 상명대학교 앞 세검정 교차로 왼쪽에 있는 한정식당 "석파랑" 내에 위치하고 있다. 근대기 주요 서예가이자 수집가인 소전 손재형(孫在馨, 1903~1981)이 1958년에 자신의 집이 있던 곳으로 이축한 것이다.

〈세한도〉의 여정

손재형은 추사 김정희의 팬이었는데, 수집가로서의 그의 관심이 우리 문화재의 보존에도 주요한 원동력이 되었다.

그중에 가장 유명한 것이 바로 〈세한도〉(歲寒圖)를 회수한 이야기다.

〈세한도〉는 추사가 제주도에 유배되었을 때, 변함없이 진실된 모습을 보이는 제자 이상적에 고마움을 표현한 작품이다. (도판 10 참고) 손재형이 회수하기 전에 이 작품은 경성제국대학 교수로 있던 후지츠카 치카시(Fujitsuka Chikashi, 藤塚鄰, 1879~1948)가 소장하고 있었는데, 그 또한 추사의 열렬한 팬이자 추사를 깊이 연구한 학자였다. 경매에 나온 〈세한도〉를 고가에 낙찰받은 후지츠카가 일제 말기에 일본으로 돌아가면서 이 작품도 가지고 갔다.

이 소식을 들은 손재형은 1944년에 도쿄로 가서 후지츠카의 집을 매일같이 찾아 〈세한도〉를 팔 것을 간청했다. 두 달 넘게 지속된 방문과 간청에 후지츠카가 감동하여 마침내 〈세한도〉를 비롯한 추사의 작품 다수를 손재형에게 넘겨주었다. 이렇게 〈세한도〉가 다시 우리나라로 돌아왔고, 해방 후에 손재형이 정치에 투신하면서 손세기에게 소유권이 넘어갔다가 그 아들 손창근이 2020년에 국가에 영구기증함으로써 현재는 국립중앙박물관에 소장되어 있다. 앞서 무계원에서는 돌아오지 못한 〈몽유도원도〉로 인하여 안타

까움이 있었는데, 〈세한도〉의 귀환이 약간의 위로가 된다.

그런데 내 안목이 부족하기 때문인지 모르겠으나, 솔직히 〈세한도〉가 매우 잘 그려진 그림으로는 생각되지 않는다. 다만 메마른 붓으로 거칠게 그린 방법이 유배지에서 외롭고 빈궁하게 생활하고 있는 상황을 표현하기에 적합했다는 것은 인정한다. 좋은 작품은 내용이 형식을 결정하는 것이니까.

반면 혹자는 "대교약졸"(大巧若拙)의 본이라고 하면서 극찬하고 또는 중국 원나라 시기 문인화가 예찬(倪瓚)과 황공망(黃公望)의 문기(文氣)가 느껴진다고도 한다. 내가 아는 문인화가 한 분은 문인적 덕목을 갖춘 사람만이 문인화를 제대로 감상할 수 있다고 하던데, 그렇다면 나는 아직 그런 자질을 갖추지 못했다는 증거일지도 모른다.

안목이 부족하면 부족한 대로 정직하게 경험하는 것이 맞지 않을까 싶다. 괜히 남들의 말에 휩쓸려 스스로 느끼지도 못하면서 고개를 끄덕이며 아는 척하는 것보다는 말이다.

하지만 작품의 창작과 소장 이력에 얽힌 이야기는 감동적이다. 제자와 스승의 변함없는 신의, 손재형의 열의와 이에 감동하여 작품을 넘겨준 후지츠카 츠카시의 마음, 국가

에 기증한 손창근의 뜻 등 작품에 얽힌 사연들이 〈세한도〉
가 오늘날까지도 우리에게 소중한 작품으로 자리매김하는
이유가 아닐까?

　재미있는 것은 〈세한도〉에 그려진 집의 형태가 우리 고
유의 양식이 아니라 중국 양식이라는 것인데, 전면에 보이
는 만월 형태의 창에서 그러한 특징을 발견할 수 있다. 제
주도에 유배되어 있던 추사가 왜 이런 양식의 집을 그렸을
까? 어디서 그런 양식의 집을 보았을까? 청나라에 갔을 때
보았을까? 그럴 수도 있겠지만, 좀 더 가까운 곳에 그러한
집의 실제 모델이 있었으니, 바로 지금의 석파랑이다.

한식당 석파랑 뒤쪽에 자리하고 있는 이 별채는 원래 지금의 석파정 서울미술관에 있었다.

서 촌

앞서 언급했듯이 석파랑은 원래 석파정의 별채 월천정이었는데, 손재형이 자신의 집이 있던 현재의 위치로 옮겨 지은 것이다.

도대체 석파랑과 추사가 무슨 관계가 있었길래, 〈세한도〉에 석파랑이 그려졌을까? 추사는 최초에 삼계동산정을 지은 김흥근과 친분이 있었고, 그곳에 머무른 적이 있었다고 한다. 그리고 당시에는 중국의 영향을 받은 건물이 다수 건축되었는데 석파랑뿐 아니라 현재 석파정에 남아 있는 정자 "유수성중관풍루"(流水聲中觀楓樓)에서도 그러한 영향을 발견할 수 있다.

석파정과 석파랑을 소재로 추사에서 소전까지 이야기하고 보니, 뭔가 옛터를 파 내려가서 이곳을 거쳐 간 사람들의 삶을 발굴하는 느낌이다. 이야기하는 사람은 신나고 재미있는데, 동행하는 사람들이 듣기에는 어떨지 갑자기 궁금해진다. 이 정도에서 마무리하고 다음 장소인 환기미술관으로 이동해야 할 것 같다.

마지막으로 이야기를 하나 더 추가하면, 예전에 이 동네

에서 살 때 석파랑에 식사하러 간 적이 있었다. 그러나 그 때는 건물에 대해서나, 추사와 그의 〈세한도〉에 대해 알지도 못했고 관심도 없었기에 제대로 살펴보지도 않았다. 결국 아는 것이 없고 보는 눈이 없으면, 비록 그 대상이 눈앞에 존재해도 보지 못하고, 설사 본다 해도 아무런 감흥을 경험하지 못한다. 눈 뜬 장님이라고 할까….

서 촌

환
기
미
술
관

환기미술관은 석파정 서울미술관 앞 횡단보도를 건너서 맞은편 자하문로38길 골목을 따라 3백 미터 정도 가면 도착하게 된다.

서울 종로구 자하문로40길 63에 위치한 환기미술관은 우리 근대미술의 대표 작가 중 한 명인 수화(樹話) 김환기(金煥基, 1913~1974)를 기념하여 그의 아내 김향안에 의해 1992년에 개관한 미술관이다. 이곳에는 그의 작품뿐 아니라 두 사람이 결혼하여 처음 살았던 성북동 '수향산방'의 이름을 그대로 딴 건물도 있어서 더욱 정감이 간다.

비록 건물은 현대에 건축되었지만 미술관이 품고 있는 작가와 작품은 우리 근대 미술에서 중요한 의미를 가진다. 우리의 여행에서 빼놓을 수 없는 장소다.

근대기 서양미술의 흐름

고희동에서 시작된 우리나라 서양미술의 역사는 1920년대까지는 도입기에 해당한다. 앞서 살펴본 바와 같이 이 시기에는 서양미술에 대한 대중의 이해가 부족했을 뿐 아니라, 작가들도 서양미술 각 사조에 대한 심층적 이해가

충분하지 않았고 새로운 재료와 기법의 습득에 급급했다. 이는 일본을 통해 간접적으로 서양미술을 수용한 구조적인 한계이기도 하고, 외래 문물 습득의 자연스러운 과정이기도 하다.

사실 "그리는 방식"의 변화는 재료와 도구의 변화 이전에 "보는 방식"의 변화를 전제한다. 그리고 "보는 방식"의 변화는 "생각하는 방식"의 변화를 기초로 하는 것이다. 인간의 감각은 순수하게 세상을 지각하는 것이 아니라, 사고에 의하여 감각하는 대상과 방식이 달라지기 때문이다. 따라서 서양미술의 재료와 기법이 소개되었어도 그것이 발생한 시대적인 상황을 경험하지 못했기에 우리 근대 작가들이 서양미술을 제대로 소화하기 위해서는 절대적인 일정 시간이 필요했을 것이다.

조선미술전람회에 출품된 서양회화를 보면 초기에는 수채화가 다수를 차지하다가 1930년대를 넘어가면서 유화가 증가하는 현상이 나타난다. 이는 유화로 대표되는 서양회화의 낯선 재료와 기법을 숙달할 시간이 필요했음을 보여준다. 개별 작가의 삶에서도 이와 유사한 흐름이 보이는데, 대표적으로 이인성과 박수근의 작품이 그러하다. 우리가

학교에서 미술을 배울 때 수채화를 먼저 접하고 이후에 유화를 배우는 것과 동일한 이유일 것이다.

그리고 고희동부터 이종우, 김인승, 도상봉, 이마동 등으로 대표되는, 1910년부터 1920년대까지 미술 유학생들의 작품은 주로 고전주의나 인상주의 사조에 집중된 반면에 1930년대 유학생들은 상대적으로 전위적인 사조의 영향을 많이 받은 것을 발견할 수 있다.

김인승의 작품에서는 고전주의적 회화가 상당히 숙련된 수준으로 구현된 것을 볼 수 있다. 이는 그만큼 서양회화의 재료와 기법에 익숙해졌음을 말하는 것이지만, 현실과 괴리된 이국적 분위기를 가지는 한계도 있었다. 그러나 오지호와 김주경에게서는 일본과는 다른 우리나라의 밝고 선명한 빛과 자연을 반영한 인상주의 작품이 창작되었고, 이인성의 작품은 후기 인상주의적인 특성들이 향토적 소재들과 함께 구현됨으로써 단지 기법의 숙달을 넘어 주체적으로 소화하는 수준에 다다른 것을 볼 수 있다.

일본 유학에서 전위적인 미술을 접한 구본웅의 작품에서는 야수파와 표현주의 및 입체주의적 특성이 혼재되어 나타난다. 이는 인상주의 이후의 서구 사조가 우리에게 단계적으로 전해지고 수용된 것이 아니라, 일본을 통해 거의 동

시에 여러 양식이 전해졌기 때문에 나타난 현상이다.

　이러한 사조와 더불어 우리 작가들이 일본을 통해 접한 것이 추상미술이다. 그런데 일본에서는 이성적이고 기하학적인 추상이 상당히 적극적으로 수용된 반면에 우리 작가들의 추상은 감성적이고 표현적인 경향이 커서 분명한 차이가 존재한다.

　김환기는 그러한 근대 추상미술의 선구자 중 한 명으로서, 서구 모더니즘 미술을 우리 고유의 사물 및 정서와 통합한 작품으로 소화했고, 나아가 마침내 보편적인 서정추상의 세계에 다다른 작가라고 할 수 있다.

　이곳 환기미술관에서 김환기 창작 세계의 흐름을 엿볼 수 있다. 일본 유학 시절에 추상에 관심을 보이다가 귀국 후에는 우리의 자연과 인물, 도자기 및 전통적인 도상들을 구상 또는 반(半)추상으로 표현하고, 뉴욕 시기에는 완전 추상의 점화(點畵)로 변화한다. 그 결과 그의 작품은 특정 지역 및 인종을 벗어나 인류 보편적인 소통과 공감이 가능한 차원에 다다르게 된 것이 아닐까 한다.

　환기미술관! 작가는 갔지만 그의 예술은 여기 남아서 오

늘도 우리를 만나고 있다.

여기서 김환기의 작품세계를 보다 구체적으로 논하고 싶은 생각은 없다. 이 책의 의도 자체가 개별 작가를 깊이 들여다보는 것보다 근대 미술을 넓게 조망하는 것이 목적이기 때문이다. 더욱이 김환기의 삶과 작품에 대해서는 이미 너무나도 많은 정보가 온·오프라인에 산재해 있다.

대신 환기미술관을 거닐면서 근대 남성 작가들의 삶을 뒷받침한 아내들의 헌신을 기억하고 이에 경의를 표하고자 한다.

근대 화가들의 아내

양가 집안의 반대를 무릅쓰며 이름 하나를 얻고 김환기와 결혼한 변동림. 시인 이상(李箱)과 사별 후에, 딸을 셋 둔 이혼남 김환기를 만나 그의 아호인 '향안'(鄕岸)을 이름으로 얻어 김향안이 되었다. 그녀는 김환기 생전의 뒷바라지뿐 아니라 사후에도 그의 삶과 작품을 보존하고 전하는 데 혼신의 힘을 기울였다. 남편의 프랑스 유학 소망을 이루기 위해 한국전쟁 와중에 불어를 공부하고, 남편 앞서

1955년에 프랑스로 가서 갤러리와 접촉하고 아틀리에를 구하는 역할을 자임했다. 미국에서는 백화점 점원으로 일하며 김환기의 창작을 지원한 것이 김향안이었다.

박수근은 어떤가? 당시 미군 PX에서 초상화 그리던 일은 집을 장만할 만큼 벌이가 나쁘지 않은 일이었다. 박수근이 그 일을 집어던지고 전업작가가 되겠다고 했을 때, 그의 부인 김복순이 착하고 순하기만 한 남편을 대신하여 가계를 책임졌기에 오늘의 박수근이 존재한 것이다.

돈이 쏟아져 들어오는 양조장 사업을 내려 두고, 남들이 부러워하는 미대 교수 자리를 집어던지며, "금으로 된 산도 싫고, 금으로 된 논도 싫소. 나는 그림을 그릴 것이오!"라는 남편, 그러면서 "내 그림은 내가 살아있는 동안에는 팔리지 않을 거야."라고 했던 유영국을 대신하여 생활을 감당한 사람 또한 그의 부인 김기순이었다.

역시 서울대 교수 자리를 미련 없이 내던지고, "나는 죽을 때까지 그림을 그리며 내 몸과 마음을 다 써버릴 작정이다."라고 했던 장욱진의 가정 살림은 그의 아내 이순경이 책방을 운영하면서 감당해야 했다.

지금 우리 시대에 별과 같이 빛나는 근대 작가들의 삶에

는 이들의 창작을 뒷받침한 아내들의 헌신이 있었음을 다시 떠올리게 된다.

해방 이후 서양회화의 변화

작가의 아내들 이야기를 하다 보니 박수근을 제외한 김환기, 유영국, 장욱진이 모두 1947년에 결성된 '신사실파' 멤버들이라는 사실이 떠오른다.

신사실파(新寫實派)는 비록 소수의 작가가 참여했고 그 존속기간도 짧았지만, 해방 이후에 난립했던 정치이념에 좌우된 미술단체가 아니라 순수미술이념에 기반한 최초의 단체였다는 측면에서 의의가 크다.

창립 멤버는 김환기, 유영국, 이규상이었으며, 2회 전시 때 장욱진이 합류했고, 1953년의 마지막 전시 때 이중섭과 백영수가 합류했다. 창립 멤버 3명은 모두 일본 유학 시에 '자유미술가협회'에 참여하여 모더니즘 미술을 경험한 작가들이었다. 이들이 추구하는 '신사실'은 대상을 새로운 시각으로 파악하고 표현하고자 하는 시도였다.

상대적으로 짧은 창작 기간을 가진 이규상과 이중섭을 제외한 나머지 멤버들은 모두 우리 전통과 삶의 현장에서

경험하는 구상적 모티프를 배제하지 않으면서도 각자의 개성 있는 시각으로 재구성하여 표현하는 작품세계를 구축하기에 이르렀다.

앞서 박노수미술관에서 전통회화에서의 해방 전 세대와 이후 세대의 차이를 이야기했는데, 이런 현상은 서양회화에서도 발견할 수 있다. 신사실파나 1957년에 결성된 모던아트협회는 주로 일제 강점기에 미술을 공부한 중견 서양미술 작가들이 주축이 되어 모더니즘 미술을 지향하는 움직임이었다. 반면에 1957년에 창립 전시를 가진 현대미술가협회는 20대의 젊은 작가들이 기성화단에 저항하며 새로운 미술을 추구한 첫 발걸음이었다고 하겠다.

이런 현상들을 고려할 때 우리 미술의 근대와 현대를 가르는 시기는 1950년대 말이 타당해 보인다. 일제 강점기부터 활동한 작가들의 작품세계가 정점에 이르는 시기는 개인적으로 차이가 있지만, 전반적으로 볼 때 1950년대 말에서 1960년대에 해당한다. 그래서 이 시기를 우리 근대 미술의 르네상스 시기라고도 한다. 또한 해방 후 대학을 졸업한 세대가 미술계에 새로운 흐름을 일으키면서 등장한 것

도 바로 이 르네상스가 시작되는 1950년대 후반이었다. 근대미술이 정점에 이를 때, 현대미술이 태동하기 시작한 것이다. 그리고 그때의 주된 흐름은 전통회화와 서양회화 모두 추상(抽象)이었다.

환기미술관을 나와 우리는 다시 서촌 입구로 향한다. 올 때와는 달리 내리막길이니 수고롭지 않게 즐기며 걸을 수 있는 코스다.

창의문 맞은편 대로변에 있는 윤동주문학관은 기존의 수도 가압장을 재생한 공간이다. 윤동주문학관이 여기에 세워진 것은 그가 연희전문학교 재학 시절 우리가 지나왔던 박노수미술관 근처에서 몇 달간 하숙 생활을 했다는 것을 근거로 하는데, 좀 생뚱맞다는 생각이 든다. 그러나 그런 사소한 인연으로 문학관까지 세울 정도라면 약간의 터무늬를 가지고 근대 미술 이야기를 풀어가는 나의 시도가 터무니없다고는 생각되지 않아 자신감을 얻는다.

경
복
고
등
학
교

창의문로를 따라 청와대쪽으로 내려오다 보면 오른쪽에 경복고등학교가 위치해 있는데, 대부분의 일제 강점기 동안 이 학교의 명칭은 '경성제2고등보통학교'였다.

조금 전에 이야기한 신사실파 그룹 중에서는 유영국과 장욱진이 경성제2고등보통학교와 관계가 있다. 유영국은 일본인 담임교사의 강압에 대항하여 4학년만 마치고 자퇴하였고, 장욱진은 개인 사정으로 3학년을 마치고 양정고보로 편입하였다.

일본인 미술교사

북촌에서 중앙고등학교를 지나며 했던 이야기를 떠올려 보자. 다수의 초창기 서양미술 유학생들이 중등학교에서 도화교사를 하며 장래의 미술작가를 발굴하고 육성했다는 이야기를 했는데, 이와 관련하여 경성제2고보는 다소 특이한 역사를 지니고 있다.

경성제2고보에서는 야마다 신이치(山田 新一, 1899~1991)라는 일본인이 1923년부터 미술교사로 재임하며 정현웅과 심형구를 지도했다. 야마다 신이치의 뒤를 이어 그의 동경미술학교 동창인 사토 쿠니오(佐藤 九二男,

1897~1945)가 1926년 6월부터 1944년 초까지 17년 이상을 재직했다.

사토 쿠니오의 재직 기간 동안에 유영국과 장욱진이 그의 지도를 받았고, 이대원, 권옥연 등과 같은 근대기의 주요한 작가들도 그를 통해 양성되었다. 그의 미술교육은 아카데믹하기보다 자유로운 미술을 추구하여 학생들의 개성을 살리는 방향이었다고 한다. 이는 1920년대 들어서 일본에 소개된 서구 모더니즘 미술의 영향이라 할 수 있다. 실제로 사토 쿠니오는 자유로운 학풍으로 알려진 일본의 문화학원에서도 가르친 적이 있으며, 일본에 유학한 유영국은 스승의 조언을 따라 문화학원에 입학했다.

1961년에 경복고등학교 출신 미술작가들이 결성한 '2·9동인회'가 바로 스승 사토 쿠니오를 기리는 모임으로서, 경성제2고보의 '2'와 사토 쿠니오의 '9'를 결합한 명칭이다.

경성제2고보뿐 아니라 다수의 공립 중등학교와 보통학교 및 사범학교에 일본인 화가들이 미술교사로 재직했다.

조선 학교에 미술교사로 부임한 최초의 일본인 화가는 코지마 겐자부로(兒島元三郎)인데, 그는 동경미술학교 출

신이며 1906년에 관립한성사범학교 도화교사로 부임했다.

경성제1고보(현재의 경기고등학교)에도 여러 일본인 화가가 도화교사로 근무했다. 잠시 경성제1고보 출신인 김주경이 재직하기도 했으나, 1929년에 부임하여 약 10년 동안 재직한 기타가와 유키유(北川幸友)를 비롯해 1940년부터 해방될 때까지 근무한 고마키 마사미(小牧正美) 등 대부분의 도화교사가 일본인 화가들이었다.

보통학교 교원을 양성하는 사범학교에도 일본인 화가들이 미술교사로 부임하여 다수의 조선인 화가 양성에 기여했다. 그 대표적인 인물이 1924년부터 1938년까지 경성사범학교에 재직한 후쿠다 토요키치(福田豊吉)인데, 그의 영향을 받아 화가가 된 이들로는 손일봉, 이봉상, 윤희순, 김종태 등이 있다.

이들 일본인 교사 중 일부는 일제의 식민 지배에 적극적으로 동참한 흔적들도 보인다. 경성제2고보의 야마다 신이치는 일제 말기의 군국주의에 동조하는 친일미술가 단체인 경성미술가협회의 발기인이기도 했으며, 후쿠다 토요키치는 공주고등여학교에서 교장으로 근무하며 황국신민화와 내선일체, 신사 참배 등을 강요한 기록이 있다.

이러한 부정적인 흔적에도 불구하고 다수의 일본인 화가들이 우리 근대 미술의 역사에서 주요한 역할을 했음 또한 부인할 수 없는 사실이다.

경복고등학교를 지나며 나의 마음이 이렇듯 애틋한 것은 아마 유영국 작가 때문이 아닐까 싶다. 고백하자면 유영국은 내가 가장 사랑하는 우리나라 작가들 중 한 명이다.

10여 년 전 처음 그의 작품을 마주했을 때는 작가 이름도 들어 본 적 없는 상태였다. 지금은 작가의 작품이 미술 시장에도 활발하게 소개되고, 故 이건희 회장이 기증한 컬렉션에서 가장 많은 수를 차지한 작품이라는 것 등의 사유로 상당히 많이 알려진 상태지만, 그때만 해도 대중들에게 널리 알려진 작가는 아니었던 것 같다.

그의 삶과 작품이 박수근, 이중섭, 김환기 등 근대기를 대표하는 다른 작가들에 비해 대중적으로 많이 알려지지 않은 이유는 몇 가지를 생각해 볼 수 있다. 우선 그의 작품이 순수 추상이라는 것인데, 이는 당시에 대중들이 쉽게 접

근할 수 있는 장르가 아니었다. 오죽했으면 작가 스스로 말하기를 "내 작품은 내 생전에는 팔리지 않을 것이다."라고 했을까.

또 다른 이유로는 그의 삶이 가난이나 요절, 연애 등과 같이 대중적인 관심을 끄는 극적인 요소가 별로 없어 보인다는 것이다. 가까이 들여다보면 그의 삶은 누구와도 비교할 수 없을 만큼 치열하게 현실의 한계를 극복하려는 몸부림이었고 자신이 추구하는 바를 실현하기 위한 열정과 도전의 연속이었지만, 멀리서 보면 큰 굴곡 없는 삶으로 보일 수도 있다.

그의 작품과의 첫 만남을 기억해 본다. 작가에 대한 아무 사전 지식이 없는 상태에서 접한 작품이었기에 그때의 나의 반응은 어쩌면 가장 순수한 것이 아니었을까 싶다. 그때의 감동과 충격은 매우 복합적인 것이었다.

캔버스의 물리적 크기를 넘어서는 장대함과 색채의 강렬함이 나를 압도했다. 더불어 거기에는 자연의 깊은 울림과 생명력이 깃들어 있어서 마음을 떨리게 했다. 그때 내가 만난 작품은 1960년대 중반의 것이었다. 작가가 1977년에 심근경색으로 쓰러진 이후에 창작된 작품에는 기존의 장대함

과 색채의 강렬함은 그대로 유지되지만, 원시적인 생명력보다 관조와 따스함이 느껴지고 색채의 조합은 우아한 수준에 다다른다. 이러한 후반기 작품도 너무 좋지만, 여전히 나를 가장 흥분시키는 작품은 1960년대 중후반 때의 작품들이다.

이렇게 그의 작품에 매료되면서 그의 삶도 더 깊이 살펴보게 되고, 나의 애정도 더 깊어졌다. 요즘 말로 표현하면 유영국은 상남자였다. 그는 냉철한 현실감각과 예술에 대한 열정을 균형있게 조화시키며 살았던 인물이라고 할 수 있다. 자신의 예술적 꿈을 실현하기 위해 현실은 도외시하는 무책임한 인물이 아니었다. 일제 말기 귀국 후와 한국전쟁 시기에는 어업과 양조업에 종사하여 탁월한 성과를 내는 생활인이기도 했다. 이런 점에서 유영국은 현실감각이 무딘 낭만주의적 예술가와 구분된다.

하지만 내가 유영국을 가장 존경하는 부분은 역경의 극복보다 부와 명예를 자발적으로 포기하고 구도자적인 자세로 예술을 추구한 태도다. 그는 돈을 더 벌 수 있는 상황에서도 그림을 그리기 위해서 그것을 포기했으며, 미술계에서 명예와 권력의 정점에 설 수 있는 위치에 있으면서도 그

것을 추구하지 않았다. 대부분의 사람은 역경보다 풍요로 인해 주저앉는 경우가 더 많다. 역경 가운데 예술을 추구하는 것은 예술에 대한 사랑이 없어도 성공을 위한 수단으로 지속할 수 있지만, 부와 명예를 버리면서까지 예술을 추구하는 것은 예술에 대한 진정한 사랑이 있어야 가능한 일이다. 그런 관점에서 볼 때 유영국은 진정으로 예술을 사랑한 작가였다고 할 수 있을 것이다.

그가 타계하기 한 달 전에 남긴 말이다.

"나는 그림을 그리는 것이 너무나도 행복했어. 세상에 태어나서 그림을 그릴 수 있었다는 것이. 누구에게도 구속되지 않고 간섭받지 않으면서, 그리고 싶은 대로 그리면서, 평생 자유로운 예술을 할 수 있어서 난 정말 얼마나 좋았는지 몰라."

유영국에게 미술은 자유였다!

개별 작가에 대한 이야기를 많이 하지 않겠다고 했음에도 여기서 유영국 작가에 대하여 상대적으로 많이 나눈 것

은 결국 숨길 수 없는 그에 대한 호감 때문이 아닐까. 그래
도 이 정도에서 마무리 지어야 할 것 같다.

 경복고등학교는 아름다운 조경으로도 유명하다. 실제로
여러 영화와 드라마 촬영지로도 사용되었는데, 이곳에는
수백 년 넘은 여러 종류의 나무들이 우뚝 서 있고, 겸재 정
선의 집터 흔적도 있다. 직접 가 보기를 권한다.

서 촌

진

명

여

중

고

교

터

경복고등학교를 뒤로하고 창의문로를 따라 계속 내려오면 무궁화동산에 이른다. 1979년 10월 26일 저녁에 박정희 대통령 저격 사건이 발생한 궁정동 중앙정보부 안가가 있던 곳이다.

여기서 효자로를 통해서 남쪽으로 이동하다 보면 자하문로16길로 들어가는 입구 쪽에 '진명여중고교 터' 표지석을 발견할 수 있다. 이곳은 우리나라 사람들이 세운 최초의 여학교인 진명여학교가 1906년에 설립되어 1989년까지 있던 자리다.

1908년 당시의 진명여학교

진명여학교는 나에게는 매우 친숙한 이름이고 호감 가는 학교였는데, 내가 졸업한 고등학교가 진명여학교와 동일하게 대한제국 황실의 지원으로 설립된 학교라는 것 때문이었다. 재학시절에 이러한 이야기를 듣고는 진명여학교에 대하여 막연한 호감이 형성되었고 그 이미지는 지금까지도 남아 있다. 남자중학교를 졸업하고 남자고등학교를 다니던 청소년에게 특별한 인연이 있다고 하는 여학교는 일종의 판타지였을지도 모르겠다. 하지만 지금까지 나는 진명여고에 가 본 적도 없고 그 학교를 졸업한 여성을 만나 본 적도 없다. 도대체 진명여고 출신 여성들은 어디에 꼭꼭 숨어 있는 걸까?

비록 지금 이곳에는 표지석만 덩그러니 남아 있지만, 쉽게 지나치지 못하는 또 다른 이유는 한 명의 근대 미술작가가 생각나기 때문이다. 비록 직접 만나 볼 수는 없지만, "진명여학교" 하면 내 마음에 바로 떠오르는 여성화가!

최초의 여성 서양화가

그는 바로 우리나라 최초의 여성 서양화가로 알려져 있

서 촌

는 나혜석(羅蕙錫, 1896~1948)이다. 나혜석은 진명여학교에 1910년에 입학하여 1913년 3월에 최우등으로 졸업하고 일본의 동경여자미술학교로 유학을 갔다. 여성으로는 최초의 서양미술 유학생이었고, 전체로 보면 고희동, 김관호, 김찬영에 이은 네 번째 서양미술 유학생이다.

사실 나혜석은 화가로만 불리기에는 그 족적이 너무나 다양한 인물이다. 근대기 신여성 운동의 선구자기도 하거니와 문학가로서의 위상 또한 선구자적인 위치를 점하고 있다. 그러나 당시에는 그러한 다양한 부문의 활동들이 남성 위주의 입장에서 소비되어, 나혜석의 진면목은 무시된 측면이 강했다. 다행히 그의 삶이 재조명되면서 여권 운동가로서, 문필가로서, 민족주의자로서, 그리고 화가로서의 평가가 다시 이루어지고 있다.

나혜석이 쓴 글이 대부분 여성과 관련된 소설이나 에세이며 많은 글이 지금까지 전해지므로 여성 운동가 및 문필가로서의 조명은 상당히 활발하다. 반면 회화는 보존된 원작이 희소한 탓에 미술작가로서의 조명과 평가는 아쉬움이 있는 상태다.

그러나 그녀는 근본적으로 화가였다. 여성 운동가나 문필가로서의 활동은 시대 상황에 대한 반응이었지만, 그림을 그리는 것은 그녀가 무관심적으로 좋아하고, 삶의 여러 역경 가운데서도 포기하지 않고 끝까지 지속한 유일한 활동이었다.

"내 생활 중에 그림을 제해 놓으면 살풍경이다. 사랑에 목마를 때 정을 느낄 수도 있고, 친구가 그리울 때 말벗도 되고, 귀찮을 때 즐거움도 되고, 괴로울 때 위안이 되는 것은 오직 그림이다. 내가 그림이요 그림이 내가 되어 그림과 나를 따로따로 생각할 수 없는 경우에 있는 것이다."

어쩌면 나혜석이야말로 진정한 '우리나라 최초의 서양화가'라고 할 수 있을 것이다. 그에 앞서 서양미술 유학을 다녀온 세 명의 유학생 중에 고희동은 전통회화로 돌아섰고, 김관호와 김찬영은 절필했으니 말이다.

나혜석을 알고 나서는 서울 곳곳을 지날 때마다 그의 삶의 흔적들이 눈에 들어온다. 별것 아닐 수도 있는 이 표지석 앞에서 그를 떠올리는 것도 그 이유가 아닐까? 몰랐을

서 촌

때는 의미 없는 돌덩어리지만, 지금은 많은 이야기를 풀어
내는 단초가 된다.

현재 서울도서관으로 사용되고 있는 구 서울시청 앞을
지날 때도 나혜석이 생각난다. 1926년에 경성부 청사로 건
립된 이 건물 터 밑에는 경성일보 사옥의 흔적이 남아 있
다. 나혜석은 유럽풍으로 건축된 경성일보 사옥 2층에 있
던 내청각에서 1921년 3월에 만삭의 몸으로 첫 개인전을
가졌다. 이틀간 진행된 전시에 방문한 관람객이 약 5천 명
이었으며 전시한 70여 점의 작품 대부분이 판매되었다.

"문화역서울284"로 명명된 구 서울역사를 지나면서도
나혜석이 떠오른다. 1927년 6월에 시베리아 횡단 열차를
타고 경성역을 떠나 구미 여행을 시작하는 그녀의 마음은
사람에 대하여, 여성에 대하여, 그리고 미술에 대하여 배우
고자 하는 기대로 가득했고, 언론은 그의 여행을 대서특필
했다.

그러나 그 관심과 영광은 1930년의 이혼 후에 비난과 무
관심으로 뒤바뀐다. 여성 미술작가의 양성과 파리 유학이
라는 꿈을 가지고 1933년에 수송동 46-15번지의 일본식
목조건물 2층에 열었던 "여자미술학사"는 실패하고, 이후

의 그의 삶은 은둔과 방랑으로 이어지다가 1948년 12월 10일에 차가운 서울의 거리에서 쓰러진다. 첫 (여성) 서양화가의 삶은 이렇게 마감되었다.

나혜석의 "여자미술학사"가 있던 자리에 지금은 미술관이 자리하고 있다. 비록 나혜석과 관련 있는 미술관은 아니지만, 그 자리에 미술관이 들어선 것을 나혜석이 안다면 조금은 위로를 받지 않을까 상상해 본다. 그는 평생 미술을 사랑한 화가였으니까.

근대의 여성 미술작가

나혜석을 비롯하여 일제 강점기에 미술 유학을 한 여성 작가들은 백여 명에 이르지만, 오늘날 우리가 기억하는 작가는 손에 꼽을 정도다.

앞서 언급한 바와 같이 일제 강점기 전반기에 서양미술 유학은 주로 동경미술학교에 입학하는 것이었는데, 이는 남성 작가에 국한된 이야기였다. 당시 동경미술학교는 여성의 입학이 허락되지 않아 주로 동경여자미술학교에 입학했는데, 그 학교 자체가 동경미술학교의 여학생 입학 불허에 대응하여 1900년에 세워진 일본 최초의 여성 미술 전문

교육기관이다.

동경여자미술학교를 졸업한 작가로 서양화에는 나혜석, 이숙종, 나상윤, 정온녀 등이 있고, 일본화는 박래현, 천경자가 있다. 백남순은 1923년에 이 학교에 입학했으나 중도에 그만두고 귀국했다가, 1928년에 한국 여성으로는 최초로 파리 유학을 갔다. 거기서 미국 예일대학을 졸업하고 파리에 미술 연수를 온 임용련을 만나 결혼했다.

이들 중에 생애 끝까지 작품 활동을 지속한 작가는 나혜석과 박래현, 천경자를 들 수 있다. 백남순은 남편 임용련이 한국전쟁 때 납북된 후에 자녀 양육에 집중하느라 작가 활동을 접었고, 나혜석은 개인적인 삶의 사건으로 사회에서 소외되고 잊혀 살다가 1948년에 생을 마감했다. 이숙종과 나상윤은 작가보다는 교육자로서의 삶에 집중했으며, 정온녀 또한 한국전쟁 시에 월북한 이후에는 활동 여부를 확인할 수 없다.

결국 작가로서의 활동을 지속하며 자신만의 작품세계를 구축하는 데 다다른 경우는 박래현과 천경자에 국한된다. 훗날 백남순이 말한 것처럼, 만약에 1928년 파리에서 만났던 나혜석과 백남순이 함께 그곳에서 미술 공부를 계속했다면 우리 근대의 여성 미술사는 보다 풍성해지지 않았을

까 상상해 본다.

 모두에게 동일하게 지워졌던 식민 지배와 한국전쟁에 더
하여, 남존여비 사상이 강고했던 사회에서 여성으로서 작
가의 삶을 살아가는 것은 더 큰 장벽과 이의 극복이 요구
되었을 것이다. 그러니 끝까지 그 길을 걸어간 여성 작가가
드문 것이고, 그나마 소수의 여성 미술작가에 대해서도 이
들의 작품세계를 진지하게 탐구하기보다 흥밋거리로 소비
하는 성향이 더 강했다. 나혜석은 말할 것도 없고, 불과 얼
마 전까지만 해도 '박래현'은 사람들에게 낯선 이름이었고
'김기창 화백의 아내'로 더 알려졌던 것이 현실이다. 하지
만 보면 볼수록 김기창보다 박래현의 작품세계가 훨씬 포
괄적이고 근원적이라고 평가할 부분들이 있다고 생각한다.

 사실 여성 작가에 대한 상대적 소외와 저평가는 동서양
에서 유사하게 나타나는 현상이다. 서양 미술의 역사에서
도 여성의 미술 교육 및 활동에 차별이 지속되었으며 미
술사(美術史)에서도 여성들은 무시되어왔다. 오죽했으면
1980년대 중반부터 활동을 시작한 '게릴라 걸스'라는 여성
미술가 그룹은 앵그르의 〈오달리스크〉를 패러디한 포스터

에 "여성이 메트로폴리탄 미술관에 들어가려면 발가벗어야
만 하나?"(Do women have to be naked to get into the
Met. Museum?)라는 문구를 적어 넣었을까. 뉴욕 메트로
폴리탄 미술관의 소장품 중에 여성 작가의 작품은 5% 미
만인 반면에 누드 작품의 85%가 여성의 몸을 소재로 한 것
임을 폭로하는 사건이었다. 여성은 미술에서도 주체가 아
니라 대상화·타자화되었던 것이다.

만약 신사임당도 율곡 이이(李珥)의 어머니가 아니었다
면 지금처럼 우리에게 뛰어난 예술인으로 알려질 수 있었
을까 하는 의구심을 가져 본다. 많은 경우에 남성 – 그것이
누구의 딸이든, 아내이든, 어머니이든 – 의 권위에 힘입어
존재감을 얻은 것이 비단 미술에 국한되지 않은 우리 여성
들의 역사가 아닐까? 율곡 이이의 어머니 신사임당, 김기창
의 아내 박래현, ….

서(書)의 변화

서촌 및 진명여고와 관련하여 기억나는 또 한 명의 근대
작가로 서화가 이한복(李漢福, 1897~1944)이 있다. 이한
복은 서화미술회가 운영한 서화강습소 화과(畫科)의 1기

졸업생이며, 1918~1923년에 동경미술학교 일본화과를 졸업한 최초의 전통회화 부문 해외 유학생이기도 하다. 그의 집은 서촌의 궁정동에 있었으며, 1930년경부터는 진명여고보에서 도화교사로 근무하기도 했다.

유학 전 이한복의 그림은 전통적인 스타일의 기명절지 작품이 주를 이루었으나, 일본 유학 후인 1920년대는 일본 신남화의 영향을 받아 사실적인 채색화 작품을 주로 창작하였다. 그러나 1930년경부터는 계속 참가하던 조선미술전람회에도 출품하지 않고, 화풍도 전통적인 문인 취향의 수묵담채로 회귀하는 변화를 보였다.

그에 대한 역사적 평가는 아직도 의견이 분분하다. 일본 유학 후에 화풍이 일본화로 기운 것이나, 조선의 서화 수준이 일본보다 뒤져 있다고 발언한 것이 부정적 평가의 주된 이유다. 그러나 이는 한편으로는 시대의 변화를 외면하고 전통에만 사로잡혀 있던 당시의 조선 서화계에 대한 솔직한 반응이었다고 할 수도 있지 않을까?

사실 개인적으로 가장 아이러니하게 여기는 부분은 서(書)와 사군자에 대한 이한복의 태도다. 그는 1926년에 서

(書)와 사군자는 예술적 가치가 없다며 조선미술전람회에서의 폐지를 일본인들과 함께 주장하기도 했다. 결국 1932년에 서(書)는 조선미술전람회에서 배제된다. 이해하기 어려운 것은 그런 주장을 했던 이한복이 실상은 조선미술전람회에서 동양화뿐 아니라, 서(書)부에서도 다수의 출품과 수상 실적을 가지고 있었다는 점이다. 그는 일본 유학 중에 청나라 오창석의 제자인 일본인으로부터 서(書)를 배웠고, 조선미술전람회에 출품한 그의 작품도 오창석의 필체에 기반을 둔 전서가 대부분이었다.

이한복은 글을 잘 썼을 뿐 아니라, 유학 후에는 특별히 추사 김정희의 글에 매료되어 추사의 연구에 매진하고, 추사의 글을 임모하기도 했다.

추사의 글에 매료된 또 한 명의 서예가가 있었는데, 바로 앞서 〈세한도〉와 관련하여 언급한 손재형이다. 당시에 손재형은 궁정동 옆 효자동에 살았기 때문에 평소에도 이한복과 친밀하게 교류하던 사이였을 뿐 아니라, 이한복의 사망 후에는 추사와 관련된 것을 포함하여 이한복의 소장품을 다수 인수한 장본인이기도 하다.

이후에 손재형은 소전체(素筌體)라는 독자적인 서체를

창안하였으며 "서예"(書藝)라는 용어를 제안하기도 했다. 오늘날 우리가 사용하는 "서예"라는 단어가 바로 그에 의해 만들어진 것으로서, 중국의 "서법"(書法)과 일본의 "서도"(書道)에 상응하는 의미로 "서예"를 제안한 것이다.

일제 강점기를 통하여 예술적 가치가 무시되고 조선미술전람회에서 11회부터 배제되었던 서(書)가 이렇게 예술로 재정의되고, 현대에 이르러서는 캘리그래피(calligraphy)라는 측면에서도 그 예술성이 재조명되고 있다.

서촌 출구에서

"진명여중고교 터" 표지석을 지나 효자로를 따라 내려오면 사직로에 다다른다. 서촌을 떠나기에 앞서 미처 나누지 못한 몇 가지 이야기들을 해 보고자 한다.

근대 조각의 시작

서촌 초입인 사직동에 신혼집을 차렸던 한 명의 근대 작가가 있었는데, 바로 우리 근대 조각의 개척자로 일컬어지는 김복진(金復鎭, 1901~1940)이다.

우리의 미술 역사에서 조각은 삼국 및 통일신라시대 이후에는 상대적으로 약화되는 양상을 보였는데, 특히 조선시대에는 불교에 대한 탄압과 서화 중심의 예술 취향이 주요 원인이라 할 수 있다. 또한 근대기의 서양미술 도입 시점에서도 회화보다 지연되었고 작가의 수도 적었다.

김복진이 1920년에 일본에 유학하여 동경미술학교 조각과를 1925년에 졸업했으니, 이는 1915년에 동경미술학교 서양화과를 졸업한 고희동보다 10년이 늦은 것이고, 앞서 언급했던 바와 같이 일제 강점기에 동경미술학교에 유학하여 졸업한 인원에서도 회화가 47명이었던 것에 비해 조각은 9

명에 머물렀다.

초기 서양회화 유학생들이 교육에 힘을 쏟은 것처럼 김복진도 귀국 후에 모교인 배재고보에서 교사로 근무했으며, 고려미술원과 YMCA의 미술연구소에서도 가르쳤다. 우리에게 표현주의 화가로 잘 알려진 구본웅도 YMCA 미술연구소에서 김복진에게 조소를 배웠다.

조선미술전람회에도 처음에는 조각부가 없었고 4회부터 서양화부에 포함되었다. 1920년대에 선전에 출품한 조각가 중에 후기까지 창작 활동을 지속한 경우는 김복진이 유일하며, 1930년대에 들어서야 김경승, 윤호중 등의 새로운 조각가들이 등장한다.

일제 강점기 동안 조각의 주요 소재는 사실주의적인 인물상이었으며, 재료는 나무와 돌을 사용한 일부 작품을 제외하면 대부분이 소조(塑造)였다. 이러한 소재와 재료는 조각에서 가장 초보적인 단계에 해당하는 것으로서, 그만큼 근대기의 우리 조각은 시작점에 있었다고 할 수 있다. 회화에서 1930년대를 지나면서 전위적인 사조들이 나타나는 것과 달리, 조각은 모더니즘의 영향을 받지 않고 아카데미즘적인 경향으로 일관한 것도 그런 관점에서 이해할 수 있다.

서 촌

이제 서촌에서의 근대 미술 여행을 마감하려 하니, 이곳
에 삶의 흔적을 남겼던 근대 작가들의 가슴 아픈 사연들이
기억난다. 그들의 삶에는 식민지 상황에서의 저항 또는 타
협과 굴복의 모습이 발견되기도 하고 혹은 정치적 이념으
로 말미암은 비극의 상처들이 새겨져 있기도 하다.

이상범은 손기정 일장기 삭제 사건으로 해직될 만큼 민
족의식이 있는 작가였으나 끝까지 친일 행동을 거부하지는
못했고, 그의 장남이 월북하는 시대적 아픔도 겪어야 했다.

이상범 가옥에서 필운대로를 조금 내려간 곳에 위치한
집에서 태어난 '조선의 로드렉' 구본웅 또한 일제 말기의
친일 행적으로부터 자유롭지 못하다.

조각가 김복진은 공산당 활동으로 5년 넘는 혹독한 감옥
생활을 하면서도 버틴 투사적 인물이었으나, 사랑하는 어
린 딸의 죽음 앞에서는 끝내 무너졌다.

궁정동에 살았던 '조선의 미켈란젤로' 이쾌대는 한국전
쟁 후에 북으로 갔고, 그의 부인 유갑봉과 자녀들에 의해
고이 간직된 그의 작품들은 1988년 월북작가 해금 조치 이

후에야 비로소 우리와 만날 수 있었다. 그의 정치이념이 어떠했고 왜 북을 선택하여 갔는지는 정확히 알지 못한다. 다만 그의 작품을 통해서 내가 확신하는 것은 부인에 대한 끔찍한 사랑이다. 나는 이쾌대만큼 사랑을 담아 아내를 그린 작가를 아직 보지 못했다.

전쟁으로 인하여 월남한 이중섭은 서울로 올라와서 누상동 166-202번지의 2층에서 1954년의 몇 달을 머물면서 다음 해의 개인전 준비에 집중했다. 일본으로 보낸 가족과의 재회를 꿈꾸며! 그러나 기대는 낙심과 절망으로 바뀌었고, 그는 다음 해인 1956년 쓸쓸하게 생을 마감한다. 아, 생각만 해도 마음이 아린 이중섭….

이들을 떠올리다 보니 미술 작가, 넓게는 예술가와 시대를 생각해 보게 된다. 역사의 특정 시공간을 살아가는 한 인간으로서 예술가 또한 시대로부터 자유롭지 못하다. 친일작가 vs 민족주의작가, 좌익작가 vs 우익작가, 월북/납북작가 vs 월남작가, … 이 모든 명칭들은 식민과 남북분단의 근대를 살아간 작가들에게 그 시대가 선택을 요구하거나 강요한 것이다. 특정 시대에 살면서 어떻게 반응하는지는 한 인간의 삶의 행로를 결정하고, 후세의 평가에도 영향을

미친다.

조선의 향토색

　일제 강점기 동안 조선 총독부의 조선미술전람회가 일제
의 식민 지배를 위한 문화통치의 수단적 측면이 있음은 앞
에서 언급하였다. 그러한 이유로 사회주의 성향의 미술 작
가들뿐 아니라, 순수예술을 지향한 그룹에서도 우리 고유
의 향토적인 미술을 추구한 '녹향회'와 민족주의적인 관점
을 견지한 '목일회', 그리고 동경미술학교 졸업생들의 그룹
인 '동미회' 등은 조선미술전람회에 불참하는 입장에 있었
다. 반면 '고려미술회'나 대구를 중심으로 활동한 '향토회'
등의 작가들은 조선미술전람회에 적극적으로 참가하였다.
　여기서 단순히 조선미술전람회 참가 여부를 가지고 친일
또는 반일을 판단하는 것은 무리가 있다. 미술 유학을 다녀
온 작가들이 조선미술전람회에 참가하는 경우가 상대적으
로 적었는데, 이는 민족주의적 의식에서 기인한 것이라기
보다 출품했다가 낙선이 될 경우의 창피함이 두려워 출품
하지 않았다는 고백도 있다. 결국 조선미술전람회 참가 및
불참의 이유는 개인적으로 매우 다양했으며, 단순히 이를

기준으로 친일 여부를 판단할 수는 없음이 분명하다.

특별히 조선미술전람회가 요구한 것이 '조선 향토색'이라는 것을 이유로 작품의 향토성으로 친일 여부를 판단하는 경우도 있는데, 이 또한 매우 성급하고 타당성이 부족하다 하겠다.

일제가 조선미술전람회를 운영하면서 강조한 조선색, 향토색, 반도색 등은 일본에 속한 일개 지역으로서의 지방색을 의미하는 식민주의적 관점인 것이 분명하지만, 참가자의 입장에서는 다양한 해석과 상이한 가치를 가진다. 일제 입장에서 '조선의 향토색'은 근대화되지 못한, 열등한 조선을 드러나게 하거나 목가적인 작품을 통하여 현실의 탄압과 착취를 숨김으로써 식민 지배를 정당화하는 장치였다.

하지만 녹향회 작가들이 보는 향토색은 잊혀 가고 무시되는 우리의 고유성과 정체성을 회복하는 시도였다. 또한 그 중간 지대에는 미술 작가로서 성공하고자 하는 평범한 작가들이 주최측이 요구한 심사 방향을 충실하게 반영하여 창작한 작품이 있다. 그러니 이들의 향토색 작품에 대해서 시대 의식과 현실 인식의 빈약함을 비판할 수는 있을지언정, 친일이라고 비난할 근거로서는 너무나 미약하다.

서 촌

또 한 가지 간과하지 말아야 하는 점은 조선미술전람회에 참가한 작가들이 조선인에 국한되지 않았다는 것이다. 조선미술전람회 참가 자격은 일정 기간 이상 조선에 거주한 일본인들에도 주어졌고, 실제로 참가자의 다수가 일본인들이었다. 이들은 내지(內地)로 표현되는 일본 본토에 대비하여 지방에 거주하는 작가들이며, 내지로의 진출과 인정을 갈망하는 작가들이었다. 그런 일본 작가들에게 조선의 향토색 또는 지방색은 내지의 작가들과 차별화할 수 있는 소재기도 했다.

이전에 리움미술관이 소장한 이인성의 작품 〈경주의 산곡에서〉를 보면서 '조선의 향토색'에 대해서 생각해 본 경험이 있다. (도판 11 참고) 당시의 글을 옮겨 적어 본다.

'어! 고갱의 그림 분위기네?' 처음 인상이 이랬다. 1935년에 조선 총독부가 주관한 제14회 조선미술전람회에서 최고상인 창덕궁상을 수상한 이인성의 〈경주의 산곡에서〉에 대한 개인적인 첫 느낌이었다.

세로 130cm, 가로 194.7cm 크기로 캔버스에 그려진 이 유화는 일제 강점기를 풍미했던 조선의 향토색을 드러

내고 있는 작품이다.

작품을 사실주의 관점에서 접근하자면 우리는 매우 당황하게 된다. 제목이 〈경주의 산곡에서〉이니 경주라고 추정하지만, 우리의 경험과 기억에 이런 풍광의 경주는 존재하지 않는다. 경주는 신라 천년의 고도로서 찬란한 문화유산의 보고가 아닌가. 결국 작품은 사실적인 재현이라기보다는 작가의 감정이나 생각 또는 시대 상황을 표현한 것이라고 보는 것이 적합할 것이다.

작품에 나타난 전체적인 분위기는 분명 희망적이기보다 절망적이다. 원시적이기보다는 문명의 세계가 무너져 폐허가 된 듯한 상황이다. 헐벗은 산과 더러워진 옷, 깨진 기왓장 그리고 소년의 표정…. 그러면 이것은 무엇에 대한 절망일까? 그리고 그 가운데 서 있는 소년의 생각과 감정은 어떠할까?

많은 사람이 알다시피 이인성은 친일 논란이 있는 작가다. 이 작품 또한 어느 입장에서 보느냐에 따라 친일적인 내용의 표현으로 해석할 수도 있고 반대일 수도 있다.

친일을 주장하는 측의 주장은 아래와 같다. 이인성은 총독부가 주관하는 조선미술전람회에 열심히 참가하여 수상

함으로써 명성을 얻었으며, 당시 총독부가 요구한 조선의 향토색을 표현함으로써 문화통치를 통한 일제의 식민 지배에 동조했다는 것이다.

"조선 향토색"이란 '조선 정조(情調)의 표현'이라고 정의할 수 있는데, 이는 일제시대 조선미술전람회의 아카데미즘으로서, 조선의 민속적 소재들을 사용하거나, 문명 발달 이전의 목가적인 산천과 그 속에서의 삶을 자연주의적 형식으로 표현해낸 것이었다.

조선 향토색은 분명 일제 통치 이전의 조선의 미개함을 강조하기 위한 식민지 문화 정책의 산물이었을 것이다. 그러나 거꾸로 향토색을 자신의 민족적 정체성을 확인하고자 했던 의지의 표현으로 사용하는 작가들도 있었다는 것을 기억할 필요가 있다.

〈경주의 산곡에서〉는 어느 쪽의 입장을 표현한 것이었을까? 작가가 어떤 입장인지 무척이나 궁금했지만, 나 스스로 판단하지 못하는 시간들이 꽤나 흘러갔다. 어쩌면 친일적인 경향으로 판단하는 것이 보다 우세한 나의 생각이었던 것 같다. 그것이 의도적이고 적극적인 친일이었든, 민족과 역사에 대한 의식의 부재에서 나온 것이든 관계없이.

특별히 그의 다른 작품 〈가을 어느 날〉에 대해서는 민족

주의적인 향토성을 느끼기 어려웠다. 현실을 은폐시키는 목가적 분위기가 다분히 식민 통치를 하는 일제의 의도에 매우 부합된다는 느낌이었다.

어느 날 미술관에서 〈경주의 산곡에서〉를 한참 동안 마주하면서 작가에게 질문을 던지고 그의 음성에 귀를 기울였다. 그리고 어느 순간 내게 들린 작가의 말은 다음과 같은 것이었다.

"황폐화된 풍경이나 앉아 있는 소년의 지친 모습이 아니라, 저 멀리 있는 첨성대를 바라보고 있는 소년의 모습이 나의 마음이오!"

만약 총독부의 의도대로 식민 통치를 목적으로 하는 조선의 향토색을 표현하려고 했다면, 굳이 찬란한 문화를 떠올릴 경주를 소재로 정하지도 않았을 것이라는 작가의 항변도 들려왔다.

그림을 관찰하던 위치에서 벗어나 나도 그림 속으로 들어가 붉은 흙을 밟는다. 지친 모습으로 앉아 있는 소년을 만나러. 하지만 거기 머물지 않고 더 앞으로 나아가서 아기를 업은 소년에게 나아간다. 그제서야 나는 그의 표정을 살필 수 있었다. 비록 척박한 땅 위에 남루한 모습으로 서 있

지만, 그가 바라보는 것은 절망적인 현실이 아니라 찬란한 유산이며, 업고 있는 아기는 무거운 짐이 아니라 미래 희망의 표현이었다. 주저앉아 있지 않고 일어서서 첨성대를 바라보는 소년의 표정은 낙심하지 않는 의지로 가득 차 있는 것이 느껴졌다. 이제 〈경주의 산곡에서〉는 현실의 절망적인 상황을 극복하고 미래를 바라보는 의지의 표현으로 다가왔다.

나의 이러한 판단은 작가의 또 다른 작품을 접하면서 보다 강해졌다. 1944년에 그려진 〈해당화〉는 추운 날씨에도 불구하고 꽃 앞에 있는 소녀들의 모습들을 통해서, 암울한 상황 가운데서도 다가올 해방을 염원하는 희망을 전해주고 있는 것 같았다. (도판 12 참고)

이제 우리는 일제시대에 조선미술전람회에 참가했다는 것만을 가지고 친일파라고 규정하는 단순 논리에서는 벗어날 때가 되었다고 본다. 특히 가난한 집에서 태어나 제대로 된 미술교육을 받을 기회를 가지지 못한 이인성에게 작가로서 인정받는 길은 조선미술전람회에 참가하는 것이 거의 유일한 통로가 아니었을까?

그런 현실적인 제약에도 불구하고, 작가는 작품을 통해

서 친일이 아니라 민족의 해방을 말하고 있는 것이다. 〈경주의 산곡에서〉는 절망적인 상황 가운데서도 희망을 간직하며 꿋꿋이 견디는 굳센 의지를 우리에게 보여주고 있다.

사람들의 다양한 평가에 귀 기울이는 것도 필요하겠으나 이제 직접 작품 앞에 가서, 그리고 작품 안으로 들어가서 작가의 말을 들어 볼 일이다.

친일 미술

반면에 친일 미술 작가에 대해서는 변명의 여지가 있을 수 없다. 여기서 말하는 친일 미술 작가라 함은 1930년대 말부터 해방 전까지의 전시체제 시기에 일제의 군국주의와 황국신민화에 적극 동조한 작가를 가리킨다.

1941년에 결성된 조선미술가협회나 1943년에 조직된 단광회 등에 참가했던 작가들이 대표적인 친일 미술 작가들이다.

조선미술가협회는 미술인들의 친일 활동을 위해 조직된 최초의 대규모 단체로 1941년 초에 결성된 경성미술가협회에서 시작되었다. 이에 참가한 조선인 작가들로는 동

양화에 이영일, 이상범, 김은호, 이한복이 있고, 서양화에는 심형구, 김인승, 이종우, 배운성, 장발, 조각에는 김경승이 있다.

이들이 결성식에서 발표한 바에 의하면 "중대한 시국에 직면하여 우리 미술가들도 굳세게 총력을 발휘하기 위하여 회화 · 조각 · 공예 · 도안의 각 부문에 이르러 일치 협력한 다음 미술가의 본래의 사명을 다함으로써 직역봉공을 하려고" 발기하였다고 했다.

"직역봉공"(職役奉公)은 일제 강점기의 국민 총동원 체제에서 자신의 자리에서 맡은 바 일을 잘하는 것이 바로 보국이며 국가에 충성하는 것이라는 의미다. 이들 작가들은 단지 향토적인 작품을 제작한 수준이 아니라, 전쟁을 찬양하고 징집에 동참하는 것을 고무하는 작품을 그리는 데까지 나아갔으며 국방헌금을 마련하기 위한 전시에 참여하는 등의 활동을 하였다. 이외에도 앞서 언급했던 김기창, 윤효중 등을 비롯한 여러 작가들이 친일 활동의 이력을 남기고 있다.

그 시대를 살아 보지 않은 사람으로서 그들의 행적을 단정적으로 정죄하는 것은 조심스러운 것이 사실이다. 하지

만 미술 작가가 기능인이 아니라 예술가로 인정받고 존중받는다는 것은 단순히 뛰어난 기교의 발휘가 아니라, 시대와 삶에 대한 지식인으로서의 사고와 판단을 요구받기 때문이라 생각한다.

한발 양보하여 그들의 친일 행위가 피해갈 수 없는 시대적 상황 가운데 어쩔 수 없는 타협이었다고 한다면, 해방 이후의 행적에서 그 진정성을 엿볼 수 있을 것이다. 혹자는 지난 행위를 뉘우치고 자숙하는 모습을 보였던 반면, 혹자는 목소리 높여 억울함을 강변함과 동시에 미술계의 영광과 권력을 끊임없이 추구하기도 했다.

이는 단지 일제 강점기에만 해당하는 현상이 아니다. 군부독재 시절에 예술의 피안으로 도피하여 관념적 정신성만을 추구한 일군의 작가들이 있었다. 그들은 민주화가 쟁취된 이후에 "침묵도 일종의 저항"이었다며 자신들을 변호한다. 하지만 침묵이 강요될 때 침묵하는 것은 저항이 아니라 동의이자 굴종이다. 친일 작가들처럼 적극적인 동참은 아니었지만, 지금에 와서 당시 자신들의 태도를 '독재에 대한 저항'이라고 말하는 것은 낯 뜨거운 모습이 아닐까?

서 촌

일제 강점기에 작품과 행동을 통하여 명확한 친일 입장에 선 작가들이 있었던 반면, 그 엄혹한 시기에도 작품과 삶으로써 일제에 저항한 근대 작가들도 있음을 상기하고 싶다.

1909년부터 1년간 발행된 대한민보에서 일제와 친일파를 공격한 삽화는 이도영이 그리고 오세창이 글을 쓴 것이었다. 1919년 3·1운동의 민족대표 33인에 포함된 오세창과 최린은 1918년에 설립된 서화협회의 발기인과 정회원이었으며, 서화협회 초대 회장이었던 안중식은 3·1운동으로 옥고를 겪고 결국 그해 10월에 사망한다. 서화협회 정회원이던 김은호는 조선독립신문을 사람들에게 배포하다가 붙잡혀 6개월의 징역을 살았다.

일본에서 미술유학을 하고 돌아온 최초의 여성 서양화가인 나혜석도 3·1운동에 참여한 대가로 8월초까지 서대문형무소에서 복역했다. 당시에 보성고보 3학년에 재학 중이던 도상봉은 시위에 참여했다 구속되어 90일간 구류된 후에 집행유예로 풀려났다. 배재고보 재학 중이던 임용련은 3·1운동에 적극적으로 가담하였다가 중국으로 탈출했고, 이후에 미국에까지 가서 미술을 전공하고 파리를 거쳐 귀국한 후에 오산학교에서 미술교사로 재직하며 이중섭을 지

도했다.

소극적으로는 조선미술전람회에 참가하지 않거나, 창씨개명을 거부하는 등의 행동이 일제 강점기를 산 작가들에게서 발견할 수 있는 항일의 모습이기도 하다.

비록 최린이나 김은호처럼 이후에는 친일로 돌아선 이들도 있음이 안타까우나….

예술과 시대와의 관계에서 순수지향 예술과 현실참여 예술의 논쟁은 미술의 역사에서 반복되는 주제다. 특히 일제 강점기 우리 근대 작가들에게 이 질문은 결코 낭만적인 것이 아니라 당면한 실천적 문제였을 것이다. 식민 지배에서 벗어나기 위한 항일로서의 미술과 더불어 이 시기 또 하나의 현실 참여적 미술은 프롤레타리아 혁명과 관련된 것이었다.

지금은 실패한 혁명으로 평가되지만, 1917년 10월의 러시아 혁명은 1920년대 이 땅의 진보적 지식인들에게도 많은 영향을 미쳤다. 그들에게 미술은 단순한 미적 감상의

대상이 아니라 사회 변혁의 도구로 인식되었는데, 이러한 지향성에 가장 적극적인 그룹이 1925년에 결성된 조선 프롤레타리아예술가동맹(KAPF, Korea Artista Proleta Federacio)이었다. 미술 작가 중에는 김복진과 안석주 등이 대표적인 KAPF 참가자였다. 이들은 계급투쟁으로서의 미술을 추구하여 미술비평과 무대미술, 잡지와 삽화 등의 작품 활동에 집중했으며, 1930년에는 프롤레타리아 미술 전람회를 개최하기도 했다.

비록 일제의 탄압으로 KAPF의 활동은 위축되고 곧 소멸되었지만, 그들이 추구했던 현실 참여적 미술은 1980년대 민주화 시기에 민중미술이라는 형태로 다시 나타났으며, 특정한 시대 상황 가운데 존재하는 오늘날의 미술작가들에게도 중요한 화두를 던지고 있다.

반면 프롤레타리아 미술의 한계 또한 명확한데, 그것은 작품에서 내용을 우선하고 형식을 상대적으로 무시한다는 점이다. 그 결과 작품이 선전·선동으로서의 정치적 기능은 하지만, 미적 감상의 대상으로서 보편적으로 경험되기에는 한계가 존재한다. 이것은 일제 강점기뿐 아니라, 1980

년대의 민중미술에서 드러난 한계이기도 하다.

좋은 미술작품은 형식과 내용이 조화를 이루어야 한다. 현실을 배제한 심미주의적 작품이 삶과 분리된 한계가 있다면, 미적 형식을 배제한 현실 참여적 작품은 작품으로서의 한계가 존재한다. 새가 양 날개로 날 듯이 미술작품도 미적 이상과 현실의 반영이, 형식과 내용이 조화를 이룰 때 뛰어난 작품이 되는 것이 아닐까? 작가의 치열한 고민과 탐색의 현장은 바로 이 지점이 될 것이다.

이제 진짜로 서촌을 떠나 발걸음을 남쪽으로 옮겨 보자.

#사진 #이미지의 대중화 #기술복제 #미술시장 #시장미술

세 종 로 ,
남 촌

세종로와 남촌에는 근대화의 터무늬가 많이 남아 있다. 근대
국가를 위한 도전과 좌절의 흔적들이 남아 있는 동시에 다수
의 고전적 서양식 건축물이 지금도 우리의 눈길을 끄는 곳이
기도 하다.

서촌에서는 창작자들을 중심으로 발걸음을 옮겼는데, 이곳
에서는 시각 이미지의 대중화와 미술시장의 확장이라는 측
면에 초점을 두고 터무늬들을 밟아 보자. 미술의 대중화와
시장의 확대는 미술 향유의 확산일까, 아니면 자본에의 종속
일까?

지금까지 북촌에서 시작하여 경복궁을 거쳐 서촌으로 여행하면서 근대의 미술교육, 그리고 서양미술과 전통서화창작의 전반적인 흐름에 대해 이야기를 나누었다. 더불어서화협회 전람회와 조선미술전람회로 대표되는 비영리적 미술 유통의 모습을 살펴보는 여정이기도 했다.

이어지는 우리의 발걸음은 세종대로로 나가서 근대 시기 이미지의 대중화 현상을 살펴본다.

경복궁역 6번과 7번 출입구 사이에 있는 새문안로3길이나 새문안로5길로 새문안로까지 내려오는 길이 세종대로로 오는 것보다 걷는 재미가 있다. 그 길에는 1908년부터 자리한 종교교회(琮橋敎會 - 宗敎敎會가 아님)를 볼 수도 있고, 비록 건물은 없어졌지만 한글학회가 자리했던 흔적을 이름에 담고 있는 오피스텔도 발견할 수 있다.

세종대로에서의 첫 번째 방문지는 사거리 동남쪽에 위치한 동아일보 사옥이다. 이곳에서 우리는 시각 이미지가 신문이나 잡지와 같은 근대의 대중매체를 통해 보다 확산된 모습을 확인할 수 있다.

세 종 로 , 남 촌

동
아
일
보

사
옥

세종대로 사거리의 남동쪽 코너에 위치한 동아일보 사옥은 1920년에 창간한 동아일보가 1926년에 지은 건축물로서, 현재 서울특별시 유형문화재 제131호로 지정되어 있다.

미술 전시공간이 충분하지 않던 당시에는 신문사가 문화사업 일환으로 공간을 제공하는 경우가 적지 않았다. 앞서 서촌에서 나혜석의 첫 개인전이 경성일보 사옥 2층의 내청각에서 열렸다고 했는데, 동아일보 사옥에서도 많은 전시가 진행되었다. 최초 건축 시의 사옥은 3층 건물이었고, 전시는 주로 3층에 있는 강당에서 열렸다. 최초의 파리 미술 유학생인 이종우가 1928년에 귀국 개인전을 이곳에서 열었으며, 부부 화가인 임용련과 백남순의 전시를 비롯하여 다양한 개인전과 그룹전이 꾸준히 개최되었다.

동아일보는 1992년 충정로에 새 사옥을 지어 이전하였고, 현재 이곳은 일민미술관으로 운영되며 초창기 미술과의 인연을 지속하고 있다. 우리의 목적지는 이 건물의 5, 6층에 있는 신문박물관 PRESSEUM이다.

이곳은 우리나라 유일의 신문 박물관으로, 최초의 근대 신문인 한성순보가 창간된 1883년 이후부터 현대까지 한국 신문의 역사를 조망할 수 있다.

개항 이후에는 신문을 위시한 대중매체의 중요성에 대한 인식이 강화되었고 이에 따라 매체의 수도 증가하는 현상을 보였다. 순한문으로 발행된 한성순보의 뒤를 이어 순한글판과 영문판으로 구성한 독립신문을 비롯하여 황성신문, 대한매일신보 등이 간행되어 근대 지식의 보급과 민족의식 고취 등에 힘썼다.

그러나 1910년 강제 병합 이후 일제는 조선총독부의 기관지로 일본어 신문인 경성일보와 국한문인 매일신보만 간행하고, 그 외의 신문은 모두 폐간하며 언론을 통제하는 무단통치를 시행했다.

1919년 3·1운동 이후에 일제는 기존의 무단통치 정책을 문화통치로 변경하면서 언론에도 일정 자유를 허용했다. 이를 계기로 1920년 1월에 조선일보, 동아일보, 시대일보의 발행이 허가되었으며 뒤를 이어 다수의 신문과 잡지

세 종 로 , 남 촌

가 창간되었다.

하지만 1940년대로 들어서면서 일제의 군국주의가 강화됨에 따라 다시 주요 민간신문과 잡지들이 폐간되는 상황을 겪었다. 이것이 근대기 우리나라 신문·잡지의 요약 역사다.

시각 이미지의 대중화

신문을 비롯한 대중매체는 근대 미술의 전개에도 그 영향이 매우 컸다. 지면(紙面)에 삽화와 사진 등을 활용함으로써 대중의 시각 이미지에 대한 친밀도가 향상되었다. 순수미술에 국한해서 본다면 미술 작가와 작품 그리고 전시 등의 정보를 제공함으로써 대중의 미술 이해와 향유의 향상을 도왔다.

"백문이 불여일견"이라는 말이 의미하듯이, 기본적으로 이미지는 문자에 비해 대상을 보다 구체적으로 보고 쉽게 인지하도록 해 준다. 현상을 실재처럼 실감나게 재현하는 이미지는 글보다 전달력이 뛰어나고 전염성이 강하다. 그래서 근대에 등장한 신문과 잡지 등의 새로운 대중매체들은 효과적인 내용 전달을 위해서뿐 아니라, 더 많은 구독자

를 유인하기 위해서도 시각 이미지를 적극 활용했다.

그러나 기술적인 또는 자본적인 한계로 근대 초기에는 대중매체에 다양한 이미지를 포함시키는 것이 어려웠고, 대부분의 내용이 문자 중심으로 구성되었다. 당시에 주미공사로 있던 이범진은 신문에 화보가 필요함을 1899년 11월 24일자 〈황성신문〉의 기고 글에서 밝힌 바 있다.

"귀 신문과 독립신문은 쌍벽인데 도형이나 지도가 없음이 흠이다. 무릇 외국이 강토나 기계, 인물 등을 약화(略畫)하는 것은 비록 우매한 지아비나 부인일지라도 한번 보고서 그 방향과 형상을 알 수 있기 때문이다. … 신문을 보는 사람으로 하여금 우선 그림을 보고 명칭을 익힌 다음 기사를 대하면 판별하여 깨닫고 더욱 그 뜻을 확실히 알게 된다. 이곳에서 매주 일요일 나오는 뉴욕신문은 순전히 이 화형(畫形)이고 다음으로 기사를 이루는데, 그 가격이 금 7분(分)이나 되지만 다투어 팔리는 것을 쉽게 본다."

많은 근대기 미술 작가들이 미술교육에 관여했음을 고희동미술관에서 이야기했는데, 미술의 대중화와 관련하여 작

세 종 로 , 남 촌

가들이 활동한 또 다른 주요 영역은 신문 및 잡지와 같은 대중매체였다. 신문·잡지의 이미지는 사진이 본격적으로 이용되기 전에는 삽화가 주로 사용되었는데, 기사와 만화 및 연재소설 등 다양한 영역에 필요한 삽화 제작을 주로 근대 미술가들이 담당하였다. 우리가 신문박물관을 찾은 것은 그 근대 미술의 흔적을 살펴보기 위한 것이다.

서화가이자 도화교사였던 이도영은 대한민보에 1909년 6월 2일부터 1년 동안 1컷짜리 시사만화를 연재했는데, 이는 한국 만화의 효시로 알려져 있다.

대한민보 창간호 삽화 : 이도영

최초의 서양회화 유학생인 고희동도 1917년 초에 "구정 스케치"라는 제목으로 세시풍속을 묘사한 삽화를 매일신보에 연재하였다. 1920년 동아일보에는 창간호부터 신문사 학예부 미술담당 기자로 정식 입사하여 연재소설을 포함한 다수의 삽화를 그렸다. 첫 방문장소였던 고희동미술관 자료실에서 그가 그린 잡지 1914년 10월 《청춘》 창간호의 표지화를 볼 수 있었다.

최초의 여성 서양화가인 나혜석은 1919년 초에 매일신보에 여성 관점에서 본 세시풍속 만화를 그렸고, 다른 잡지들에는 계몽주의적인 만화와 삽화를 그리기도 했다.

고희동의 뒤를 이어 노수현이 동아일보에 입사하여 삽화를 담당하다가 조선일보로 옮겨서 활동하기도 했다. 노수현과 함께 전통회화를 배운 이상범도 삽화를 그렸는데, 그는 조선일보에 잠시 근무한 후에 약 10년을 동아일보 미술기자로 있으면서 여러 연재소설에 삽화 등을 그렸다.

신문·잡지의 삽화는 대중의 흥미를 유발하여 신문 구독률을 높이는 데도 효과가 있었지만, 그 자체로서도 근대적인 시각과 미술양식의 확산에 크게 기여했다.

삽화에는 화가들의 창작품에 비해 더 뚜렷한 서양회화의

세 종 로 , 남 촌

특징이 나타났다. 화단(畫壇)에서 보이는 미술사조보다 일찍 그 양식을 보여주기도 했는데, 특히 안석주의 삽화에서 많이 발견할 수 있다. 1923년 말부터 매일신보에 연재하기 시작한 소설 《불꽃》에는 프롤레타리아 미술을 연상시키는 삽화뿐 아니라, 상징주의와 큐비즘까지 다양한 사조의 회화 양식이 나타난다. 화단에서 이러한 모더니즘 사조들이 나타나는 시기보다 10년 정도 앞선 것이다.

신문 등 대중매체의 시각화는 만화나 삽화뿐 아니라 사진에 의해 더욱 강화되었다. 기사 내용을 분명하게 전달하는 데 사진만큼 유용한 것이 없을 텐데 사진이 신문에 본격적으로 활용된 것은 망판 인쇄가 도입된 1910년대 초반부터다. 그러나 해당 시기는 조선총독부가 언론을 통제하던 시기였기에 경성일보나 매일신보에 게재되는 사진은 식민지 지배의 목적에 부합하는 제한된 것들이었고, 1920년부터 민간지가 허용된 후에야 보다 다양하고 주체적인 사진들이 실릴 수 있었다.

또한 1930년부터는 거의 실시간으로 사진을 전송받을 수 있게 되었기 때문에 신속하고 현실감 있게 전 세계의 소식을 보도할 수 있었다. 그리고 앞서 언급한 바와 같이 이

러한 사진의 대중화는 미술의 대중화에도 많은 도움을 주었다.

인촌 김성수가 이곳 세종대로 사거리에 동아일보 사옥을 건축하기로 한 것은 총독부 청사가 보이는 곳에서 그곳을 감시하고 비판하고자 함이었다고 전해진다. 1933년에 동아일보 사옥의 대각선에 사옥을 신축하여 옮겨온 조선일보도 같은 의도였을지 궁금하다.

그러나 이들의 일제 강점기, 그리고 해방 이후의 모습에서 권력의 감시자가 아니라 권력의 시녀로 기능한 부분이 있음을 부정하기 어렵다. 신문박물관이 있는 5층의 창을 통해 북쪽을 보니 정면에 서 있는 경복궁과 그 뒤의 청와대가 한눈에 잘 들어온다. 지금은 대통령 집무실도 청와대를 떠나 용산으로 옮겨갔으니 이제 이곳에서는 무엇을 바라보아야 할까? 그것이 감시든 타협이든 간에.

신문·잡지에 사용된 시각 이미지가 초기에는 삽화 위주였다가 점차 사진으로 변화되어간 것을 살펴보았다. 이제 근대 미술의 주요 변화 요인 중의 하나였던 사진에 대하여 좀 더 구체적으로 이야기 나눠볼 수 있는 곳으로 이동하

자. 우리는 다시 세종대로를 건너서 덕수궁길을 따라 구세
군 중앙회관으로 이동한다.

구
세
군

중
앙
회
관

중구 덕수궁길 130에 위치한 이 건물은 1928년에 세워진 구세군 중앙회관으로서, 서울특별시 기념물 제20호로 지정되었다. 현재는 구세군 역사박물관 및 정동 1928 아트센터로 활용되고 있다.

이곳에서 근대 미술을 이야기할 때 빼놓을 수 없는 사진 이야기를 나누려고 한다. 사진을 언급하면서 구세군 관련 건물로 온 것은 여기에 천연당 사진관이 있기 때문이다. 천연당 사진관은 미술 교육과 관련하여 서화연구회를 이야기할 때 소개했던 근대기 서화가 해강 김규진이 운영한 사진관 이름이다.

그가 1907년에 개관한 천연당 사진관은 현재의 소공동에 위치했었는데, 지금은 그 흔적을 찾아볼 수 없어 아쉬움이 있다. 다행히 몇 해 전에 구세군 중앙회관이 아트센터로 전환되면서 이곳에 천연당 사진관을 운영하고 있어서 이곳으로 발걸음을 옮겨온 것이다. 비록 원래 자리도 아니고 당시의 천연당 사진관과는 이름 외에는 관련이 없지만, 이 건물 또한 근대기의 건축 기념물로 지정되어 있을 뿐 아니라 사진관도 당시의 분위기를 재현해 두었기에 근대기의 사진 이야기를 나누기 좋은 장소라 여겨진다.

몇 년 전에 미술 강의를 수강하신 분들과 함께 이곳 갤러리에 전통회화 전시를 보러 온 적이 있었다. 그때 그분들이 근대기의 분위기가 물씬 풍기게 꾸며져 있는 천연당 사진관 안에서 포즈를 취하고 사진을 찍던 일이 기억난다. 대부분 나에게는 누님뻘 되시는 분들이었는데, 얼마나 우아한 분위기가 연출되었는지!

미술에 끼친 사진의 영향

사진의 발명은 동서양을 막론하고 미술에 지대한 영향을 미쳤다. 18세기 중반에 사진이 발명되면서 화가들은 당장 위협을 느끼지 않을 수 없었다. 기존에는 작가에 의해 그려져야만 했던 초상화나 풍경화 등이 사진으로 대체될 수 있었기 때문이다. 그러나 그러한 위기와 함께 화가들은 사진을 회화에 적극적으로 활용하였다. 사진기가 포착하는 순간의 모습을 그리기도 하고 사진의 구도를 회화에 응용하기도 했다.

이러한 양상은 우리 근대에도 동일하다. 1910년에 이르러 화원제도가 폐지된 가장 직접적인 이유가 바로 사진의 출현인데, 더 이상 어진이나 행사도를 손으로 그릴 필요가

세 종 로 , 남 촌

없어진 것이다.

그렇다고 사진의 등장으로 초상화가 바로 소멸된 것은 아니다. 김은호는 순종 황제의 어진을 황제가 승하한 후인 1928년에 제작했는데, 이는 1909년에 찍은 순종의 사진을 활용한 것이었다. 얼굴 부분은 사진을 참고하여 사실적으로 재현했지만, 복장은 사진의 군복 대신에 곤룡포 복장으로 묘사하여 황제의 위엄을 나타냈다(이 어진도 앞에서 언급한 창덕궁 신선원전에 보관되다가 한국전쟁 중에 부산으로 옮겨졌는데, 1954년 용두산 화재 때 반 가까이 불에 탔다).

근대기 대표적인 초상화가 채용신도 사진을 적극적으로 활용하였다. 얼굴은 사진을 참고하여 사실적으로 묘사하고 복장이나 배경 및 기물들은 초상화 인물의 지위나 인격을 나타내기에 적절하도록 회화적으로 표현했다.

우리가 일상적으로 사용하는 "사진"(寫眞)이라는 용어는 영어의 photograph를 번역한 것이다. photograph는 그리스어로 '빛'을 의미하는 photos와 '그리다'라는 의미를 가진 graphos에 어원을 둔 단어로서, 이를 직역하면 '빛으로 그린 그림', 즉 광화(光畵)가 된다. 기름을 섞어서

그린 그림인 oil painting은 유화(油畵), 물을 섞어서 그린 그림인 water painting은 수채화(水彩畵)인 것처럼 말이다. 그런데 photograph를 광화가 아니라 "사진"이라는 용어로 번역한 것은 재료에 초점을 맞추지 않고 용도에 맞춘 결과다.

사실 "사진"은 photograph를 도입하면서 새로 만들어진 또는 일본을 통해서 수입된 것이 아니라, 이미 우리나라에서 사용되던 초상화를 지칭하는 여러 용어 가운데 하나였다. 대상 인물에 내재하는 참된 것을 포착하여 묘사한다는 뜻으로서, 동양의 '전신사조'(傳神寫照) 전통이 반영된 용어라고 할 수 있다.

photograph가 기존에 초상화를 지칭하던 "사진"이라는 용어로 번역되어 수용된 것은, 동서양을 막론하고 사진이 발명 또는 도입된 초기에 가장 많이 활용된 분야가 다름 아닌 초상사진임을 보면 충분히 이해되는 부분이다.

사진의 도입

photograph로서의 사진 경험은 직접적인 도입 이전에도 중국 및 일본 등을 방문하면서 사진을 보거나 촬영하는

기회를 통하여 이루어졌다. 그러나 구한말 쇄국정책으로 신문물에 해당하는 사진기의 도입은 개항이 되기까지 허용되지 못했다.

1876년 개항 이후에야 본격적으로 사진이 도입되는데, 이 과정에서 김용원, 지운영, 황철과 같은 전통 서화가들이 적극적인 역할을 담당하였다. 이들은 단지 사진기와 재료를 도입하는 차원이 아니라, 촬영부터 인화까지 스스로 할 수 있도록 학습하였고, 직접 사진사로 활동하기도 했다.

일본인이 개업한 것을 제외하면, 우리나라 최초의 사진관은 도화서 화원이었던 김용원(金鏞元, 1842~1896?)이 1883년 여름에 중구 저동, 지금의 을지로 백병원 근처에 세운 촬영국이다. 이듬해 1884년 봄에는 서화가 지운영(池雲英, 1852~1935)이 사진관을 열었고 조선인 최초로 고종의 사진을 촬영한 사진가이기도 하다.

김용원이나 지운영이 중인 신분이었고 일본을 통해서 사진을 도입했던 것과 달리, 사대부인 황철(黃鐵, 1864~1930)은 중국을 통해서 사진을 도입하여 1883년에 사진관을 개업하였다. 앞의 두 명이 초상 사진 위주의 활동을 한 반면에 황철은 초상사진뿐 아니라 궁궐과 한양의 여

러 경관을 촬영한 기록사진에도 관심을 기울였다. 또한 황철은 도화서 혁파를 주장한 상소를 올린 당사자이기도 한데, 그의 주장은 도화서 관리들에게 사진을 배우게 해서 손으로 그리는 초상화나 기록화를 사진으로 대체하자는 것이었다.

사진 도입 초기에는 몰이해와 저항이 만만치 않았다. 초상사진을 찍으면 혼이 빠져나간다는 이유로 사진 찍기를 거부하거나, 반드시 전신상을 고집하는 등의 현상이 한동안 지속되었다. 황철은 1883년에 궁궐을 비롯한 여러 장소를 촬영한 것이 사유가 되어 국기기밀누설에 해당하는 죄로 의금부에 투옥되기도 했고, 1887년에는 지운영도 국가정보를 외국인에게 팔아먹으려고 한다는 혐의로 탄핵되어 귀양을 가야 했다. 또한 1884년 갑신정변 때는 이들의 사진관이 수난을 겪었다. 반일감정과 함께 '어린 아이들을 유괴하여 삶아 사진약을 만들고, 눈알을 카메라 렌즈로 사용한다'는 등의 유언비어에 격앙된 군중에 의해 파괴되는 피해를 입기도 했다.

지금 우리가 방문한 곳과 같은 이름을 가졌던 김규진의

천연당 사진관은 사람들의 거부감을 줄이고 사진을 대중화하는 데 기여했다. 특히 여성 사진사를 운영함으로써 여성들도 사진관을 이용할 수 있도록 하였으며, 교육생을 모집하여 사진을 가르치는 등의 활동을 수행하였다.

김규진의 천연당 사진관은 서화연구회와 고금서화관이 함께 운영되기도 한 복합적인 미술 공간의 성격을 가지고 있었다.

이런 쉽지 않은 과정을 거치면서 사진이 정착되고 대중화되었으며, 초상에서 시작된 촬영 대상은 다양한 기념사진 및 기록사진 등으로 확장되어 시각매체의 영향력을 증대시켰다.

사진은 특유의 뛰어난 재현성으로 초기에는 주로 기록을 위한 용도에 활용되었고, 사진 자체를 미술이라고 인식하는 정도가 미흡했다. 그러나 기존의 회화가 사진에서 영향을 받은 것과 유사하게, 사진도 초기부터 회화의 특성을 추구한 것을 발견할 수 있다. 즉 사진을 단순한 재현의 도구가 아니라, 표현의 매체로서 자리매김하고자 하는 욕구가 사진가들에게 있었던 것이다.

이러한 회화주의적 사진, 즉 예술사진에 대한 욕구는 다양한 인화 기법 및 촬영 기법 등을 통하여 실현 가능하게 되었고, 특히 사진이 영업 사진사가 주도하던 것에서 아마추어 사진사들로 확대되면서 더욱 강화되었다.

1929년에는 우리나라 최초의 예술사진 전시회가 정해창(鄭海昌, 1907~1968)에 의해 바로 여기 광화문 사거리, 현재의 코리아나 호텔 북쪽에 있던 광화문 빌딩 2층 화랑에서 열렸다고 한다. 드디어 사진이 미술작품으로서 전시되고 유통되는 시기에 다다른 것이다.

정해창의 사진이 포착한 대상들은 일상에서 흔히 볼 수 있는 소재들이었지만, 작가는 평범한 소재들을 적절하게 선택하고 새로운 각도로 포착하여 피사체들을 재발견할 수

있도록 했다. 또한 인물사진은 일반적인 초상사진의 형식을 벗어나 과감하면서도 인물의 개성이 살아있는 표정을 담음으로써 신선한 감동을 주었다.

그의 작품들은 사진이라는 서구에서 들어온 신기술을 사용했음에도 조선시대 회화의 전통을 계승하고 있다고 평가된다. 그가 담은 서민의 일상은 김홍도나 김득신의 풍속화를 보는 듯하고, 사진 속 여성은 신윤복의 미인도를 보는 듯하다. 회화나 사진 모두 대상에 대한 작가의 감정 또한 표현되기 마련인데, 정해창의 사진에서는 우리 자연과 사람들에 대한 애정 어린 시선이 느껴진다.

이와 같은 아마추어 사진작가의 증가와 예술사진에 대한 관심은 다양한 공모전으로 이어져서 신문사를 비롯하여 사진단체 및 업체가 주관한 다수의 사진 공모전들이 진행되었다.

또한 사진의 확산은 순수미술 자체의 대중화에도 큰 영향을 미쳤다. 사진으로 찍어 신문·잡지 등의 대중매체나 화보를 통해 미술작품이 배포됨으로, 공공장소에서의 전람회 증가와 더불어 기존의 소수 특권층에 한정된 미술 향유

를 대중화시키는 주요한 역할을 했다. 조선미술전람회가 개최되면서는 수상작들이 신문에 게재되었고 서양 유명 작품들도 소개되었다. 박수근처럼 미술을 독학한 작가들이 이를 통하여 공부하기도 했다.

기술복제와 예술

사실 미술작품의 복제는 사진 이전에도 있었다. 수작업으로 동일하게 그리는 모사(摹寫)도 있었고, 판화를 통한 복제도 있었다. 그러나 사진의 등장으로 정교한 수준의 대량 복제가 가능해지면서 미술의 대중화에 미치는 영향은 기존의 복제보다 그 파급력이 월등했다.

미술을 포함한 예술에서 복제를 논할 때 빠지지 않는 글이 있는데, 발터 벤야민(Walter Benjamin, 1892~1940)의 《기술복제시대의 예술작품》(*The Work of Art in the Age of Mechanical Reproduction*, 1936)이 그중의 하나다. 이 글에 대한 일반적인 이해는 기존의 예술작품을 기술적으로 복제 가능하게 됨으로써 원작의 유일성에 기초한 아우라(Aura)가 약화되고 제의(祭儀)적 가치 대신에 전시(展示) 가

치가 증대되며, 그 결과 예술품이 더 많은 대중에게 더 가까이 도달할 수 있게 되어 정치적으로는 보다 평등하고 민주화된 사회 실현에 기여할 수 있다는 것이다.

하지만 현실에서 목격하는 현상은 그 기대와 상이한 부분이 더 많아 보인다. 기술적 복제 수준이 향상되고 더 많은 복제품이 보급될수록, 도리어 원작의 아우라가 강해지는 것이 우리가 경험하는 현실이 아닌가. 전통적인 수작업 예술품에서 원작과 복제품의 차이를 완전히 제거하는 것은 불가능하며, 따라서 위계는 제거되지 않는다. 수많은 복제품 때문에 원작은 더욱 신성시되며 그것에 대한 욕망은 더욱 증폭된다. 루이비통 짝퉁은 루이비통 오리지널의 가치를 더욱 돋보이게 하고 그것을 소유한 자를 그렇지 않은 자와 차별화하는 기반이 된다.

설사 물리적으로 완벽하게 동일한 복제품을 제작하더라도, 인간의 심리는 차별화를 시도한다. 이것이 긍정적인 면에서는 창작자의 저작권을 보호하는 것이기도 하지만, 그 이면에는 원작 소장자의 차별화 욕망이 도사리고 있는 것이기도 하다.

사실 발터 벤야민이 주장하는 기술복제 시대의 예술작품

은, 작가가 수작업으로 완성하는 전통적인 예술작품보다, 사진이나 영화와 같은 장르에 초점을 맞춘 것이다. 이것들은 최초의 제작 자체가 기술에 의하여 이루어지므로 이에 대한 복제도 원본과 차이가 존재하지 않는다.

발터 벤야민이 기술적 복제가 가능해진 시대에 예술작품의 새로운 의의와 가치를 모색하는 것은 그가 처했던 역사적 현실과 무관하지 않다. 고삐 풀린 자본주의와 나치즘·파시즘이 맹위를 떨치던 상황에서, 이에 대항하는 정치적 기능으로서의 예술의 가능성을 주장한 것이다. 그는 전통적인 예술작품이 관람자로 하여금 현실에서 벗어나서 작품 속으로 침잠하게 하는 것에 반해, 사진과 영화는 관객들로 하여금 현실에 다가가고 참여하는 동기를 제공한다고 주장했다. 그리고 이것이 바로 현실을 변화시키는 예술의 정치적 역할을 의미했다. 그는 체제 유지의 도구로 예술을 활용하는 파시즘의 '정치의 미화'에 대항하여 '예술의 정치화'로 맞설 것을 주장했다.

물론 이러한 벤야민의 낙관적인 주장에 반대하는 목소리도 있다. 테오도르 아도르노(Theodor Wiesengrund Adorno, 1903~1969)는 복제에 의한 이미지 확산이 민주

세 종 로 , 남 촌

주의를 강화하기보다 대중들의 감각을 마비시키고 안일하게 만들 것이라고 주장했다.

벤야민과 아도르노의 주장 중에 누구의 것이 맞는지 따지는 것은 무의미하다. 미술을 포함한 예술 전반, 나아가 모든 것이 그 자체로는 가치중립적이라 하더라도 누구에 의해 어떻게 활용되며 수용자가 어떤 의식을 가지고 어떻게 반응하느냐에 따라 결과가 달라지기 때문이다.

그러나 아도르노의 주장이 현실화될 가능성이 훨씬 높은 것은 사진이나 영상과 같은 매체가 벤야민의 기대와 달리 현실을 충실히 반영하는 것도 아니고, 민주적으로 배포되는 것도 아니기 때문이다. 촬영자 및 편집자에 의해 대상은 의식적이든 무의식적이든 간에 선택되고 편집되며 그 제작과 배포에도 권력과 자본의 힘이 작용한다. 결국 이미지는 창작되는 회화뿐 아니라, 현실을 담은 사진과 영상에도 특정 관점과 이해관계가 개입되는 것이다.

매스미디어를 넘어 SNS로 대표되는 개인 미디어가 발달함에 따라 다양한 정보와 의견이 자유롭게 개진됨으로써 더욱 민주화된 사회가 형성되리라는 인터넷 시대의 유토피아는 저절로 실현되지 않는다. 개별 콘텐츠는 제작자의 가

치관과 욕망이 반영된 왜곡된 내용으로 채워질 수 있고, 인터넷 플랫폼 역할을 하는 기업들도 수익 극대화를 위한 알고리즘으로 노출할 것과 그렇지 않은 것을 인위적으로 조정할 수 있다. 또한 사용자가 선호하는 경향의 콘텐츠를 파악하여 그것들 위주로 노출함으로써 확증편향을 강화하기도 한다.

기술 자체는 중립적이되 기술의 활용은 결코 중립적이지 않다. 오늘날 미디어의 공공성을 요구하고 공정성을 기대하는 것은 낭만주의적 환상이다. 각 매체는 특정 이념과 이해관계에 기반한 선전과 선동의 도구가 되었으며, 그것에 실리는 텍스트는 더는 사실에 기반한 것일 필요가 없고 이미지는 실재를 촬영한 그대로가 아니다. 갈수록 증가하는 정보의 홍수 속에 살아가는 우리에게 요구되는 것은 이러한 것을 제대로 독해할 수 있는 미디어 리터러시(Media literacy)다.

서양건축의 도입

구세군 중앙회관을 떠나기 전에 고백할 것이 한 가지 있다. 발걸음을 이곳으로 옮긴 가장 기본적인 이유는 앞서 말

한 바와 같이 사진 이야기를 하기 위해서였고, 이곳에 "천연당 사진관"이라 이름한 공간이 운영되고 있었기 때문이다. 그런데 이 책을 시작하던 시기에는 있던 사진관이 코로나 시기를 거치면서 사라져 버렸다. 책을 마감할 즈음에 다시 찾은 구세군 중앙회관에는 천연당 사진관이 없다.

그래도 이곳에서 근대기의 서양식 건축 이야기를 할 수 있으니 또 다른 의미가 있겠다. 우리의 "터무늬 있는 경성 미술여행"이 주로 순수미술에 초점을 맞추다 보니 정작 장소와 가장 깊은 관계에 있는 건축에 대하여 많이 나누지 못한 아쉬움이 있었는데, 다행이라고나 할까.

사실 미술의 역사에서 건축은 회화나 조각의 바탕이고 존재 조건이라고 할 만큼 중요하다. 캔버스에 그려 이동이 쉬운 오늘날과 달리 이전의 회화는 대부분 건축물에 템페라나 프레스코로 그려진 벽화가 대부분이었고, 조각도 건축물의 한 요소로서 존재했다. 상품성이 강조되면서 장소 특정적인 특성이 점점 약화되어왔지만 미술은 기본적으로 장소 특정적이며, 이는 서양과 동양이 크게 다르지 않다.

우리나라에 지어진 근대 초기의 서양식 건축물은 벽돌로

지어진 성당이나 교회, 그리고 외국 공관이 주를 이루었다.

최초의 서양식 성당은 1893년에 완공된 약현성당이고, 가장 유명한 성당은 1898년에 완공된 고딕양식의 명동성당일 것이다. 최초의 서양식 교회는 1897년에 세워진 정동제일교회이며, 외국 선교사들이 세운 배재학당이나 이화학당 건물들도 근대기를 대표하는 서양식 건축물들이다. 지금 우리가 있는 구세군 중앙회관은 2층이 목조 트러스트 구조로 된 신고전주의 풍의 건물이다.

궁궐 내에 지어진 서양 건축물로는 덕수궁의 중명전이 최초인데, 1899년에 1층 건물로 건축되었다가 1901년 화재 후에 2층으로 재건되었다. 이곳은 초기에는 황실도서관으로 사용되었으나 1904년에 일어난 화재 이후 고종의 편전으로 사용되었으며, 1905년 을사늑약이 강제적으로 체결된 비운의 장소기도 하다. 한편 덕수궁 석조전은 이름 그대로 돌로 지어진 최초의 서양식 건축물이다.

1890년에 완공된 르네상스 양식의 러시아 공사관은 서양식 건축양식으로 지어진 최초의 외교공관으로서 아관파천의 현장이기도 하다. 그리고 구세군 중앙회관 뒤편에 있는 영국 영사관 건물은 1892년에 빅토리아 양식으로 완공되었는데 지금도 영국 대사관으로 사용되고 있다. 영국 대

사관 오른쪽에 있는 대한성공회 서울주교좌성당은 1926년에 헌당된 로마네스크 양식의 건축물이다. 이 건축물들은 모두 외국인에 의해 설계되었다.

우리나라 최초의 근대 건축가는 박길룡(朴吉龍, 1898 ~ 1943)에 이르러 등장한다. 그는 1919년 경성공업전문학교를 졸업하고 바로 조선총독부 건축기수로 채용되어 조선총독부 청사와 경성제국대학 본관 건축에도 참여했고, 1932년에는 조선총독부 건축기사로 승진하였다.

그러나 그는 곧 사직하고, 역시 최초의 조선인 건축 사무소인 박길룡 건축사무소를 개업하여 다수의 근대기 건물을 건축하였다. 앞서 살펴보았던 서촌의 박노수미술관과 이후에 살펴볼 화신백화점과 보화각(간송미술관)도 그의 작품이다. 특히 화신백화점은 조선인이 설계한 최초의 서양식 건물이기도 하다. 또한 동일은행 남대문 지점, 혜화전문학교 본관, 경성여자상업학교 등도 그가 설계한 건축물이다.

덕수궁길로 들어왔으니 그냥 되돌아 나가기 아쉽다. 구세군 중앙회관을 나와 덕수궁 서쪽 담을 따라 남쪽으로 걸어가 보자. 덕수궁과 주한미국대사관저 사이에 나 있는 이

길은 불과 몇 년 전까지는 자유로운 통행이 불가했다. 이곳을 걷는 자체로도 자유로움이 느껴진다.

정동길과 만나는 회전 교차로에 이르면 맞은편에 천경자 작가의 작품을 상설 전시하고 있는 서울시립미술관 서소문 본관이 보인다. 서촌 천경자 집터에서의 아쉬움을 달랠 수 있는 장소다. 또 정동길은 동서로 1킬로미터가 채 되지 않는 짧은 거리지만, 그 주변에는 조금 전에 소개했던 근대 서양식 건축물이 다수 남아 있으며, 역사의 기억을 더듬으며 걸어 볼 수 있는 길도 조성되어 있다. 고즈넉한 근대의 분위기가 물씬 풍기는 거리, 분위기 좋은 카페에서 차 한잔 마시며 잠시 쉬어도 좋고, 출출하다면 식사를 하는 것도 좋겠다.

앞서 소개했던 구세군 중앙회관의 천연당 사진관에서 몇 년 전에 우아한 사진을 찍으셨던 누님들을 위하여 그날 점심은 미리 이탈리안 음식점을 알아봐 두었는데, 누님들이 결정하고 앞장서서 간 곳은 정동극장 옆에 있는 추어탕 집이었다! "금강산도 식후경"이니 즐거운 여행에는 맛있는 음식이 필수 아닐까?

세 종 로 , 남 촌

잠시 덕수궁길과 정동길을 거닐었다면, 이제 대한문을 통해 덕수궁으로 들어가서 다시 미술 이야기를 이어 가자.

一

덕

수

궁

덕수궁은 올 때마다 항상 아늑함을 느끼게 되는 장소다. 화창할 때는 화창한 대로, 비가 내리면 비가 내리는 대로! 고층 건물들이 즐비한 도심 한가운데 이런 공간이 있다는 것이 얼마나 부러운지…. '이 주변에 직장이 있는 사람은 참 좋겠다!'는 생각을 한다. 점심시간에 잠시 들러서 고풍스럽고 아늑한 건물과 정원을 거니는 것만으로도 휴식이 되고 재충전이 될 것 같다. 물론 내가 태평로에서 직장생활을 할 때는 실제로 그렇게 하지 못했지만….

그런데 한편으로 씁쓸한 마음도 올라온다. 덕수궁은 근대 국가를 향한 희망과 도전이 실행되던 곳임과 동시에 그 도전이 좌절된 흔적의 현장이기도 하기 때문이다.

덕수궁이라는 이름 역시 그 좌절의 흔적이다. 원래는 경운궁이라 불리던 명칭이 1907년 8월 덕수궁으로 바뀌었는데, 이때는 고종 황제가 일제의 압력으로 순종에게 양위를 한 다음 달이다. 덕수(德壽)라는 단어의 의미 자체는 장수를 기원하는 것이지만, 강제로 양위를 하고 상황(上皇)이 되어 뒤로 물러나게 된 고종에게 장수를 기원하는 상황이 마음을 복잡하게 한다. 좌절된 근대 국가의 꿈과 함께 덕수궁 영역도 잘려 나갔다. 지금은 멀리 맞은편에 떨어져 있어

별개의 장소처럼 보이는 환구단이 원래는 덕수궁에 속해 있었다. 일제가 강제 병합 후에 덕수궁을 가로질러 태평로를 내고 대로변에 경성부청을 세운 것이다.

석조전과 서관

덕수궁에서 미술과 밀접한 관련이 있는 공간은 석조전과 서관이다.

석조전은 대한제국 시기인 1900년에 착공하여 1910년에 완공된 신고전주의 양식의 석조 건물로서, 원래는 황제의 업무공간과 생활공간으로 사용하기 위하여 건축되었다. 그러나 강제 병합으로 제국의 꿈이 저물고 1919년 고종이 승하한 후에는 거의 사용하지 않다가, 1933년 10월 1일에 덕수궁을 일반에 개방하면서 석조전은 미술 전시장으로 운영되었다.

덕수궁 개방을 계획하면서 처음에는 창경궁에 있던 이왕가박물관의 소장품을 이전하여 석조전을 박물관으로 운영하는 것으로 알려졌으나, 실제로는 일본 근대작품 위주의 미술 전시장이 되었다. 일정 기간만 운영하는 조선미술전람회나 서화협회 미술전람회와 달리 최초의 근대식 상설

전시공간이라는 측면에서 의의가 있다.

석조전이 일본 미술작품의 전시공간으로 활용되는 것에 조선인들이 반발하고, 또 이왕가박물관이 소장한 미술작품 전시에 적합한 시설의 필요성이 고려되면서 1936년에 석조전 서쪽에 건물을 신축하고 1938년 6월 5일에 이왕가미술관을 개관하였다. 이로써 석조전에는 일본의 현대미술작품들이, 서관에는 조선의 전통미술작품들이 상설 전시되었고 미술의 대중화를 촉진하는 주요 장소가 되었다.

해방 이후에도 덕수궁은 우리 미술의 역사에서 중심적인 위치에 있었다. 석조전에서는 1945년 10월 20일부터 4일간 해방기념 미술전람회가 개최되었고, 한국전쟁 후에는 1972년까지 국립박물관으로, 1973년부터 1986년까지는 국립현대미술관으로 사용되었다. 한국전쟁 중 소실된 서관은 복원된 후에는 덕수궁 미술관으로 운영되었다.

대한민국미술전람회(국전)와 반국전

일제에 의해 운영된 조선미술전람회는 해방과 함께 사라졌지만, 1949년부터 진행된 대한민국미술전람회는 조선미

술전람회의 구성과 운영 방식을 거의 그대로 수용하여 국가 주도로 진행되었다. 물리적으로는 일제 치하에서 벗어났지만, 미술을 포함한 많은 영역의 시스템이 여전히 일제의 것을 답습하고 있었음을 알 수 있다. 조선미술전람회와 동일하게 공모전 형식으로 진행된 대한민국미술전람회는 편파적인 심사위원과 추천작가의 운영 및 미술계 파벌 간의 갈등, 시대의 변화를 담아내지 못하는 아카데미즘적 경향 등으로 지속적으로 갈등과 비판의 대상이 되었다.

특히 1960년 가을은 그 갈등이 극적으로 발현된 시간이었고, 그 현장이 바로 덕수궁이었다. 덕수궁 안에서는 대한민국미술전람회가 열리고 있었고, 그 궁의 담장 바깥에는 반(反) 국전 운동을 하는 젊은 작가들의 작품이 전시되었다. 서울대학교 미대생 10여 명이 덕수궁 서쪽 담벼락에 '벽전(壁展)'이라는 이름으로 작품을 전시했다. 그리고 서울대와 홍익대 졸업생 및 재학생들이 참여한 '60년전'은 북쪽 담에서 전시를 진행했다. 이 사건은 신 · 구세대의 대립이기도 했고, 추상과 구상의 대립이기도 했다. 대한민국미술전람회는 이러한 갈등을 지속하다가 1981년의 30회를 마지막으로 민간으로 이관되어 지금은 대한민국미술대전

으로 운영되고 있다.

현재 석조전은 대한제국역사관으로, 석조전 서관은 국립
현대미술관 덕수궁관으로 운영되고 있는데, 특히 덕수궁관
은 우리가 이번 여행을 통해서 살펴보고 있는 1900년대부
터 1960년까지의 우리 근대 미술을 조명하는 중심 전시공
간으로 자리매김하고 있다.

최근에는 작가와 작품 위주의 전시에서 벗어나서 타 분
야와의 연계 및 시대 상황과의 관계를 조망한 전시들이 진
행되어 근대 미술에 대한 이해를 더욱 풍성케 하고 있다.

지금까지 살펴본 미술 교육과 전시 그리고 대중매체의
확산을 통해서 미술작가가 배출되고, 미술에 대한 대중의
이해와 수요가 증가함에 따라 근대적 미술시장의 형성도
점점 가시화되었다.

이제 남촌으로 이동하여 그러한 미술시장의 흔적을 살펴
보자. 덕수궁을 나온 발걸음은 맞은편 소공로를 따라 남촌
으로 들어간다.

—

남촌으로 들어가며

미술작가의 증가와 미술 향유의 대중화에 따라 전시 공간도 비영리적인 성향이 큰 미술관에 머물지 않고 점점 상업적인 공간으로 이동하는 현상을 보였다. 또한 전시공간이 제한적이라 문화 예술인들이 자주 모이는 다방이나 카페 같은 공간에서도 전시가 열렸다.

지금 걸어가는 소공로의 초입, 즉 서울시청 맞은편 자리에 있던 카페 '낙랑파라'도 그런 장소 중의 하나였다.

행정구역 '경성'

이동하면서 잠시 '경성'이라는 행정구역에 대해 간략하게 소개해 보겠다.

경성은 기존에 한성부였던 것을 일제가 1910년 강제 병합 후에 경성부로 변경한 것이다. 관할 행정구역은 기존의 한성부와 동일하게 한양도성 및 성저십리(城底十里)를 포함했으나, 1914년 행정구역 개편을 통해 한양도성과 용산만을 경성부 관할구역으로 하여 대폭 축소되었다. 용산이 포함된 것은 그곳에 일본군대가 주둔하고 있었기 때문이다. 지속적인 인구증가에 따라 1936년 다시 행정구역이 개편되었다. 이때 기존의 성저십리(城底十里, 한성부 사대문

주변 10리(약 4km) 이내 지역)에 속하는 지역 대부분과 공업지역으로 개발하던 영등포 지역이 경성부에 편입되어 경성의 면적은 1914년과 대비하여 약 3.7배 확대되었다.

조선총독부 통계 연보와 국세 조사 자료를 기준으로 할 때, 경성의 인구는 1916년 약 25만 명이던 것이 행정구역 개편 직전인 1935년에는 44만 명이 넘는 규모로 증가했다. 다음 해 행정구역 확장에 따라 1940년 기준으로 94만 명에 근접하고, 해방 전 해인 1944년에는 100만 명에 육박하는 거대도시가 되었다.

이 중 일본인의 비중은 1936년 행정 개편 이전까지 평균 27% 수준을 유지하다가 개편 이후에는 16% 수준으로 축소되었다. 이는 경성부 외곽 지역에 조선인이 다수 거주했다는 이야기다.

원래 북촌, 남촌이라는 용어는 조선 후기에 당파별로 거주지가 다른 것에서 유래했다. 노론이 살던 종각 이북을 북촌이라 하고, 소론과 남인이 살던 남쪽 지역, 즉 지금의 예장동, 회현동, 충무로 일대를 남촌이라고 하였다. 노론이 권력의 중심을 차지하면서 북촌에는 고관대작들이 주로 거주

세 종 로 , 남 촌

했던 반면, 남촌에는 가난한 선비들이 많이 거주하였기에 "남산골 샌님"이라는 표현도 생겨났다.

그런데 개항 후에는 일본의 주요 관청이 남산 근처에 집중되었다. 1926년 경복궁 안에 조선총독부 건물을 지어 옮기기 전까지는 총독부(강제 병합 전에는 통감부) 건물이 남산에 있었고, 역시 1926년에 현재의 서울도서관(구 서울시청) 건물을 준공하여 옮기기 전까지 경성부청(개항 후에는 일본영사관)은 지금의 신세계백화점 본점 자리에 있었다. 그리고 지금의 남산 한옥마을 터에는 헌병사령부가 있었다. 이러한 이유로 일본인들의 주거지도 자연스럽게 남산 주변에 집중적으로 형성되었다.

1914년 행정구역 개편에 따라 북촌과 남촌은 새로운 의미로 사용되기 시작했다. 당시 행정구역 개편 시에 조선인이 주로 거주하는 청계천 이북 지역은 '동'(洞)과 같은 조선식 명칭을 부여하고, 일본인들이 다수 거주하던 이남 지역은 '정'(町)과 같은 일본식 명칭을 부여했다.

이때부터 남촌은 일본인 지역으로, 북촌은 조선인 지역으로 구분되었는데, 조선총독부 입장에서는 이를 통하여 지배자와 피지배자의 공간을 구분하는 효과가 있었고 조선

인들은 일본의 차별을 가시화하고 민족적 단결을 강화하는 도구로 사용하였다.

동일한 경성부의 행정구역이지만 북촌과 남촌의 풍경은 매우 달랐다. 1912년부터 본격적으로 진행된 시구개수(市區改修) 사업을 통해 일본인이 주로 거주하는 남촌은 도로를 확장하고 백화점과 카페 등의 모던한 공간을 통하여 근대화된 도시로서의 경성을 시각화하고 선전했다. 백화점 진열창에는 현대적 삶을 대변하는 상품들이 가득했고, 현재 충무로 2가에 해당하는 진고개는 네온사인으로 불야성을 이루었다. 반면 조선인이 주로 거주하는 청계천 이북은 어둡고 오물이 넘쳐나는 전근대적인 표상으로 남아 남촌과 대비되었다.

미술시장도 기존에 청계천 주변을 중심으로 형성되던 것이 점차 근대적 소비 공간이 활성화된 남촌으로 이동하는 현상을 보였다.

세 종 로 , 남 촌

미술작품은 도구성, 예술성, 상품성 등과 같은 다면적인 특성을 가진다. 근대 미술의 역사는 도구성을 극복하고 예술성을 획득하는 과정인 동시에 시장 구조 속에서 상품화되어간 것이기도 하다.

서양을 기준으로 본다면 중세까지의 미술은 종교나 정치권력의 장식과 통치 도구로서의 기능이 강조된 시기였고 작품은 스토리의 매개체였다. 미술작품의 제작과 거래는 소수 상류층의 주문에 기반한 사후 제작이었고, 작가는 기능인으로서 대접받는 것이 일반적이었다.

하지만 근대를 지나면서 미술은 예술의 자율성을 획득하였다. 작가는 창의적인 예술가로 인정받으며 독자적으로 작품을 창작하고 이후에 판매하는 방식이 확대되었다. 이러한 변화는 중산층의 부상에 따른 미술품 수요의 증가도 주요 원인이라 할 수 있다. 그리고 익명의 대중을 대상으로 한 작품 전시와 판매 방식이 확대됨에 따라 이를 위한 시장과 중개상이 등장하였고, 자본주의적인 메커니즘이 보다 강화되면서 미술품의 상품성이 더욱 강조되기에 이르렀다.

우리나라 미술시장 역시 유사한 변화를 거치면서 오늘에 이르렀다. 전통적으로는 단순히 여기(餘技)로서 창작을 즐기던 사대부 문인 화가와, 국가에 소속되어 왕실과 국가가 필요로 하는 작품을 제작하던 기능인으로서의 화원 화가만 있었을 뿐이고, 작품 거래는 취향을 공유하는 사람들 사이에서 증여하거나 교환하는 것이 대부분이었다.

그러나 조선 후기에는 미술품이 상품으로 제작되고 시장을 통해 거래되는 현상이 나타났다. 경화세족(京華世族)들이 서화골동을 수집하고 감상하는 문화가 유행했을 뿐 아니라, 경제적으로 여유 있는 중인계층을 중심으로 여항문화(閭巷文化)가 발생해 미술품 수요가 증가했기 때문이다. 그리고 일반 서민들에게까지 기복과 장식을 목적으로 그림을 구입하는 풍조가 유행하면서 수요가 더욱 증가하였다.

당시 시장에서 판매된 작품 중에는 도화서 화원의 작품도 다수 있었다고 하는데, 이는 화원도 이전과 달리 주문 제작뿐만 아니라 익명 대상의 판매를 목적으로 작품을 제작했음을 알 수 있는 부분이다. 더구나 갑오개혁에 따라 도화서가 폐지되면서 화원이 전근대적인 기능인에서 근대적 의미의 미술작가로 변화해 보다 적극적으로 미술시장에 참여

세종로, 남촌

하기 시작했다. 또한 미술에 재능 있는 무명 화가들도 등장
하여 작가층이 두터워지는 현상이 나타났다. 이러한 수요와
공급의 증가는 서화 매매를 중개하는 시장의 성장으로 이
어졌고 풍속화와 민화가 발달하는 배경이 되기도 했다.

한양에서 서화를 판매하던 곳을 서적포(書籍鋪) 또는 서
화사(書畵肆)라 불렀는데, 주로 북촌과 남촌을 경계 짓는
청계천의 광통교(廣通橋) 서남쪽 주변에 위치했다고 한다.
당시의 광통교는 현재 복원된 위치보다 동쪽으로 150미터
정도 아래에 있었다고 하는데, 차량 교통의 흐름을 고려하
여 위치를 변경하여 복원한 것이다.

청계천변을 요즘처럼 걸을 수 있게 된 것은 다행이고 즐
거운 일이다. 1958년부터 청계천 복개가 진행되어 내가 학
생이었을 때는 청계천이 고가도로와 교통 정체와 매캐한
매연의 공간이있다. 이름은 "川"이건만, 상하좌우로 보이는
것들은 모두 회색빛의 인공구조물뿐이었다. 2003년에 시
작된 복원공사로 지금은 청계천이 다시 드러났고 청계천
을 가로지르는 다리들도 복원되었는데 그중의 하나가 광
통교다.

복원된 청계천과 광통교

 정확히 언제부터 광통교 주변에 서화포가 있었는지는 명확하지 않다. 그런데 표암 강세황의 손자인 강이천(姜彝天, 1768~1801)이 1790년경에 18세기 한양의 모습과 생활풍속을 담은 총 106수의 장편 시(詩) 〈한경사〉(漢京詞)를 지었는데, 거기서 당시의 광통교 주변을 아래와 같이 묘사한 부분이 나온다.

 "한낮 광통교 기둥에 울긋불긋 걸렸으니, 여러 폭의 비단은 병풍을 칠 만하네. 근래 가장 많은 것을 도화서의 솜씨로다. 많이들 좋아하는 속화는 산 듯이 묘하도다."

이를 보면 18세기 후반에 이미 서화를 판매하는 상점들이 광통교 주변에 있었음을 알 수 있다.

서화포들이 광통교 주변에 집중된 것은 그곳이 최적의 입지였기 때문일 것이다. 공급 측면에서 보면 최고 수준의 화가들인 도화서 화원들이 소속된 도화서가 광통교에서 한 블록 아래인 을지로 입구에 있었다. 원래 도화서는 지금의 우정총국 건물 앞에 있었는데 숙종 시기에 을지로 입구로 이전하였다고 한다. 또한 수요 측면에서는 영조 시기의 청계천 준설공사 덕분에 당시의 광통교 주변은 많은 사람들이 몰려드는 핫 플레이스가 되어 있었다.

다른 기록을 참고하면 광통교 주변의 서화사들은 19세기말까지도 존재했던 것으로 보이는데, 이 상점들은 서화만을 전문적으로 판매한 것이 아니라 종이나 문방구, 서적 등도 함께 판매하였다고 한다. 20세기에 들어와서 신문 광고를 통해서 확인되는 최초의 화랑은 수송동에 위치했던 정두환 서화포라 할 수 있는데, 역시 종이와 서적을 함께 취급하던 곳으로 추정된다.

서화를 전문적으로 취급하는 본격적인 화랑은 1906년

12월 김유탁이 지금의 소격동에 설립한 수암서화관(守巖書畫館)이 시초라 할 수 있다. 그리고 1908년 10월 지금의 소공동에 개업한 한성서화관(漢城書畫館)은 고종 황제의 어진을 그린 조석진을 전속 화가로 소개했다. 요즘 화랑들이 운영하는 전속 화가 제도의 선례라고 할 수 있겠다. 나아가 1909년 6월에 통의동 지역에 설립된 한묵사(翰墨社)는 '신식 도화', 즉 근대적인 사실적 그림도 판매한다는 광고를 게재하였다.

이렇게 대한제국 시기를 지나면서 근대적인 화랑의 특징들이 구체화되는 현상을 보이지만, 이들 화랑이 언제까지 운영되었고 성과가 어떠했는지 확인할 수 없는 것을 보면 대부분 단기간 운영에 그친 것으로 추정된다.

일제 강점기에는 교육과 사진 부분에서 언급했던 해강 김규진이 소공로 근처에서 운영했던 천연당 사진관 내에 1913년부터 고금서화관(古今書畫觀)이라는 서화 판매점을 운영했다. 1915년부터 운영한 교육기관인 서화연구회까지 포함하면 그가 운영하는 공간에서 서화 교육과 판매, 사진까지 포함한 근대 미술의 다양한 활동이 시도되었음을 알 수 있다. 그러나 다른 화랑과 마찬가지로 고금서화관도

세 종 로 , 남 촌

1920년 무렵까지 명맥만 유지한 것을 보면 미술시장이 무르익은 시기는 아니라 하겠다.

1920년대 말에 이르러서는 보다 본격적인 상업 화랑이 등장했는데, 오봉빈이 1929년에 개설하여 1941년까지 운영했던 조선미술관(朝鮮美術館)이 대표적이다. 그는 고서화와 더불어 생존 작가의 작품을 특별전과 기획전 등으로 전시하며 운영했는데, 이렇게 전시를 기획하고 판매까지 연계하는 방식은 현대적인 화랑의 모습에 가장 가까운 형태라고 할 수 있다. 이러한 이유로 오봉빈은 우리나라 최초의 전시기획자로도 평가된다.

신세계백화점 본점 본관

어느새 소공로를 따라 한국은행 앞 교차로에 도착했다. 한국은행 본점 앞의 넓은 교차로는 일제 강점기에는 선은전(鮮銀前) 광장, 즉 조선은행 앞 광장이라고 불렸던 곳이다. 당시에는 경성에서 근대화된 분위기를 가장 많이 경험할 수 있는 장소기도 했는데, 지금도 여러 근대 건축물들이 남아 있어서 그때의 분위기를 상상해 볼 수 있는 곳이다.

현재 사적 제280호로 지정된 한국은행 화폐박물관 건물은 1912년에 건축된 조선은행 본점이었다. 도로 맞은편에 있는 옛 제일은행 본점 건물은 1935년에 완공된 조선저축은행 본점이었으며 서울특별시 유형문화재 제71호로 지정되어 있다. 우리가 방문하고자 하는 신세계백화점 본점 본관 건물은 1930년에 미쓰코시 백화점 경성점으로 지어진 근대 건축물인데, 1926년까지는 경성부청 건물이 자리하던 곳이다.

소비문화의 상징, 백화점

경성의 도시화가 본격화되고 경제적으로도 호황을 누리던 1920년대 후반부터는 일본 자본에 의해 남촌 인근, 즉 현재의 명동과 충무로 및 남대문 일대에 다수의 백화점이

생겼다.

　지금 우리가 도착한 미쓰코시 백화점 외에도 조지야, 미나카이, 히라다 등 일본인들이 운영한 백화점이 남촌에 위치하였고, 이와 대조되는 조선인이 운영한 동아백화점과 화신백화점은 북촌에 해당하는 종로2가에 1931년 설립되었다. 화신백화점은 1932년에 동아백화점을 인수하여 대형화했고, 1935년 화재 이후에는 현대식 건물로 새로 건축하여 1937년에 완공했다.

　이렇게 본격화된 백화점은 사람들을 끌어들이는 매력적인 공간이었다. 특히 미쓰코시 백화점에서 대형 판유리로 선보인 화려한 쇼윈도는 상품을 기능이 아니라 미적 소비 대상으로 탈바꿈시키고, 대중의 환상을 부추기고 구매 욕구를 자극하는 장치가 되었다. 당시 기사에도 백화점에 쏠린 사람들의 관심을 확인할 수 있다.

　"이 도회인 더군다나 젊은이들의 감정을 이상하게 흥분시키는 것은 백화점일 것이다. 이 밤의 백화점은 참으로 도회인의 향락장이오 오락장이다. 유행을 생명으로 하는 백화점은 잡화, 일용품 중 젊은이의 장식품인 의복, 구두, 화

세 종 로 ,　남 촌

장품 등을 찬란하게 장식하여 놓고 그 앞에는 곱고 얌전하고도 현대적 감각을 가지고 있으며 유혹적인 미인이 은근한 아양을 부려 써비스를 하고 있다."

- 동아일보 1932년 11월 22일자 기사 중에서

고객층을 살펴보면 조선인이 운영한 화신백화점은 일본인이 극히 드물고 대부분이 조선인이었던 반면에, 일본 자본 백화점은 이용객의 상당수가 조선인들이었는데 이들은 조선인 중에서도 도시의 상류층에 속하는 이들이었다. 1928년 통계를 보면 당시 경성에 거주하는 조선인의 40% 이상이 하루에 한 끼만 먹는 극빈자층이었다고 하니, 백화점을 드나드는 조선인 고객들은 일제 강점 하에서도 풍요로운 일상을 즐기는 차별화된 계층이었다고 할 수 있다.

특히 이러한 소비 중심의 라이프 스타일을 선도하는 새로운 계층이 형성되었는데 바로 '모던 보이', '모던 걸'이라고 불린 이들이다. 이들은 이전의 신사나 신여성과는 다른 특성을 가진다. 개화기의 신여성과 신사가 단발 여부로 판별되고 계몽주의적 의미가 강했던 반면에, 1930년대의 모던 보이와 모던 걸은 서구식 최신 유행의 소비로서 특징지어진다. 이들은 감각적인 의상과 헤어스타일로 거리를 활

보하였고, 백화점에서 쇼핑하고 극장에서 영화를 감상하며, 레코드점에서 음반을 구입하여 즐기는 이들이었다. 피식민지 상황에서도 일상은 이렇게 소비사회로 변화하고 있었다.

1920년대를 지나면서 조선미술전람회를 비롯한 다양한 미술 전시가 활성화되고, 그런 전시를 통해서도 작품의 매매가 이루어졌다. 그리고 마침내 자본주의를 대표하는 소비 공간인 백화점에도 화랑이 개설되었다. 미술작품의 상품성이 더 강화된 것이라 하겠다.

1937년에 신축된 화신백화점에는 조선 최초로 설치된 에스컬레이터를 타 보려고 1시간에 4천 명이 넘는 인파가 몰리기도 했다.

세 종 로 , 남 촌

미쓰코시 백화점 경성점에는 5층(옥상층)에 화랑이 있었고, 조지야에는 4층에, 그리고 화재 후에 신축한 화신백화점은 7층 옥상에 화랑이 운영되었다.

미쓰코시를 비롯한 이들 백화점이 상품을 위한 매장뿐 아니라 미술작품의 진열과 판매를 위한 화랑을 운영한 것은 고객을 유치하기 위한 전략의 일환이었다.

이러한 고객 유치 전략은 오늘날에도 지속되고 있다. 사실은 지속이라기보다 강화라고 하는 것이 더 어울릴 정도로 백화점과 미술의 협업은 증대되고 있다. 최근에 신규로 개장하는 백화점은 낭비라고 여길 만큼 많은 공간을 미술을 비롯한 문화예술에 할애하고 있다. 산업화 시기에는 상품 자체가 대중이 욕구하는 것이었고 상품 진열 면적이 곧 매출액과 연결되었던 반면, 지금과 같은 물질적인 풍요 가운데서 소비자를 이끄는 것은 상품의 차별화보다 공간의 차별화, 경험의 차별화이기 때문이다.

근대 작가들의 입장에서도 백화점의 화랑은 매력적인 공간이었다. 미술 교육과 다양한 전람회 및 대중매체를 통해 미술의 대중화가 이루어진 결과 작품 거래가 증가하고 구매층도 확대되고 있었기에, 경제력과 문화적 소비 욕구를

가진 계층이 주요 고객인 백화점 화랑은 전시와 판매를 위한 최적의 장소였다고 할 수 있다.

이렇게 상업성이 강한 화랑에 전시된 작품들은 조선미술전람회와 같은 공적인 전람회 출품작들과는 차이가 있었는데, 가장 대표적인 것이 작품의 크기였다. 백화점 화랑에서의 전시는 작품 홍보와 판매가 주요한 목적이었기 때문에 판매가 용이한 소품이 주를 이루었다.

김환기가 1939년 12월 22일자 동아일보 기고문에서 판매 중심의 창작 풍조에 대하여 밝힌 바가 있다. 그는 미술계를 돌아보면서 "화가가 개인전을 갖는다는 것은 순전히 작품 발표를 의미하겠는데, 근자에 와서 개인전이란 그 전부가 극히 향기롭지 못한 의도에서 성행된 듯싶다. 폐업하기는 좀 미련이 있을지 모르나 차라리 상인(商人)이 되어버리는 것이 의미가 있지 않을까."라고 지적했다.

미쓰코시 백화점 화랑에는 1931년에 김은호와 허련의 2인 전시가 열린 것을 비롯하여 조선인과 일본인 작가가 함께 참여하는 전시 및 일본 작가의 전시 등이 진행된 반면, 북촌에 위치한 화신백화점 화랑에서는 주로 조선인 작가들의 그룹 전시나 개인전이 열렸다는 점에서 차이가 있다. 그

세 종 로 , 남 촌

러나 이들 모두의 공통점 중의 하나는 1940년 이후에는 총후보국(銃後報國)이라는 시국정책에 호응하는 전시가 증가한 것이다.

현재 신세계 백화점 본점 본관 건물에는 화랑 공간이 없지만, 아트 월(art wall) 형식으로 매장 벽면을 이용하여 미술작품을 전시하고 있으며, 옥상의 트리니티 가든에는 유명 조각 작품들을 전시해 놓음으로써 백화점과 미술의 협업 전통을 이어가고 있다.

신세계백화점 본점 본관은 내가 강북에 살 때는 수시로 드나들던 곳이고, 여러 가지 추억이 스며 있는 백화점이다. 직장생활을 하면서 첫 양복을 샀던 곳으로 기억되며, 이곳 식당에서의 추억들도 새록새록 떠오른다. 입점한 매장들과 디스플레이 양식은 많이 달라졌지만, 연유빛 대리석으로 된 중앙의 계단과 난간들은 지난 시간의 향수를 자극한다. 손가락으로 그 표면을 만질 때의 매끈함과 시원함은 지금 생각해도 즐거운 촉각 경험이었다. 그런데 그것이 벌써 25년 전 일이다. 이 글을 쓰기 위해서 사반세기 만에 이곳을 다시 방문한 것이다.

 신세계백화점 본점과 앞쪽의 소공동에는 나의 삶의 흔적 뿐 아니라 해방 후의 근대 작가들의 삶의 흔적도 여기저기 남아 있다. 특히 가난했던 서민의 화가 박수근과 관련된 이야기가 많이 떠오른다. 신세계백화점 본점 본관 건물은 한국전쟁 시기에 미군 PX로 사용되기도 했는데, 박수근이 이 미군 PX에서 초상화를 그리며 생계를 이어갔다. 이곳에서 박수근과 박완서가 같이 일했고, 이후에 박완서는 박수근을 모델로 한 소설《나목》으로 등단했다.

 현재 롯데백화점 영플라자 명동점이 운영되고 있는 건물은 일제 강점기 때는 조지야백화점이었고, 해방 후에는 미도파백화점이 운영된 곳이다. 이중섭은 1955년 1월에 미도파백화점 4층 화랑에서 가족 재회의 꿈을 가지고 개인전을 개최했었다.

 지금 롯데호텔 자리에는 1938년에 지어진 반도호텔이 있었다. 1956년에 주한 외교관 부인들을 주축으로 서울 아트 소사이어티(Seoul Art Society)가 조직되고 이들의 요청에 따라 반도호텔 1층에 갤러리 공간이 확보되었는데, 그것이 바로 반도화랑이다. 반도화랑은 한동안 이대원 작가

가 운영하기도 했고, 박수근의 작품이 국내에서 인정받기 이전에 외국인들에게 먼저 주목받고 판매되던 곳이기도 하다. 또한 국내 갤러리 1세대에 해당하는 인물들이 이곳을 통해 배출되기도 했다.

반도호텔 1층에는 빈도화랑이 있어 외국인들에게 우리 작가들의 작품이 소개되는 창구가 되기도 했다.

또 지금의 롯데백화점 뒤쪽 주차장 자리에 있던 조선총독부 도서관 건물은 해방 후에 국립(중앙)도서관으로 운영되었는데, 이곳에 중앙공보관 화랑이 있었다고 한다. 중앙공보관 화랑은 60년대까지 가장 활발하게 미술전시가 진행된 곳으로서, 생전에 한번도 제대로 된 개인전을 가져 보지 못했던 박수근의 유작전이 열린 곳이기도 하다.

서울 프린스 호텔 ‥ 경성미술구락부 터

미술시장은 작가의 작품이 처음 거래되는 1차 시장과, 한번 이상 거래된 작품이 다시 거래되는 2차 시장으로 구분한다.

지금까지의 여정을 거치면서 살펴본 미술관과 화랑, 신문사 강당, 카페, 백화점 화랑 등은 주로 1차 시장의 역할을 담당한다. 그리고 재판매를 위주로 하는 2차 시장의 대표적인 유형은 경매다. 일제 강점기에는 경매도 본격적으로 이루어지기 시작했는데, 대표적인 장소가 1922년에 설립된 경성미술구락부(京城美術俱樂部)다. 경성미술구락부는 신세계백화점 본점을 나와서 명동역 2번 출구 앞으로 가면 만나게 되는 현재의 서울 프린스 호텔 위치, 즉 남산동 2가 1번지에 자리하고 있었다.

우리도 그쪽으로 걸어가자. 거리는 6백 미터 남짓이다. 오랜만에 명동 골목을 걸어가니 다시 학생 때가 떠오른다. 그러고 보니 내가 미술에 관심을 가진 시기가 첫째 아이의 미술 프로그램 때가 아니었나 보다. 이미 청소년 시절에 명동의 중국대사관 근처 골목을 누비면서 일본 화보집을 사기도 했으니까….

우리나라에서 이루어진 최초의 미술품 경매는 일본인에 의해 고려시대 도자기가 경매된 1906년경까지 거슬러 올라간다. 그러나 초기의 경매가 대부분 여관이나 요정 같은 공간에서 일회적으로 이루어졌다면, 경성미술구락부는 고정된 장소에서 지속적으로 이뤄졌다. 경매 도록과 미술품 감정서도 발행하였으며, 낙찰한 작품에 문제가 있는 경우에는 환불도 가능했다는 점에서 보다 근대적이고 체계화된

기존의 경성미술구락부 사옥이 노후화되고 공간이 협소한 문제를 해결하기 위해 1941년 개축하였다. 2층 벽돌 건물로, 경매장은 1층에 있었다고 한다.

세종로, 남촌

경매의 시작이라 할 수 있다.

　다만 경성미술구락부 경매에는 주주들만 참여할 수 있었기 때문에 일반인들은 주주인 골동상들을 통해서만 참여할 수 있었다. 그 점에서 오늘날의 경매와는 차이가 있다. 최초 창립에 참여한 85명의 주주는 조선미술관을 운영하던 오봉빈을 제외하고는 전원이 일본인이었다. 경성미술구락부의 주주 구성뿐 아니라, 남산 자락에 위치한 것도 경성미술구락부 설립의 주된 목적이 일본인들의 우리 고미술품 수장과 유통을 돕기 위한 것이었음을 유추할 수 있다.

　기록에 따르면 경성미술구락부가 설립된 1922년부터 1942년까지 이곳에서 진행된 경매는 총 260회인데, 연간 4회만 진행한 해가 있는가 하면, 많은 경우 연간 24회까지 개최되기도 했다. 주요 경매 품목도 시기에 따라 차이를 보이는데, 초창기 주요 품목은 고려청자였고, 조선시대 미술품이 관심의 대상이 된 것은 1925년 이후부터다.

　경매 참여인들의 구성도 시기별로 차이를 보인다. 1920년대에는 주로 일본인들이 구매자였던 반면 1930년대부터는 조선인 수집가들이 증가하였다. 아울러 기존에 고미술품을 수집한 일본인들이 귀국하면서 경매에 작품을 내어놓

는 경우들도 발생한다.

이러한 양상을 볼 때, 경성미술구락부는 우리의 전통 문화재가 일본으로 유출되는 통로로 활용된 부정적인 측면이 크지만, 간송 전형필을 비롯한 의식 있는 수집가들이 경성미술구락부를 통해서도 다수의 우리 문화재를 확보하고 보존할 수 있었다는 점에서 위안이 되기도 한다.

일제 강점기 미술시장

일제 강점기를 거치면서 전람회가 정착되고 화랑과 경매라는 전문적인 미술품 유통공간이 형성되었지만, 작가들이 작품 판매를 통해 생계를 도모하기는 불가능한 것이 일반적인 상황이었다. 이것이 다수의 작가들이 교사를 하거나 신문·잡지에 삽화 등을 그린 현실적인 이유기도 했다.

이런 현상은 단지 근대기에 국한된 것만은 아닐 것이다. 오늘날도 대다수의 작가들이 작품 활동만으로는 생계를 감당하지 못하는 것이 현실이다. 경매에서 수억 원에 판매되는 작품들은 미술시장에서 최상위에 속한 단지 몇몇 작가들에게 국한된 이야기일 뿐이다.

세 종 로 , 남 촌

더구나 당시 미술시장에서 많이 거래된 것은 당대(當代)의 작품보다는 고미술품이었다. 이는 일본인들이 조선의 골동과 고미술 수집에 열을 올리면서 시작되었는데 점차 조선인들도 고미술품 수집에 참여하였다. 반면 당대 작품의 유통은 매우 제한적이었다. 세부적으로 보면 당대 작품에서도 전통회화와 서양회화 사이에 판매량의 차이가 많았다.

전통회화는 휘호회(揮毫會)처럼 즉석에서 작품 제작과 판매가 가능한 특성이 있었고, 전통회화를 선호하는 후원자들도 어느 정도 존재했다. 경성미술구락부를 비롯한 경매에서는 주로 도자기를 비롯한 골동과 고서화가 거래되고 당대 유명작가의 전통서화 작품도 거래되었지만, 서양회화는 그렇지 않았다. 전람회나 화랑을 통한 판매도 전통회화가 더 많았는데, 이는 기본적으로 서양화에 대한 대중의 낮은 인식과 상대적으로 전통회화를 선호하는 취향에 기인한다.

또한 한옥 주택에 서양회화가 잘 어울리지 않는 점도 원인이라 하겠다. 이러한 전통회화 선호 분위기는 해방 후 1970년대까지 지속되었다. 이후에 도리어 전통회화에 대한 관심과 거래가 축소된 것도 아파트 위주로 주거 형태가 변화된 점을 무시할 수 없을 것이다.

근대기의 화랑과 경매의 흔적들을 돌아보니 미술시장에 대해 좀 더 생각해 보게 된다.

오늘날의 미술품은 예술적 가치를 지닌 작품이면서 동시에 자본주의 시장에서 상품으로서의 가치를 가지는데, 이 두 가지가 항상 일치하는 것은 아니다. 즉 항상 좋은 작품이 비싼 것은 아니며, 따라서 비싸다고 좋은 작품은 아니라는 말이다.

시장에서의 가격은 내재된 가치에 의해 결정되는 것이 아니라 수요와 공급의 논리에 의해 결정된다. 그 수요는 다양한 방법에 의해 인위적으로 부풀려질 수 있으며, 그렇게 부풀려진 수요는 본질적 가치와 관계없이 작품의 가격을 상승시키기도 한다.

이러한 현상들을 보면 '미술시장'과 별도로 '시장미술'이라는 단어를 떠올리게 된다. 미술시장은 예술성을 근간으로 한 미술작품이 시장에서 상품으로 거래되는 것을 지칭하는 반면, 시장미술은 예술성은 부차적이며 시장에서의 거래를 위해 상품성이 극대화된 미술을 의미한다. 시장미술은 작가의 삶과 정서와 사상이 자연스럽게 우러난 표현물이 아니라, 시장에서 잘 팔리기 위해 기획되고 제작된 상

품이다.

주객이 전도된 것일까? 아니면 이것이 자연스러운 역사의 흐름일까? 숭배의 대상에서 전시와 감상의 대상으로, 그리고 이제는 투자수익을 위한 상품으로 변화하는 것이 자본주의의 승리로 귀결되는 역사 종말의 당연한 결말일까?

이런저런 이야기를 하며 서울 프린스 호텔까지 걸어왔는데, 정작 경성미술구락부 관련된 흔적은 남아 있는 것이 아무것도 없다! 그러나 헛걸음을 한 것은 아니다.

이제 우리는 성북동으로 이동한다. 성북동까지 걸어가는 것도 가능하겠지만, 나는 여기 명동역에서 4호선을 타고 한성대입구역까지 가려고 한다.

#저항 #수집가 #한국의 미 #안목 #미술비평

성북동

성북동은 도성 바깥의 아름다운 자연과 더불어 저항의 기상이 서려 있는 곳이다. 만해 한용운이 조선총독부를 등진 심우장을 지은 것을 비롯하여 일제의 식민 지배에 저항하여 우리 고유의 미를 보존하고 계승하고자 힘쓴 미술인들의 터무늬가 이곳에 있다.

한양 도성 동쪽 너머에 미술인들이 모인 것은 북촌이나 서촌과 달리 1930년대에 들어서면서부터이고 한국전쟁 이후에 추가적으로 여러 작가들이 거주하였다.

김용준의 노시산방이자 김환기와 김향안의 수향산방이던 집이 성북동에 있었고, 이쾌대가 해방 후에 개설한 성북회화연구소도 현재의 한성대입구역 근처에 있었다. 사경산수에서 이상범과 쌍벽을 이루는 변관식은 한국전쟁이 끝난 후에 동선동에 돈암산방이라는 화실을 마련하여 타계할 때까지 살았다. 그러나 노시산방 터에는 오래된 감나무와 맞은편 도로변에 설치된 〈김용준 집터〉 표지석만 남아 있으며, 이쾌대의 회화연구소가 있던 곳은 모텔이 운영 중이고, 돈암산방 자리에는 빌딩이 들어서 그 흔적을 더 이상 찾을 수 없다.

반면 근대기 대표적인 수집가였던 전형필의 숨결이 스며 있는 보화각은 간송미술관으로 남아 있고, 간송과 함께 우리 전통의 미를 보존하고 알리는 데 힘쓴 혜곡 최순우의 집도 근처에서 우리를 반갑게 맞이한다. 또한 비록 지금은 운영되지 않지만, 한국전쟁 후에 상경한 김기창과 박래현이 살았고 또 김기창이 아내를 위해 건립한 전시공간은 "운

우미술관"이라는 이름을 가진 건물로 남아 있어 그들을 추억하게 한다. 그리고 노시산방은 그 형체를 찾아볼 수 없지만, 김용준과 함께 심미주의적 미술비평에 동참했던 소설가 이태준의 수연산방이 근처에 남아 있다.

성북동에서의 우리의 여정은 최순우 옛집을 거쳐 간송미술관을 방문한 다음에 수연산방에서 마무리하고자 한다.

최

순

우

옛

집

4호선 한성대입구역 5번 출구로 나와서 큰길을 따라 8백 미터 정도 걸어가면 10시 방향의 골목 안에 최순우 옛집이 보인다. 이 집은 1930년대에 지어진 한옥으로 국가등록문화재 제268호로 등록되어 있다. 2000년대 초에 주변의 개발과 더불어 없어질 상황이었으나 시민들의 후원과 성금에 힘입어 현재는 (재)내셔널트러스트의 시민문화유산 1호로 운영되고 있다. 이곳에서는 최순우의 삶을 보여주는 전시와 더불어 다양한 문화예술프로그램이 운영되고 있다.

제4대 국립중앙박물관장을 지낸 혜곡 최순우(崔淳雨, 1916~1984)가 이 집에서 산 것은 1976년부터이므로 채 10년이 되지 않는 짧은 기간이다. 처음 매입하던 당시에 상당히 손상된 상태였는데, 그가 문인적 아취가 가득한 한옥 공간으로 가꾸었다. 사랑방은 조선시대 선비의 방처럼 목가구와 백자로 정갈하게 꾸몄고, 안채와 바깥채가 마주보는 중앙의 마당은 각종 나무를 심어 자연의 정취를 경험할 수 있다. 또 안채 뒤쪽의 뜰에는 다양한 나무와 더불어 돌로 된 탁자와 의자를 비롯한 석물들이 아늑한 공간을 연출하고 있다. 지인들과 술잔을 기울이며 우리 미술의 아름다움을 논하고 자연을 즐기는 장소였을 것이다.

최순우 옛집 뒷마당

　사랑방의 앞마당을 향한 문 위에는 "두문즉시심산"(杜門
卽是深山), 즉 "문을 닫으면 곧 깊은 산속"이라는 뜻의 현판
이 걸려 있으며, 뒷마당을 향한 문 위에는 "낮잠 자는 곳"이
라는 의미의 "오수당"(午睡堂) 현판이 걸려 있다. 바로 이
방에서《무량수전 배흘림기둥에 기대서서》를 비롯한 우리
미술에 대한 그의 명문들 다수가 씌었다.

　무량수전 배흘림기둥에 기대서서

　미술인으로서의 최순우의 삶은 1935년 그의 고향인 개
성에서 시작되었다. 그의 평생의 삶은 일제 식민 지배에 의

해 무시되고 왜곡된 우리 미술의 가치와 아름다움을 재발견하고 알리는 것에 집중되었다고 할 수 있다.

최순우는 문학가를 꿈꾸던 청년이었다. 그러나 넉넉하지 않은 가정형편으로 고등보통학교 졸업 이후 학업을 이어가기 어려운 상황이었다. 그런 중에 우연히 방문한 개성부립박물관에서 우리나라 최초의 미술사학자로 일컬어지는 우현(又玄) 고유섭(高裕燮, 1905~1944)을 만난 것이 계기가 되어 박물관인의 길로 들어섰다. 고졸이라는 학력 때문에 거의 20년이나 과장의 직급에 머무르기도 했지만, 스승의 가르침과 풍부한 현장 경험, 그리고 지속적인 학습에 힘입어 우리 미술에 대한 그의 안목은 타의 추종을 불허하는 수준에 이르렀다.

그가 우리 미술에서 다룬 분야는 도자기와 서화, 불교 미술, 공예까지 폭넓다. 이것들을 발굴하고 연구했을 뿐 아니라 국내외의 전시 및 활발한 저술과 강의를 통하여 우리 미술의 고유한 아름다움과 가치를 알렸다. 일제 강점기 하에서의 식민미술사관과 해방 후에 서구 미술을 우월하게 여기는 풍조로 인해 우리 고유의 미술이 무시되었는데, 오늘

날처럼 그 아름다움과 가치를 인정받게 된 데는 최순우의 역할을 빼놓을 수 없다.

오스카 와일드가 "휘슬러가 안개를 그리기 전까지는 런던에 안개가 없었다."고 한 것처럼, 최순우가 표현하기 전까지 우리에게 무량수전의 배흘림기둥은 존재하지 않았다고 할 수 있지 않을까? 수많은 우리 미술작품들이 물리적으로는 이미 있었으나 미적 실체로서 우리에게 경험된 것은 최순우의 아름다운 순우리말 형용사에 힘입은 바가 엄청나다. 너무나도 유명한 부석사 무량수전에 대한 그의 글 앞부분을 옮겨 적어 본다.

"소백산 기슭 부석사의 한낮, 스님도 마을 사람도 인기척이 끊어진 마당에는 오색 낙엽이 그림처럼 깔려 초겨울 안개비에 촉촉이 젖고 있다. 무량수전·안양문·조사당·응향각들이 마치 그리움에 지친 듯 해쓱한 얼굴로 나를 반기고, 호젓하고도 스산스러운 희한한 아름다움은 말로 표현하기가 어렵다. 나는 무량수전 배흘림기둥에 기대서서 사무치는 고마움으로 이 아름다움의 뜻을 몇 번이고 자문자답했다."

성 북 동

우리 미에 대한 최순우의 소개는 논리적이고 개념적인 것이 아니라 직관적인 경험에 기반한 것이며, 읽는 사람들이 직접 보고 만지는 것처럼 경험케 하는 숨결이 살아있는 어휘들이다. 어떤 면에서는 그가 대학 교육을 받지 않았기에 이론보다 실제 경험에 기반한 진솔하면서도 정감 넘치는 어휘로 우리 미술을 이야기할 수 있지 않았을까 싶기도 하다. 또한 문학가가 되고 싶었던 그의 감수성 또한 우리 미술의 아름다움을 말과 글로써 잘 전달할 수 있었던 이유라고 할 수 있겠다.

　특별히 우리 미술에 대한 그의 이해는 매우 소박하고 민중적이어서 문인 중심의 시서화에 치우치지 않고 일상 삶의 기물에서도 아름다움을 발견하고 누리는 경지로 우리를 이끌어간다. 그가 소개하는 우리 미술의 미는 만 권의 책을 읽고 만 리의 여행을 다녀야만 도달할 수 있다는 고고한 수준의 정신성을 요구하지 않으며, 건강한 생활의 미를 보여준다.

 그러면 최순우가 생각하는 우리 고유의 미적 특성은 무엇이었을까? 그는 우리의 자연환경이 우리 삶과 예술에 영향을 미쳤다고 보았고 그것이 한국 미술의 고유성이라고 생각했다. 역시 그의 글을 통해서 직접 이야기를 들어 보자.

 "그리 험하지도 연약하지도 않은 산과 산들이 그다지 메마르지도 기름지지도 못한 들을 가슴에 안고, 그리 슬플 것도 복될 것도 없는 덤덤한 살림살이를 이어가는 하늘이 맑은 고장. 우리 한국 사람들은 이 강산에서 먼 조상 때부터 내내 조국의 흙이 되어가면서 순박하게 살아왔다.
 한국의 미술, 이것은 이러한 한국 강산의 마음씨에서 그리고 이 강산의 몸짓 속에서 몸을 벗어날 수 없다. 쌓이고 쌓인 조상들의 긴 옛이야기와도 같은 것, 그리고 우리의 한숨과 웃음이 뒤섞인 한반도의 표정 같은 것, 마치 묵은 솔밭에서 송이버섯들이 예사로 돋아나듯이 이 땅 위에 예사로 돋아난 조촐한 버섯들. 한국의 미술은 이처럼 한국의 마음씨와 몸짓을 너무나 잘 닮았다.
 한국의 미술은 언제나 담담하다. 그리고 욕심이 없어서

성 북 동

좋다. 없으면 없는 대로의 재료, 있으면 있는 대로의 솜씨가 꾸밈없이 드러난 것, 다채롭지도 수다스럽지도 않은, 그다지 슬플 것도 즐거울 것도 없는 덤덤한 매무새가 한국 미술의 마음씨다."

최순우 옛집에는 소박하고 겸손하며 단아한 우리의 마음씨가 곳곳에 스며 있다.

조선의 미, 즉 우리 고유의 미에 대한 구체적인 논의가 시작된 것은 일제 강점기인 1920년대부터다.

일제 강점기에 우리의 미를 논한 이들은 크게 서구인, 일본인, 조선인이라는 세 부류로 나눌 수 있는데, 서구인으로는 독일인 안드레 에카르트, 일본인은 야나기 무네요시, 조선인은 고유섭을 대표로 하여 그들이 논한 우리의 미에 대하여 나누고자 한다.

20세에 가톨릭 선교사로 한국에 온 안드레 에카르트(Andre Eckardt, 1884~1971)는 19년을 체류하는 동안 한국 미술에 많은 관심을 기울였다. 그는 귀국한 지 1년 후인 1929년에 《조선미술사》를 출간했는데, 이는 한국 미술

에 대한 미학적 관점이 반영된 최초의 책이기도 하다.

그는 미술의 본질이 삶을 바탕으로 한 것에 존재한다고 생각했기에 우리의 미를 탐구하기 위한 관찰 대상도 회화를 비롯한 순수미술보다는 일반 주거지를 중심으로 한 건축에서부터 공예까지 일상 삶과 밀접한 관계가 있는 것들에 집중하였다.

이러한 탐구를 바탕으로 그가 정의한 우리 고유의 미는 단순성과 소박성으로 요약된다. 단순성은 좌우대칭과 균형감, 평온함 등에서 경험되는 고전적 단순성을 의미하며, 소박성은 과도한 장식을 피하고 복잡하고 어수선하며 야한 것을 피하는 우리 미술의 특성을 의미하는 것이다.

그는 또한 중국과 조선과 일본 미술을 비교하기도 했는데, "조선의 경우, 중국 여성의 전족이나 일본의 분재와 같은 불구(不具)의 미를 이상으로 삼지 않고 항상 아름다움에 대한 자연스러운 감각을 지녀 고전적으로 표현한다."라고 평하기도 했고, "때때로 과장되거나 왜곡된 것이 많은 중국의 예술형식이나, 감정에 차 있거나 형식이 꽉 짜인 일본의 미술과는 달리, 조선이 동아시아에서 가장 아름다운, 더 적극적으로 말한다면 가장 고전적이라고 할 좋은 작품을 만들어냈다고 해도 좋을 것이다."라고 상찬하였다.

성 북 동

야나기 무네요시(Yanagi Muneyoshi, 柳宗悅, 1889
~1961)는 우리가 양가 감정으로 대하는 일본의 미학자다.
그가 조선의 미라고 이야기한 "비애의 미"에 대한 반감과
더불어 역시 그가 말한 "백색의 미", "무기교의 기교" 등이
여전히 우리 고유의 미적 특성으로 수용되고 있다.

그는 앞서 식민미술사관을 이야기할 때 언급했던 세키노
타다시와는 분명 구별되는 인물이다. 세키노 타다시는 관
변학자로서 일제의 식민 지배를 위해 조선의 미술을 조사
하고 연구한 인물이지만, 야나기 무네요시는 우연한 기회
에 구입한 조선시대 청화백자에 매료된 것을 계기로 조선
의 미술에 관심을 가졌고 이후에 수십 회에 걸쳐 조선을 답
사하고 작품들을 수집하였다. 또한 그는 3·1운동을 탄압
하는 총독부를 비판하고 총독부의 광화문 철거에 반대하는
운동을 벌이기도 했다.

이러한 그의 행적을 볼 때 그가 말한 "비애의 미"는 일제
의 식민사관에 동조하기 위한 것이 아니라, 실제로 그가 그
렇게 경험한 것이라고 할 수 있다. 그가 조선의 미술에서
본 양식적 특성은 선(線)적인 것과 백색이었는데 그것들이
"비애의 미"로 연결된 것은 아마 피식민지 상태에 처한 약
소국 조선에 대한 연민의 감정이 작용한 탓이 아닐까 싶다.

야나기 무네요시의 조선의 미를 이야기하면 주로 "비애의 미"가 언급되지만, 사실 그가 "비애의 미"를 이야기한 것은 초기의 관점일 뿐이며 그는 "건강의 미", "소박미", "무기교의 기교", "파형미" 등과 같이 우리 고유의 미적 특성을 다양하게 이야기했다.

또한 우리 미술에 대한 그의 관심 중에 도자기와 목가구 등을 비롯한 공예도 특기할 만하다. 미술에 대한 그의 시선은 초기의 엘리트적이고 인간·이성에 기반한 서구적 순수예술 중심에서 벗어나서 민중과 자연을 중심으로 한 공예의 세계로 이동하였는데, 그 계기가 된 것이 조선의 공예품이다. 우리가 사용하는 "민예"(民藝)라는 용어 또한 그에 의해 제시된 것이며, 민중이 만들고 사용한 일상용품에서 미적 가치를 발견한 것은 그에게 빚지고 있는 것임을 부인하기 어렵다.

추가하자면 식민사관에 기초하여 조선의 미를 논한 세키노 타다시도 총론에서는 조선의 미술에 대하여 중국의 모방 및 쇠퇴론을 이야기했지만, 개별 작품들을 평한 것에서는 고유의 독창성과 아름다움을 높이 산 내용을 발견할 수

성 북 동

있다. 그 역시 관변학자로서 시대상황에서 자유로울 수 없었던 것은 아니었을까? 정치적으로 요구된 식민사관과 실제로 작품을 접하면서 경험하는 미적 특성 사이의 간극이 그의 내면에서 갈등을 일으키지 않았을까 상상해 본다.

최순우의 스승이기도 한 고유섭은 서구미학을 우리 미술에 접목한 선구자라고 할 수 있다. 그는 우리의 미술작품들을 통하여 어떤 양식적 특징들이 나타나며, 그러한 특징들이 나타나게 된 미적 이념이 무엇인지 탐구하였다.

그가 발견한 우리 미술의 양식적 특징은 무기교의 기교, 무계획의 계획, 민예적 또는 비정제(非整齊), 무관심성 등으로 표현되는데 이는 서구미술이 추구했던 개성적 · 천재적 · 기교적 태도가 우리 미술에서는 중요시되지 않은 것이 표면적인 원인이라고 할 수 있다. 그 결과 우리의 미술작품에서는 정교하고 치밀한 측면이 부족한 대신에 질박하고 순진한 맛이 두드러진다는 것이다. 그는 이러한 특성을 "구수한 큰 맛"이라고 표현했다.

그리고 이러한 양식적 특성의 표면적 원인을 넘어서 고유섭이 본 가장 근본적인 원인은 자연 동화적인 우리 민족

의 성향이었다. 우리에게 자연은 미적 창작을 위한 단순한 소재나 재료가 아니라, 미술이 지향하는 목적 또는 원리였다고 할 수 있다. 그 결과 자연을 도구적으로 다루는 것이 아니라 무관심적 태도로 대하게 되고, 이로 인해 앞에서 기술한 미술작품의 형식적 특징들이 나타났다는 것이 그의 관점이었다.

특히 그가 제시한 우리 미의 특성 중에 "적요(寂寥)한 유모어", "어른 같은 아해"처럼 표면상 모순되어 보이는 것들이 있는데, 이는 우리의 미적 경험이 특정 형식에 고정되어 있지 않고 변증법적 변화 가운데 종합되는 것이라는 그의 관점이 반영된 것이며, 나아가 한(恨)을 신명으로 승화시키는 것과 같은 우리 민족의 삶의 태도를 담은 주장이라고도 하겠다.

한국미 탐구의 한계

조선 총독부가 식민 지배의 헤게모니 장악을 목적으로 조선의 미를 연구한 반면, 민족주의적 의식을 가진 조선인들에게는 조선의 미를 파악하는 것이 식민 지배에 대한 저

성 북 동

항적 성격을 가지고 있었다. 국권을 상실하고 우리의 글과 말도 빼앗긴 상황에서, 미적 정체성은 민족의 정체성을 공고히 하고 차별화하는 방법이기도 했던 것이다. 그런 관점에서 보면 조선의 미를 탐구한 이러한 시도들은 객관성을 확보하기 어려운 조건들을 가지고 있었다 하겠다. 그것이 식민 지배를 위한 왜곡과 비하든, 저항을 위한 미화와 찬양이든.

또한 어떤 민족 또는 국가의 미를 요약된 몇 가지 특성으로 정의하는 시도 자체가 매우 전체적인 위험을 가지고 있다. 시대에 따라 변할 수 있고, 동일한 시대에도 계층에 따라 달라질 수 있고 심지어 개인별로도 달라질 수 있는 것이 미적 특성이 아닌가.

이러한 객관성의 결여와 전체주의적 위험에도 불구하고 조선의 미를 살펴본 서양인·일본인·조선인들이 공통으로 발견한 우리 미술의 미적 특성은 소박미와 자연미로 요약할 수 있을 것 같다. 우리의 역사와 계층을 관통하여 존재하는 교집합적인 미적 특성이 이것들이 아닌가 싶다.

문제는 이러한 내용을 수용하는 우리의 자세다. 워낙 교과서 중심 학습에 익숙한 우리는 "우리 고유의 미는 소박미

와 자연미다."라고 그대로 암기해 버리는 경향이 크다. 그러고는 스스로 우리 고유의 미에 대해서 안다고 여긴다.

그러나 이러한 미적 특성을 기술한 이들은 직접 작품들을 보고 경험한 것을 언어로 표현한 것이다. 우리에게 우선 요구되는 것 또한 직접 작품을 대면하여 경험되는 미적 특성을 스스로 발견하는 것이다. 때로는 스스로 경험한 것이 기존에 서술한 이들의 표현에 의하여 명확해지기도 하고, 어떤 경우에는 다른 미적 특성을 경험할 수도 있다. 앞선 이들의 미적 탐구가 오늘의 우리에게 참고가 될 수는 있어도 정답이 될 수는 없다. 미적 탐구에서 가장 중요한 것은 지식이 아니라, 직접적인 경험이다. 진정한 앎은 경험을 통하여 이루어진다.

최순우의 옛집 여기저기를 둘러본 후에 툇마루에 앉아 안마당을 바라보고 있노라니 옆에 있는 덧창문에서 한지와 풀 냄새가 솔솔 코로 들어온다. 아마도 최근에 창호지를 다시 바른 듯하다. 이 얼마나 오랜만에 맡아보는 정겨운 냄새인지!

뒷마당 담벽 아래에는 축대를 쌓아서 여러 가지 나무들

을 심어 놓았는데, 이것 또한 나의 어릴 적 한옥을 또렷하게 떠올리게 한다. 그 집에는 안채 동쪽에 축대를 쌓아 나무들을 심어 두었는데, 그중에 내가 가장 좋아하는 나무가 대추나무였다. 가을 햇살에 익어 가는 대추를 지켜보다가 반쯤은 파랗고 반쯤은 갈색으로 변해갈 즈음 몰래 따먹던 그 대추의 상큼하고 달콤한 맛은 지금도 잊지 못한다.

이곳 최순우 옛집은 한 번도 와보지 않을 수 있지만, 한 번만 올 수는 없는 장소라는 생각이 든다. 경성미술여행을 하면서 다닌 여러 장소 중에서도 이 집은 나에게 가장 매력적인 곳이다. 이제는 찾을 수 없는 어릴 적 한옥에 대한 추억과 문인적 분위기로 가득한 매력이 이후에도 종종 나의 발걸음을 이곳으로 끌어덩길 것 같다. 비 오는 날에 다시 찾아와 툇마루에 앉아 처마에 떨어지는 빗방울을 보고 그 소리도 듣고 싶고, 달 밝은 밤에 찾아와 백자 항아리에 맺히는 대나무 그림자도 보고 싶다.

한편으로 이런 나의 정서가 이후 세대에게는 공감이 되지 않을 수도 있겠다는 생각이 올라온다. 내가 이곳에 이렇게 매료된 것은 어릴 적 한옥에서의 경험이 있기 때문이 아닐

까? 대부분이 철근과 유리와 콘크리트로 구축된 도시 공간에서 아파트 위주의 주거 생활을 한 이후 세대에게 전통적인 정서와 미적 취향을 기대하는 것은 무리일지 모르겠다.

미적 취향은 시대와 지역과 민족에 상관없는 보편적인 것이 아니고, 삶의 경험에 따라 변화하는 것이기에 그들에게 동일한 미적 취향을 요구할 수는 없다. 다만 이전 세대의 미적 유산이 이후 세대의 미적인 삶에 긍정적으로 기여하는 요소가 되기를 기대할 따름이다.

최순우의 삶에서 한국전쟁 시에 우리 미술품을 지켜낸 이야기 또한 빠트릴 수 없다. 한국전쟁 초기에 사흘 만에 서울이 점령되고 대부분의 직원들이 피난 간 상황에서 그는 끝까지 남아 국립박물관의 미술품을 보호하기 위해 작업했고, 보화각(현 간송미술관)의 소중한 작품들이 북한으로 실려 가지 않도록 지연 작전을 펴기도 했다.

그와 전형필의 첫 만남은 한국전쟁이 발발하기 전인 1950년 4월 17일부터 일주일 동안 진행된 〈국보 특별 전시회〉에서였다. 간송의 작품이 전시되면서 이들의 인연이 시작되었는데, 한국전쟁 때 최순우의 기여로 간송과의 인연이 더욱 깊어지고, 이후 최순우에게 간송은 고유섭에 이은 제2

의 스승이 되었다. 사실 지금까지 이야기한 최순우의 본명은 최희순(崔熙淳)이고, "순우"는 1954년에 간송이 지어준 필명이다. 또한 "혜곡"(兮谷)이라는 아호도 간송이 지어준 것이다.

이제 전형필의 흔적이 남아 있는 간송미술관으로 가 보자.

간
송
미
술
관

최순우 옛집에서 다시 큰길로 나와 5백여 미터를 걸어가면 길 건너편에 간송미술관이 있다. 진입로를 따라 걸어 올라가면 담쟁이덩굴이 잔뜩 붙어 있고 외벽 페인트가 여기저기 벗겨져 있는 흰색 2층 건물의 뒷면을 마주하게 된다. 이 건물이 바로 간송 전형필(全鎣弼, 1906~1962)이 33세였던 1938년에 세운 우리나라 최초의 사립 박물관 보화각(葆華閣)이다.

보화각 뒷벽의 모습은
시간의 흐름을 보여준다.

지금 보면 많이 낡았고 크지 않은 규모지만, 박길룡의 설계로 건축될 당시에는 최신 모더니즘 양식으로 100년 이상 건재할 수 있도록 최고의 재료를 이용하여 매우 튼튼하게 지은 건물이다.

1971년 가을부터 매년 봄과 가을에 소장품 전시를 해 왔으나 최근 몇 년 동안은 수장고 신축 및 보화각 보수 공사로 전시가 이루어지지 않고 있으며 안으로 들어가서 볼 수도 없어 아쉬움이 크다. 그러나 보수 공사가 끝나고 다시금 이곳에서 전시를 볼 날을 기대하며, 일제 강점기에 우리 미술품을 지켜낸 간송의 이야기를 나누고자 한다.

문화보국

1906년에 태어난 전형필은 작은 아버지의 양자로 입양되었는데, 와세다대학에서 법학을 공부하던 24세에 친가와 양가의 재산을 모두 물려받아 백만장자가 되었다.

그를 미술품 수집으로 이끈 사람은 휘문고보 재학 시에 만나 인연을 이어간 우리나라 최초의 서양화가 고희동과, 당대 최고의 감식안이라고 평가받던 오세창이다. 부친의 간곡한 바람에 따라 법학을 공부하고 있었지만, 전형필은 변호사가 되고 싶은 생각이 없었다. 그러던 차에 1928년 여름방학에 귀국하여 고희동을 만나 "조선의 문화를 지키는 선비의 삶"을 권유받았고, 오세창을 만나면서 우리 문화유산의 수집을 생각하게 되었다. 당시에는 많은 우리의 고

서적과 미술품들이 일본인에게 넘어가던 상황이었다. 하지만 그때는 유산을 물려받기 전이었으니 수집가의 삶을 실행할 재력이 없었다. 훗날에 다시 살펴보는 것으로 미뤄두었는데, 가족들의 급작스러운 사망으로 막대한 부를 소유하게 된 것이다.

대학을 졸업하고 1930년 3월에 귀국한 전형필은 본격적으로 문화보국(文化保國)을 목적으로 수집가의 삶을 시작했다. 여기서 그의 수집에 얽힌 흥미진진한 사연들을 하나하나 이야기할 생각은 없다. 청자상감운학문매병, 훈민정음(해례본), 고려청자 개스비 컬렉션, 겸재 정선의 해악전신첩, 혜원 신윤복의 혜원전신첩 등, 지금 우리에게는 이 소장품들에 얽힌 사연들이 매우 재미난 옛이야기처럼 들리지만, 당시 간송 입장에서는 엄청난 모험을 한 것이 아닐 수 없다.

엄혹한 일제의 식민 지배에도 불구하고 반드시 독립할 것에 대한 확신과 우리 문화유산에 대한 자부심이 없었다면 불가능했을 모험이다. 일제 말기에 이를수록 더 많은 지식인과 민족주의자들이 친일로 돌아선 것이 바로 독립에 대한 희망을 잃어버렸기 때문이라고 할 수 있다. 어쩌면 희망은 현실적 가능성보다 당위성에 근거한 믿음이 핵심이

아닐까 싶다.

　간송은 이렇게 수집한 소중한 작품들을 잘 보존하고 우리 민족의 얼과 혼을 전하는 역할을 하도록 박물관 건축을 추진하였다. 그 결과물이 지금 우리 눈앞에 보이는 보화각과 그 소장품들이다.

　드디어 1938년 9월 박물관 건물이 완공되고 간송의 수집품들은 보화각으로 옮겨져 진열되었다. 하지만 정작 이곳의 소장품들이 일반에게 공개된 것은 해방이 되고도 한참이 지난 1971년부터였다. 일제 말기 전시체제에서의 감

1938년 개관 당시의 보화각

성 북 동

시와 탄압으로 박물관 허가가 날 리 없었고, 해방 후에는 한국전쟁과 1962년 간송의 갑작스러운 사망 등이 이어졌기 때문이다.

비록 수집품들을 대중들과 함께 향유하는 것은 많이 늦어졌지만, 간송이 수집하여 보화각에 수장한 작품들을 기반으로 우리 미술에 대한 보다 체계적이고 구체적인 연구가 이루어질 수 있었다. 간송미술관의 유물이 없다면 한국의 미술사를 제대로 서술하기 어렵다는 말이 있을 정도다.

앞서 소개한 혜곡 최순우도 전형필의 수집품들을 통해 안목을 키우고 우리 미술을 널리 소개하는 일에 엄청난 도움을 받았다.

근대기의 수집가들

미술의 역사에서 종종 무시되기도 하지만, 수집가는 창작자에 못지않게 미술의 지속과 보존·발전에 지대한 영향을 미친다.

이탈리아 르네상스가 메디치가의 후원으로 가능했듯이 우리 근대 미술의 발전 또한 예외가 아니다. 앞서 안병광 회장이나 송은 이병직, 소전 손재형을 언급한 부분이 있는

데, 여기서는 간송 전형필을 포함한 일제 강점기의 주요 수집가에 대한 이야기를 조금 더 해 보고자 한다.

　이 시기 주요 수집가들의 공통점은 상당한 재력이 있었다는 것과 수장품이 대부분 전통서화와 골동에 집중되었다는 것이다. 수집가가 되기 위해서는 경제적인 여유가 있어야 한다는 것은 동서고금의 공통점이다. 미술작품이 가진 고유의 가치가 분명 있지만, 그에 대한 향유는 기본적인 필요와 욕구가 충족된 경우에 한해서 가능한 것이 일반적이기 때문이다.

　근대기의 주요 수집가는 전통적인 지주와 고위 관료뿐 아니라, 근대화된 산업과 금융 비즈니스 및 의사 등과 같은 전문 직업을 통해 부를 획득한 경우들도 다수 있었다. 서양에서 중세까지 귀족과 교회가 미술의 후원자 역할을 하던 것이 르네상스를 거치면서 부르주아 계층으로 확대된 것과 유사한 양상이 우리 근대의 미술계에도 나타난 것이라고 할 수 있겠다.

　또한 일제 식민 지배 하에서의 정치적인 입장에서 보면 이들 수집가들은 민족주의자부터 친일파까지 다양한 분포를 보인다. 오세창이나 전형필처럼 적극적인 민족의식과

문화보국의 소명감을 가진 수집가가 있던 반면, 일본 육군 사관학교를 나오고 중추원 참의까지 지낸 이념적 친일주의 자였던 박영철도 있었다. 그리고 대다수의 수집가들이 민족주의와 친일 사이의 그 어느 곳에 위치했다고 할 수 있다. 이렇게 정치적인 스펙트럼이 매우 다양했음에도 이들은 수시로 함께 모여 미술품을 감상하며 즐겼다고 한다.

수집가의 유형을 수집 동기를 기준으로 분류하면 소명의식을 가지고 컬렉팅을 하는 경우와, 순수한 애호가로서의 컬렉팅, 그리고 대외 과시용으로서의 컬렉팅, 마지막으로 이익을 위한 투자수단으로서의 컬렉팅으로 구분해 볼 수 있겠다. 앞서 언급한 오세창과 전형필이 첫 번째 경우라면, 이병직과 박영철, 그리고 치과의사였던 함석태, 정치가 장택상 등은 애호가에 해당한다. 물론 과시적인 목적이 아예 없다고는 할 수 없겠지만. 주요 수집가 중에 특이한 경우는 외과의사였던 박창훈인데, 그는 특정 기간에 다수의 작품을 수집하고 일괄적으로 매각하여 수익을 실현함으로써 투자자적인 성향을 강하게 보여주었다.

수집품의 처분에도 다양한 양상과 동기를 발견할 수 있

다. 전형필은 우리나라 최초의 사립 미술관인 보화각을 세움으로써 그의 사후에 수집품들을 체계적으로 연구하고 대중에게 전시하는 수준까지 나아갔으며, 박영철은 생전에 자신의 수집품을 경성제국대학에 기증하기로 유언함으로써 현재의 서울대학교박물관 설립에 기여하였다. 뼛속까지 친일주의자였던 그가 기증을 결정한 것은 민족주의적인 입장보다 자신의 명예를 위한 결정이었을 것이다. 매각한 경우도 이병직처럼 교육사업을 위한 목적도 있고, 장택상이나 손재형처럼 정치에 투신하면서 필요한 자금을 마련하기 위한 경우도 있었다. 그 외에 전쟁 등을 거치면서 파괴되거나 분실된 경우들도 다수 있는데, 함석태의 경우가 여기에 해당된다.

수집가의 다양한 유형은 오늘날에도 발견할 수 있다. 개인적인 애정을 기반으로 이를 사회적으로 의미 있게 활용하는 수준으로 나아가는 개인이나 기업이 있는가 하면, 단지 투자의 수단 또는 이미지 개선과 과시를 목적으로 하는 경우도 있다. 미술품 수집에 대한 의식이 전반적으로 긍정적인 것으로 변화되었고 수집가도 소수의 부유층에서 중산층으로까지 확대되었지만, 소수의 일탈 행위가 미술계를

흐리게 하는 문제점도 여전히 존재한다. 잊어버릴 만하면 터져 나오는 뇌물 및 불법적인 상속 수단으로서의 수집이 바로 그것들이다.

이 책의 독자들은 짐작건대 미술 관련 분야에 종사하지 않는 미술 애호가일 가능성이 크다. 그리고 애호가는 수집가로 나아가는 것이 일반적인 순서다. 좋아하면 더 가까이 두고 싶으니 말이다. 그러한 독자들을 위하여 좋은 수집가에 대한 이야기를 나누어 보고자 한다.

오세창은 전형필에게 조언하기를 좋은 수집가가 되기 위해서는 재력과 안목, 그리고 분명한 목적의식이 있어야 한다고 했다. 재력은 작품을 살 수 있는 정도가 아니라, 재정적인 문제로 부득이하게 수집품을 다시 매각해야 하는 상황을 방지하는 것까지 포함하므로, 단순히 소유한 부의 크기를 넘어서 지속적인 재정관리 역량까지 요구된다고 할 수 있다. 그리고 확보된 재정으로 좋은 작품을 수집하기 위해서 요구되는 것은 안목인데, 안목의 성장은 오직 보고 또 보고 많이 보는 것만이 유일한 방법이다. 이 과정에서 믿을 만한 미술 중개상 등의 조력이 있으면 훨씬 도움이 될 것

이고, 더불어 역사와 미술에 대한 지속적인 학습이 더해진다면 안목은 더 확장되고 심화될 것이다. 그리고 가치 있는 목적의식 또한 학습과 인적 교류를 통해 형성된다.

　간송은 친가와 양가의 재산을 모두 물려받은 덕분에 수집에 필요한 재력을 확보할 수 있었고, 오세창을 통해서 안목의 성장과 더불어 문화보국이라는 분명한 목적의식을 가질 수 있었다. 또한 이순황과 일본인 신보 기조라는 믿을만한 중개상의 조력이 있었기에 좋은 작품들을 수집할 수 있었다.

　미술작품의 투자 상품적 가치가 더욱 강조되는 오늘날의 상황에서 위와 같은 좋은 수집가의 조건을 이야기하는 것이 시대 착오적인 것인지, 아니면 시대 필요적인 것인지는 잘 모르겠다.

안목에 대하여

　안목에 대한 말이 나왔으니 개인적인 경험을 포함하여 조금 더 이야기를 나누고 싶다. 미술에서의 안목은 좋은 작품을 판단할 수 있는 능력이다. '좋은 작품'과 '좋아하는 작

품'이 항상 일치하는 것은 아니다. '좋아하는 작품'은 취향의 문제고 '좋은 작품'은 안목의 문제다. 비극은 내가 좋아하는 작품이 좋지 않은 작품인 경우다. 안목이 없는 것이니까. 반대로 가슴 뿌듯한 경우는 내가 좋아하는 작품이 좋은 작품일 때다.

사실 현장에서 종종 발견하는, 그리고 나에게서도 자주 보아왔던 웃픈 경우는 좋은 작품을 좋아하는 척하는 상황이다. 미술계에서 '좋은 작품'으로 평가된 작품 앞에서 좋아하는 척하지 않으면 안목이 없는 것처럼 보일까 두려워서 공감하는 척, 좋아하는 척하는 경우들 말이다. 취향과 안목이 별개인 것을 생각하면 이런 상황에서 좀 더 자유롭게 반응할 수 있지 않을까? "내 취향이 아니네!"라면서.

서촌에서 잠시 이야기했듯이 나의 미술 취향은 추상을 선호하고 형식보다 개념적인 측면에 더 끌리는 성향이다. 그러나 이런 취향에 제한되지 않고 조금이나마 안목이 성장할 수 있었던 주요한 요인은 10년 정도 미술관에서 도슨트 활동을 한 덕분이라 생각된다.

작품을 "많이 본다"는 것은 두 가지 측면이 있는데, 여러 종류의 작품들을 본다는 것과 동일한 작품을 여러 번 본다

는 뜻이다. 여러 종류의 작품들을 보는 것을 통해서 특정 취향에 매몰되지 않고 안목을 넓힐 수 있었고, 같은 작품을 여러 번 보면서는 안목의 깊이를 더할 수 있었다. 사실 작품을 감상하는 것은 사람을 사귀는 것과 크게 다르지 않아서, 첫눈에 반하는 경우가 있는 반면에 일정 시간을 가진 후에야 매력을 발견하는 경우도 있다. 작품을 반복적으로 마주하면서 점점 더 많이, 더 깊게 볼 수 있게 되는 것이다. 그런 측면에서 미술관에 제한 없이 수시로 드나들 수 있었던 것은 나에게 엄청나게 소중한 기회였다.

　물론 도슨트 활동을 위해 적지 않은 학습을 했고 그것 또한 안목의 성장에 도움이 되었지만, 핵심은 직접 눈으로 보고 가슴으로 느끼는 경험이었다. 미술작품의 심층적 이해는 머리의 지식으로 되는 것이 아니라, 감각의 체험을 통해서 이루어지는 것이다. 머리의 지식은 간접적이고 휘발되기 쉽지만, 감각적 체험은 직접적이고 망각되기 어렵다.

　예전에 읽었던 유홍준의 책《안목》에서 봤던 고고학자 김원용의 "백자대호"라는 시가 떠오른다.

성 북 동

백자대호

김원용

조선백자의 미는
이론을 초월한 백의(白衣)의 미
이것은 그저 느껴야 하며
느껴서 모르면 아예 말을 마시오

원은 둥글지 않고, 면은 고르지 않으나
물레를 돌리다 보니 그리 되었고
바닥이 좀 뒤뚱거리나 뭘 좀 괴어놓으면
넘어지지야 않을 게 아니오

조선백자에는 허식이 없고
산수와 같은 자연이 있기에
보고 있으면 백운(白雲)이 날고
듣고 있으면 종달새 우오.

이것은 그저 느껴야 하는
백의(白衣)의 민(民)의 생활 속에서
저도 모르게 우러나오는
고금미유(古今未有)의 한국의 미

여기에 무엇 새삼스러이
이론을 캐고 미를 따지오
이것은 그저 느껴야 하며
느끼지 않는다면 아예 말을 맙시다

미술은, 나아가 예술은 직접 느끼는 것이다.

"느끼지 않는다면 아예 말을 맙시다."

느낀 후에 이를 설명하는 이론이나 정보는 어느 정도 유용하지만, 느끼지 못한 상태에서의 많은 말과 지식은 위선이고 허영이다.

그렇다면 어떤 작품들을 많이, 자주 보아야 할까? 우선은 '고전' 또는 미술사에서 중요한 작품으로 평가된 작품들을 추천한다. 그래야 하향 평준화의 위험을 피할 수 있다. 기존 권위에 의해 '좋은 작품'으로 평가되거나 미술관에 소장된 작품들이 모두 '좋은 작품'이라고 할 수는 없어도 평균적으로는 좋은 작품들인 것이 분명하다. 시간의 평가와 전문가의 평가는 쉽게 무시할 수 있는 것이 아니다. 이 두 가지 잣대를 통과하여 '좋은 작품'으로 평가된 것에는 나름의 이유가 있다. '고전'에는 뛰어난 형식과 더불어 시공간을 관통하는 유의미한 내용이 담겨 있다.

그런 측면에서 나는 10여 년 동안 도슨트 활동을 할 기회를 준 미술관에 매우 고마운 마음을 가지고 있다. 최고의

성 북 동

컬렉션이라고 할 수 있는 우리나라 고미술품과, 전 세계를 아우르는 현대미술 작품들을 가까이서 자주 접한 덕분에 안목이 조금이나마 자랄 수 있었던 것 같다.

100년 이상을 견디도록 튼튼하게 지었고, 오세창이 "빛나는 보물을 모아둔 집"이라는 뜻으로 보화각이라는 이름을 지어준 간송미술관이 요즘 힘든 시기를 겪고 있는 것으로 보인다.

일찍이 오세창은 수집보다 보존이 어렵다고 했는데, 간송의 수집품도 예외가 아니라는 생각이 든다. 재력과 안목, 그리고 시대 상황에 기반한 사명감이 간송으로 하여금 평생을 우리 문화유산의 수집과 보존에 헌신토록 했지만, 후대에까지 동일한 역할을 기대하거나 요구할 수는 없을 것이다. 현재는 3대째인 간송의 손자가 미술관을 책임지고 있으니 지금까지 한 것만으로도 훌륭한 역할을 했다고 할 수 있지 않을까? 말년의 재정적인 어려움에도 불구하고 수집품은 처분하지 않고 지켰던 간송이었지만, 최근 몇 년 동안에는 간송미술관의 소장품이 경매에 나오는 일들이 발생하고 있다.

이런저런 이야기들을 하는 사람들이 많지만, 간송미술관

의 수집과 보존에 어떠한 기여도 한 것 없는 한 사람으로서 쉽게 말하는 것은 조심스럽다. 좋은 대안이 마련되어 백년을 훌쩍 넘어서도 소중한 우리 문화유산이 잘 보존되고 계승되는 간송의 꿈이 이루어지기를 기대해 본다.

이곳 성북동에는 일제 식민 지배의 상황 가운데서도 우리 고미술품의 수집과 보존에 헌신한 간송뿐 아니라, 학문적으로 우리의 옛 미술을 연구하고 나아갈 바를 고민하며 치열하게 논쟁하던 미술 작가들의 터무늬도 남아 있다. 이제 그들의 이야기를 나눌 장소로 이동하자.

성 북 동

노
시
산
방
&
수
연
산
방

간송미술관을 나와 다시 기존의 진행 방향으로 6백 미터
정도 발걸음을 옮기면 보이는 성북구립미술관 바로 옆에
수연산방이라는 한옥이 나타난다. 이 집은 일제 강점기의
주요 미술 비평가 중 한 명인 김용준과 절친한 사이였던 이
태준(李泰俊, 1904~1978?)이 살던 곳으로, 현재는 전통찻
집으로 운영되고 있다.

김용준이 살았던 노시산방 터가 조금 더 위쪽에 있으나
현재는 감나무와 "김용준 집터"라는 표지석만 남아 있을 뿐
이기에, 경성미술여행의 마지막 이야기 주제인 미술비평에
대해서는 이곳 수연산방에서 나누어 보려고 한다. 그러고
보니 이 집 주인이던 이태준도 미술비평에 참여했는데, 김
용준과 동일한 지향점을 가졌다.

근대 미술비평의 지형

미술작품은 작가에 의해 탄생하지만, 작품이 가지는 의
미와 가치는 미술사와 미학 등의 미술이론에 의해 더욱 풍
성해진다. 또한 우리 근대 미술이 단지 서구미술의 모방에
급급했던 것이 아니라, 시대와 민족과 미학에 대한 치열한
고민과 탐구를 바탕으로 형성되었음을 알리고 싶은 것도

미술비평을 다루는 이유다.

오늘날은 미술 작가와 사학자 그리고 비평가의 역할이 상당히 뚜렷하게 분화되어 있지만, 근대기의 미술계 상황은 그렇지 않았다. 최초의 미술사학자로는 경성제국대학 철학과에서 미학과 미술사를 전공한 고유섭을 언급하고, 최초의 전문 미술비평가로는 1950년대부터 본격적인 비평 활동을 한 이경성(李慶成, 1919~2009)을 이야기하지만, 일제 강점기에서의 미술사 연구와 미술비평의 많은 부분은 창작자인 미술 작가에 의해 병행되었다. 이들 작가에게 미술사 연구와 비평 활동은 순수 학문적 탐구라기보다 자신의 창작에 따르는 역사적·미학적·사회적 질문에 답하기 위한 실존적 접근이었다고 할 수 있다.

사실 우리 역사에서 미술비평이 일제 강점기에 와서 처음 등장한 것은 아니다. 이전 시기까지는 화제(畫題)나 제발(題跋) 또는 개인 문집의 형식으로 존재했고 소수의 사람들 사이에서 공유된 반면에, 1920년대부터 본격화된 근대의 미술비평은 주로 신문과 잡지 등의 대중매체를 통해 이루어졌다. 그리고 내용적인 측면에서는 19세기의 미술비

평이 대부분 심미적이고 탈정치적인 경향이었던 것에 반해, 일제 강점기에는 서구에서 유입된 예술지상주의뿐 아니라 민중미술 및 사실주의 경향까지 확대되었다.

이 시기 미술비평의 주요 주제는 조선의 향토색 논의를 포함하는 조선적인 미술에 대한 것과 프롤레타리아 미술 논쟁이라고 할 수 있다. 서양미술의 유입과 일제에 의해 강요된 식민미술사관에 맞서 우리 고유의 미술 전통을 계승함과 동시에 혁신하는 것은 시대가 요구하는 절실한 과제였다. 그리고 프롤레타리아 미술에 있어서도 무정부주의적인 관점과 사회주의적 관점이 치열하게 논쟁을 이어나갔다.

근대 미술작가의 비평

다수의 미술 작가들이 비평 활동에 참여했지만, 여기서는 김용준, 김복진, 윤희순이라는 세 명의 작가를 중심으로 주요 내용을 이야기해 보려고 한다. 먼저 노시산방에 살았던 김용준부터 시작하자.

북촌의 중앙고등학교와 경복궁의 동십자각을 이야기하

면서 잠시 언급했던 김용준(金瑢俊, 1904~1967)은 중앙고
보 졸업 후에 동경미술학교에서 서양화과로 유학했다. 졸
업 후에는 서화협회 전시에 몇 번 참가했으나 〈동십자각〉
으로 입선하고, 일본 유학의 기회를 안겨 주었던 조선미술
전람회에는 참가하지 않았다. 1938년 이후에는 문인화 성
향의 전통회화로 방향을 선회했는데, 창작활동보다 미술사
연구와 비평에서 더 많은 성과를 남겼다.

　1920년대 후반부터 미술비평 활동을 시작한 김용준의
초기 미학은 무정부주의적인 프롤레타리아 미술을 지지하
는 입장이었다. 즉 기존의 부르주아적이고 아카데믹한 미
술에 비판적임과 동시에, 미술을 혁명을 위한 정치적 도구
로 인식하는 사회주의에 대해서도 비판적이었다. 그런 입
장이었기 때문에 김용준은 1927년에 KAPF 내에서 무정부
주의자와 사회주의자 사이에서 벌어진 논쟁에 참여하여 조
각가 김복진과 맞서기도 했다. "예술을 마르크스주의자에
지배되어 도구로 이용할 것인가, 예술 자신이 프롤레타리
아 사회에 적합한 예술을 창조할 것인가?"

　그러나 1930년대로 들어서면서 김용준은 프롤레타리아

미술을 뒤로하고, 동양의 신비주의에 바탕을 둔 심미주의로 전향한다. 그는 세계사의 흐름이 서양 유물주의의 절정에서 동양의 정신주의로 이동하고 있다고 보았으며, 예술이란 바로 정신을 표현하는 것이라고 여겼다. 그러한 측면에서 서(書)와 사군자야말로 정신을 표현하는 예술의 극치라고 여겨 문인화의 전통을 중시했다.

또한 "가장 위대한 예술은 의식적 이성의 비교적 산물이 아니요, 잠재의식적 정서의 절대적 산물"이라며 무목적의 미술론을 주장했는데, 이는 초기에 프롤레타리아 미술을 지지하면서도 무정부주의자였던 그의 자유주의자적 성향이 보다 강화된 것이라고도 할 수 있다.

이러한 입장에서 김용준은 조선 미술이 나아갈 방향을 다음과 같이 제시했다. "우리가 취할 조선의 예술은 서구의 그것을 모방하는 데 그침이 아니요, 또는 정치적으로 구분하는 민족주의적 입장을 설명하는 것도 아니요, 진실로 향토적 정서를 노래하고 그 율조를 찾는 데 있을 것이다."

그는 조선의 미, 조선의 정서 또는 향토적 정서를 제대로 표현하기 위해서는 조선의 전통미술을 공부해야 함을 주장하고 스스로 그 학습의 결과물을 내어놓기도 했는데 그것

이 1949년에 출판된 《조선미술대요》다. 이것은 낙랑에서부터 일제 강점기까지의 우리 미술의 역사를 소개한 책으로서, 일제에 의해 주입된 식민미술사관을 극복하고 우리 미술의 아름다움을 발견하여 알리려 했던 노력의 산물이다.

김용준이 《조선미술대요》에서 개진한 우리 전통미술에 대한 의견은 이후에 우리 미술에 대한 교과서적인 서술로 받아들여지고 있다.

"고구려 사람도 강한 성질이요 신라 사람도 강한 성질이나 고구려 미술의 특징은 북방적인 웅혼하고 씩씩하고 규모가 크나 그 반면으로 거칠며, 신라 미술의 특징은 웅혼하기보다 장엄하고, 씩씩하기보다 건강하며, 규모가 크기보다 잘 정리·조화를 시키며, 거칠기보다 부드러운 것이 특색이다. (중략) 백제는 북방의 고구려의 문화를 계승하고 남중국의 외래문화를 흡수·소화하여 그 특이한 남방적 감각으로 세련되고 정교하고 아윤한 솜씨로 깎고 다듬어서, 가까이는 신라에 자극을 주고 멀리는 만국 일본에까지 문화의 모국 노릇을 하였다."

또한 그의 미술사 서술에서는 앞서 소개한 최순우의 정

감 넘치는 어휘들의 선례라 할 만큼 유려한 표현들이 돋보인다. 예를 들어 신라 사람들이 "돌을 만지기를 떡 주무르듯 하고 돌을 사랑하기를 우리가 화초 기르듯 한 것 같다."와 같은 문구의 토속적이면서도 시각적인 표현이 읽는 이의 얼굴에 미소가 띠게 한다.

해방된 조국에서 김용준은 서울대학교와 동국대학교에서 교수로 미술 교육에 참여했으나, 한국전쟁 때 월북을 하고 만다. 청년 시절에 호감을 가졌던 프롤레타리아 미술에 대한 마음이 완전히 사라지지는 않았던 것인지, 아니면 서울이 점령된 시기에 북한에 의해 서울대학교 예술대학 미술학부장을 맡은 것이 걱정되었던 것인지….

그러나 북한에서도 그의 심미적이고 정신적인 성향은 변하지 않았던 것 같다. 전후 북한 미술의 과제는 사회주의 리얼리즘의 구현과 전통미술의 계승과 혁신이었는데, 그는 계승할 전통미술에 대한 논쟁을 마주하게 된다. 논쟁의 상대는 월북한 미술이론가 이여성(李如星, 1901~?)이었는데 서양화가 이쾌대의 형이기도 했다. 이여성은 채색화 양식 전통의 계승을 주장한 반면에 김용준은 수묵화 전통을 중심에 둔 사실주의를 주장했다. 이 논쟁에서 김용준이 패배

했고 그 결과 북한의 사실주의 회화는 채색화 양식을 중심으로 채워지게 되었다. 또한 그의 개인적인 삶도 1967년에 자살로 마감된 것으로 알려져 마음을 아프게 한다.

김용준이 가진 조선의 미에 대한 탐구와 심미주의적 성향은 직접적으로는 수화 김환기에게 많은 영향을 끼쳤다. 청소년기부터 거의 10년을 일본에서 생활하던 김환기는 조선의 특성을 찾기 위해 귀국한 후에 김용준에게서 가장 많은 영향을 받았다. 이러한 인연은 김용준이 자신의 거처였던 노시산방을 결혼한 김환기와 김향안에게 넘겨준 것과 김환기를 서울대 교수로 이끄는 것으로까지도 이어진다.

아마도 김환기의 작품에서 나타나는 문인적 성향과 전통에 대한 애정은 김용준에게서 받은 영향이 크다고 할 수 있을 것이다. 또한 한국적 모더니즘 회화라고 일컬어지는 단색화에 담긴 동양적 정신성도 다름 아닌 김용준의 미학을 통해서 전달된 것이 아닐까 싶다.

서촌을 여행하면서 근대 조각의 개척자로 소개했던 김복진은 근대 미술비평의 역사에도 중요한 위치를 점하고 있다. 그의 창작 활동과 비평 활동은 공산당 활동으로 1928

년 8월부터 5년 반 동안 감옥에 수감된 사건 전후로 구분된다.

전기에 그는 전통미술뿐 아니라 당시의 미술에도 매우 비판적인 관점을 가지고 있었는데, 그가 보기에 그것들은 민중의 삶과 괴리된 유희적인 것이었기 때문이다. 그가 지향한 프롤레타리아 미술은 비판적 리얼리즘으로서, 민중의 생활을 소박하게 긍정적으로 드러내는 것이 아니라 현실의 부정적 측면을 고발하고 경고하는 것이어야 했다. 그런 측면에서 역시 프롤레타리아 미술을 지향했던 초기 김용준의 미술비평과 차이가 있다.

반면 출옥 후 김복진의 예술관은 기존의 예술지상주의에 비판적 입장은 유지하되, 계급적 급진성은 약해졌다. 그는 예술의 존재 의의가 단지 예술적 감흥을 경험하는 데 그치는 것이 아니라 실제 생활이 높은 수준으로 윤택하고 새롭게 되는 것에 있다고 주장으로써, 삶을 위한 예술을 주장하는 모습을 보여주었다.

김복진은 조선 향토색에 대해서는 소재주의와 회고적 취향을 비판하였다. "조선을 표현하려고 고분벽화의 일부를

그대로 반영하고 고기물(古器物)의 형태를 붙잡아 보아도, 이미 그곳에는 조선과 작별한 껍데기만 남는 것"이기 때문이었다. 그가 보기에 조선미술전람회에서 되풀이되는 "조선적", "향토적", "반도적"이라는 단어는 결국 "지나가는 외방 인사의 촉각에 부딪히는 신기, 괴기에 그칠 따름"이었다. 진정한 조선 향토색은 근대인의 취미 감정, 근대 조선인의 생활과 미의식, 그리고 당대의 조선 사회 현실에서 도출되어야 하는 것이었다.

김용준의 심미적 미술비평과 김복진의 참여적 미술비평을 종합하고자 한 사람은 윤희순이 아닐까 싶다. 즉 윤희순은 김용준의 상고주의(尙古主意)적 입장은 비판하되 전통 미술의 가치를 인정하고 이를 계승·발전시켜야 함을 주장하였고, 김복진이 주장한 정치적 도구로서의 미술은 부정하되 민중의 삶에 기반한 심미주의적인 미술을 지향하는 균형감각을 보여주었다.

윤희순(尹喜淳, 1906~1947)은 대중에게는 잘 알려지지 않은 인물이며, 나에게도 예외가 아니었다. 하지만 우리 근대 미술을 공부하면서 그는 가장 매력적인 인물 중의 한 명

성 북 동

으로 나에게 다가왔다.

먼저 소개한 김용준이나 김복진은 일본에 유학하여 정규 미술교육을 받았으나 윤희순은 그러한 배경이 없다. 윤희순은 휘문고보 졸업 후에 경성법학전문학교에 입학했지만, 가정형편으로 인해 경성사범학교로 옮겨 졸업한 후에는 경성 주교보통학교에서 교사로 근무하였다. 그는 같이 교사로 있던 김종태의 소개로 서촌에 드나들며 그림을 그렸고 여러 작가들과 교류하기 시작한 것으로 보인다. 이후에는 아예 휘문고보 동기이기도 한 서양화가 이승만(李承萬, 1903~1975)의 통인동 집에 세들어 생활하기도 했다.

윤희순은 창작활동과 더불어 미술사 연구와 미술비평을 열정적으로 해 나갔는데, 그의 미술사 연구 성과는 마흔여섯의 나이에 폐결핵으로 사망하기 1년 전인 1946년에 내놓은 《조선미술사 연구》에 담겨 있다.

그가 지향하는 미술은 현실 생활과 연계되는 것이었으므로 "미술의 예술적 가치는 미에 있으며, 미는 캔버스의 색채를 거쳐서 인생의 신경계통에 조화적 율동과 고조된 생활을 감염 및 발전시키는 힘이다. 그러므로 에네르기의 약

동 내지 생활의 발전성이 없는 작품은 반비(反非) 미학적 사이비 미술이다."라고 주장했다.

따라서 당시 조선미술전람회의 주된 작품 성향에 대해서는 "민중에게 약동이 아니라 침체를 주고, 발전과 앙양을 주지 않고, 퇴폐와 안분과 도피를 주려 하면서 스스로 예술적 퇴락, 사멸의 길을 걷고 있다."고 비판했다.

전통미술에 대해서는 18세기의 사실주의적 화풍을 높게 평가하면서 이를 계승하고 발전시킬 것을 주장했다. 당시의 초상화에 대하여 "사실적 묘사는 다빈치 이상이고 성격 묘사는 렘브란트에 미칠 바 아니"라고 평했으며, 풍속화에 대해서는 "김홍도는 동양화에서 서양화적 사실에 성공하였고, 신윤복은 동양화의 조선화와 미술의 생활화를 실현했다."고 기술했다. 반면 조선시대의 문인화에 대해서는 계급성과 더불어 상징성 및 도피성을 비판하고, 정치·경제·민족·생활과 무관함을 지적했다.

조선 향토색과 관련해서 윤희순은 지방색을 "시대와 사회와 계급의 저류를 흐르는 정서"로 정의했는데, 이는 다분히 김복진의 의견을 계승한 것으로서 단순히 복고적인 것과는 구별되는 것이었다. 또한 "로컬 컬러는 결코 외국인

성 북 동

여행가에게 이국적인 호기심을 만족시킬 수 있는 풍속적 현상에 있는 것이 아니다."라고 하며, 소재 자체보다 그것을 어떻게 보았는지와 관련된 정조(情調)가 중요하고, 어떻게 표현했느냐가 중요하며, 최종적으로는 "그 작품이 조선에 어떤 가치를 던져 주느냐가 결정적"이라고 주장했다.

조선 향토색에 대한 세 명의 의견을 요약해 보면, 김복진과 김용준 그리고 윤희순의 공통된 견해는 단순히 자연 및 풍물만으로는 지역 및 민족의 특성을 제대로 드러내지 못한다는 것이다.

그러나 이러한 공통점을 바탕으로 제시한 조선 향토색, 조선의 미, 조선의 정서에 있어서 김용준은 상고적이고 정신적인 심미주의를 주장한 반면에, 김복진과 윤희순은 시대성과 현실성을 결여한 김용준의 미학을 비판하는 입장이었다는 점에서는 차이가 있다.

김용준과 김복진 그리고 윤희순이 살았던 터의 무늬는 찾기 어렵지만, 그들의 글은 지금도 남아서 우리에게 한국적인 미술은 어떤 것이며, 미술은 무엇을 추구해야 할지 말을 건네고 있다.

민중미술을 지지했던 김복진과 윤희순은 한국전쟁 이전에 사망하여 남쪽에 그들의 마지막 흔적을 남기고 있는 반면에, 서촌 반대편 성북동에 살며 심미주의적이고 정신적인 미술을 주장했던 노시산방의 김용준과 그의 친구 수연산방의 이태준은 유물론을 숭상하는 프롤레타리아의 나라로 가서 삶을 마쳤다. 이 무슨 인생의 아이러니인지….

미술비평의 소멸

　　21세기에 들어와서 미술비평은 소멸했다고들 한다. 가장 큰 원인은 전 지구적으로 확산된 신자유주의적 자본주의임을 부정하기 어렵다. 모든 것이 화폐 가치로 평가되고 위계가 결정되는 체제에서 미술작품 또한 상품적 특성이 더욱 강화되었고, 미술시장에서 비평의 위력은 과거에 비해 매우 약해졌다. 비평에 의해 작품의 가치가 평가되기보다는 시장에서 거래되는 가격에 의해 좌우되는 것이 오늘날의 현상이며, 비평가는 미술 상품을 홍보하고 선전하는 카피라이터가 된 것 같다는 느낌이 들기도 한다.

　　우리는 막연히 일제 강점기의 미술이 유아적인 수준이고

미학 및 미술비평 또한 그러한 수준일 것이라고 무시하는 경향이 있지만, 당시 비평의 지평은 넓고 깊었으며 또한 시대 상황에 맞닿아 있었다. 그리고 비평가 사이의 논쟁은 날카롭고 치열했다.

"비평"(criticism)이라는 용어에서 부정적인 뉘앙스를 느낄 수도 있겠으나 기본적으로 비평의 본질은 작품의 단점을 찾아내고 깎아내리는 것이 아니다.

미술비평의 대상은 작가가 될 수도 있고 특정 경향 또는 사조가 될 수도 있지만, 기본은 미술작품 자체다. 미술비평은 작품이라는 시각적 대상을 언어로 치환하는 것이며, 언어를 이용하여 작품을 묘사하고 해석하며 때로는 판단하기도 하고 나아가 이론화하는 것이다.

비평의 핵심은 묘사와 해석이며, 판단의 단계에서 긍정적 또는 부정적 평가가 이루어지기도 하지만 이러한 판단의 적정성 또한 앞 단계의 묘사와 해석의 충실도에 의해 결정된다. 효과적인 묘사는 작품의 세심한 관찰과 직관이 요구되며 의미 있는 해석을 위해서는 인간과 시대에 대한 이해가 요구된다.

비평이란 이러한 단계들을 언어로 기술함으로써 작품과

의 소통을 원활하게 돕고, 미술과 나아가 삶에 대한 인식을 더욱 풍성하게 하는 것이 본연의 역할이다. 이곳에서 나눈 세 명의 작가, 김용준, 김복진, 윤희순의 미적 지향점이 각각 달랐던 것처럼, 비평가마다 가치관에 차이가 있기에 어떤 비평도 완선하지 않고 또한 하나의 작품에 대하여 다양한 비평이 존재할 수 있다. 그리고 이를 통하여 작품의 의미는 더욱 풍성해질 수 있는 것이다.

오늘날의 미술 현장은 일상적 삶과 괴리된 현학적이고 전문가인 척하는 용어들로 가득하고 서구 미술의 권위에 기대어 해석하고 평가하며 칭찬 일색인 비평들로 포화 상태다. 이는 자본에 포섭된 비평가, 감성과 직관은 무디어지고 지식으로만 채워진 비평가, 시대와 인간에 대한 관심과 애정이 부재한 비평가 때문이 아닐까?

정신이 번쩍 들고 가슴이 들썩이는, 그래서 우리의 삶을 흔들고 변화시키는 생명력 있는 비평, 그러한 비평가의 부활을 꿈꿔 본다.

성 북 동

성북동에서의 미술 이야기가 끝났다. 그리고 우리의 경성미술여행도 모두 끝났다. 경성미술여행의 마지막 부분을 미술 이론과 관련된 이야기로 채워서 지루했을지도 모르겠다. 그러나 근대 미술을 학습-창작-유통이라는 관점으로 조망하는 이번 경성미술여행에서 미술사와 미학을 비롯한 미술비평은 배제할 수 없는 주요한 항목이다. 이것들은 작품에 보다 풍성한 의미를 부여하는 제2의 창작이기도 하고, 미술작품의 속살을 이해하는 열쇠이기도 하니까.

이제 어디로 갈까? 그냥 집으로 돌아가기에는 성북동 나들이가 조금 아쉽다. 이야기는 많이 했지만 직접 눈으로 본 것은 상대적으로 많지 않아서…. 간송미술관이 속히 전시를 재개하게 되기를.

최순우 옛집에서 우리 미술의 아름다움에 관한 이야기를 나눴는데, 다행히 그러한 아름다움을 직접 경험할 수 있는 장소가 근처에 있다. 바로 수연산방에서 1킬로미터 거리에 있는 한국가구박물관인데, 이곳에서는 전통한옥과 더불어 목가구를 중심으로 한 다양한 우리 전통 공예품들을 볼 수 있다. 근대기에 건축된 장소도 아니고, 근대기의 미술작품

을 소장하고 있는 곳도 아니기에 경성미술여행의 장소에서는 제외했지만, 방문할만한 가치가 충분하다. 사전 예약제로 운영되니 예약을 한 상태에서 방문하는 것이 필요하다.

주한 외교관 및 국빈들의 방문지로도 유명한 한국가구박물관은 건물과 조경, 그리고 소장 작품이 어우러진 아름다운 곳이다.

한국가구박물관 관람까지 했다면 이제 진짜로 집으로 돌아갈 시간이다. 우리의 발걸음은 해방 후에 수화 김환기가 걸었을 길을 따라 산책하듯이 혜화역으로 이동한다. 그는 이 길을 따라 수향산방에서 서울대학교 미술대학으로 강의를 하러 걸어가지 않았을까?

성 북 동

우리는 그의 길을 따라 도성 밖에서 도성 안으로, 경성에서 서울로, 그리고 여행에서 일상으로 돌아온다.

미술의 이상(理想)

북촌의 고희동 가옥에서부터 경복궁을 거쳐 서촌으로, 그리고 세종로와 남촌으로 이어진 경성미술여행을 성북동에서 마무리했다.

여행을 다니면서 나눈 미술 이야기는 크게 학습-창작-유통이라는 틀 안에서 다루었다. 미술사와 미학 및 미술비평은 학습-창작-유통이라는 미술계 전반에 영향을 미치는 기반구조와도 같지만, 이번에는 창작의 범주에 포함하였으며, 유통에는 수집 관련 내용도 포함했다.

미술의 학습은 대중의 미술 향유를 위한 보편적인 교육과, 작가를 비롯한 미술계 구성원을 위한 고등 교육으로 구분할 수 있다. 이 땅에서의 보편적 미술 교육은 근대기에 보통학교를 통해서 시작되었던 반면, 고등 교육은 유학을 통해서만이 해결할 수 있는 상황이었다. 해방되기 전까지 이

땅에는 미술대학이 존재하지 않았기 때문이다. 그리고 대부분의 미술 유학지(留學地)는 일본이었기에 서양미술의 본류를 접하는 것에 한계가 있었고, 전통회화도 일본화의 영향이 심화된 시기였다.

해방 후에야 이화여자대학교(1945년), 서울대학교(1946년), 조선대학교(1946년), 홍익대학교(1949년) 등을 시작으로 본격적인 고등 미술 교육이 이루어지기 시작했다. 그리고 1950~1960년대에 다수의 중견 작가들이 서양미술의 본고장인 프랑스나 새로운 미술의 중심지로 떠오른 미국으로 유학하는 현상이 나타난 것도 일제 강점기 동안의 한계를 극복하기 위한 시도였다고 할 수 있겠다.

창작에서 서양회화는 일제 강점기 초기의 외광파 영향이 농후한 고전적 또는 인상주의적인 화풍에서 1930년대를 지나면서 야수파나 추상과 같은 전위적인 사조들이 도입되는 것을 볼 수 있었다.

전통회화에서는 사경산수와 채색화가 주요 흐름을 형성한 가운데 관념산수와 서(書) 및 사군자로 대표되는 문인화 부문은 명맥을 유지하는 상황이 지속되었다. 동시에 작가들 스스로 우리 고유의 미적 특성을 발견하고 지향할 바를 설

정하기 위해 미술사 연구와 미술비평에 참여하는 모습들도 나타났다.

해방 후에는 서양회화와 전통회화 모두 우리나라 고유의 특성을 반영하려는 성향이 나타났는데, 이는 외래에서 도입된 서양회화를 내재화하고 일제 강점기 동안에 침투한 일본화의 영향을 배제하고자 하는 동기에서 나타난 현상이라 하겠다.

1950년대 후반부터는 세계적인 추상의 흐름이 우리 미술에도 영향을 미쳤는데, 이는 서양회화뿐만 아니라 전통회화에도 동일한 현상이었다. 추상 역시 내재화되는 시기를 거치면서 우리 고유의 특성이 반영된 작품들이 나타나는데, 전통회화에서는 문자추상이 그러한 예에 해당되고 서양회화에서는 1970년대에 대두된 단색화를 대표적인 예로 들 수 있다. 이들 작품은 추상이라는 세계적인 흐름을 받아들임과 동시에 우리 전통의 서(書), 한지·먹과 같은 고유한 재료, 정신성 등을 담아내는 성과를 보여주었다.

유통 측면에서는 1920년대부터 서화협회 미술전람회와 조선미술전람회가 진행되면서 작가들에게는 주요한 작품

발표 기회이자 미술 대중화의 장으로 기능했다. 1930년대를 지나면서 위의 두 전시 외에 다양한 그룹전 및 개인전이 활발해지고, 그 장소도 기존의 공공장소 위주에서 갤러리와 카페·다방 및 백화점 등의 상업적인 공간으로 다변화되는 현상을 보였다.

상업적인 거래 목적의 유통점들도 초기에는 종이나 서적과 함께 작품을 취급하는 것에서 보다 전문화하는 형태로 변화하는 모습을 볼 수 있는데, 고미술품이 활발한 거래가 있었던 반면에 당대의 작품 거래는 상대적으로 부진했으며 특히 서양회화는 그 정도가 심했다.

해방 후에는 일제 강점기의 조선미술전람회를 답습한 관전(官展)인 대한민국미술전람회가 대중과 작가 모두에게 가장 영향력을 끼친 전시였다. 그러나 1957년부터 진행된 현대작가 초대전과 같은 전시를 통하여 아카데미즘에 대항하는 활동도 점차 활발하게 이루어지는 모습도 발견할 수 있다.

상업적인 거래는 경제수준과 매우 밀접한 관련이 있기에 해방과 한국전쟁을 거치는 동안은 본격적으로 성장할 수 있는 여건이 되지 않았다. 1970년대에 이르러서야 어느 정도 미술시장이 형성되며 기존의 골동품상이 많이 있던 인

사동 지역에 화랑들이 자리하기 시작했다.

돌이켜보니 우리 근대 미술의 역사는 여느 역사가 그렇듯이 토양과 기후 조건을 극복하면서 싹을 틔우고 꽃을 피우며, 마침내 열매를 맺는 과정이었다. 특별히 이 땅에 처음 씨가 뿌려진 서양미술은 그 과정을 또렷하게 겪어왔다. 그리고 그 과정은 한 세대에 의해 완결된 것이 아니라, 여러 세대를 이어가면서 이루어졌다.

미술에 대한 인식 자체가 부재하던 상황에서 고희동을 비롯한 1세대 작가들은 땅을 고르고 씨를 뿌리며 싹을 틔우는 역할을 했다. 그렇게 자란 다음 세대는 1930년대를 지나면서 꽃을 피우기 시작했고, 식민 지배의 추위가 사라진 후에는 드디어 이 땅의 토양이 반영된 풍성한 열매를 맺었다. 그 수확기가 1960년대 전후이며, 그 시기에 또 다른 새로운 세대가 등장하여 현대미술의 싹을 틔우기 시작했다. 역사는 그렇게 흘러가고 변화한다.

이번 여행에서 개별 작가의 삶과 작품보다 학습–창작–유통이라는 거시적 관점에서 일제 강점기의 미술 관련 장소들을 다니면서, 미술 자체만이 아니라 미술과 사회와의

관계를 생각해 보는 시간이 되었다.

학습은 미술의 향유와 창작을 위해서도 반드시 필요한 부분이지만, 근대기의 미술은 계몽주의적인 목적을 위해서 공적인 교육체계에 포함된 측면도 있음을 보았다. 특히 식민 지배 상황 아래에서 통치의 도구가 된 모습도 확인할 수 있었다.

유통과 관련해서는 소수만이 향유하는 기존 체제에서 대중을 대상으로 하는 전시의 확대를 통해 미술 향유의 대중화가 이루어진 긍정적인 부분과 더불어 식민 지배를 위한 일제의 시각적 장치로 작동한 부분도 볼 수 있었다.

그리고 자본주의의 상품화된 특성이 강화된 것 또한 근대 미술 유통의 모습이라고 할 수 있다. 어떤 이들은 문화보국의 사명 아래 우리의 작품을 수집·보존했지만, 돈벌이를 위해 일본으로 작품을 팔아넘기는 데 열중한 중개상들도 있었으며, 또 어떤 이들은 치부의 수단으로 수집을 활용하기도 했다.

창작의 주체인 작가들은 이 두 가지, 즉 도구화와 상품화 사이에서 갈등을 겪은 것을 확인하는 여행이기도 했다. 사회 변혁을 위한 미술의 도구화를 주체적으로 도모하기도

했고, 식민지 백성으로서 조선 총독부의 요구에 부득이하게 또는 능동적으로 동조하기도 했다. 그리고 예술가이자 동시에 생활인으로서의 삶의 필요를 위해 작품의 상품성을 고민하고 타협하는 모습들도 발견할 수 있었다.

일제 강점기는 끝났고, 그때의 많은 장소들은 흔적조차 찾기 어려운 경우가 많지만, 미술을 둘러싼 당시의 고민과 갈등은 현재도 진행형이다.

1980년대의 민중미술처럼 사회 변혁을 위한 도구로 미술이 활용되는 경우도 있지만, 미술을 포함한 문화예술계를 자신들의 권력 유지와 강화를 위한 도구로 이용하려는 기득권의 시도 또한 변함없다. 이러한 도구적인 상황에서 예술성은 억압되고 훼손되는 것이 일반적이다.

그리고 21세기 들어 점점 강화되고 만족할 줄 모르는 자본주의 경제체제에서 미술작품은 예술성이 아니라, 자기과시와 투자수익의 매개체로서의 상품성으로 평가되는 것이 대세다.

그렇다고 내가 사회와 격리된 '예술성' 또는 '예술의 자율성'을 최고의 가치로 주장하는 것은 아니다. 예술의 자율

성은 예술의 본질적 가치를 파괴하는 도구성과 상품성을 거부하는 것을 의미하는 것이지, 그것이 사회와의 관계를 배제하고 자기만족의 세계로 도피하는 것을 의미하지는 않는다.

예술의 자율성은 무목적성이라는 단어로 대체할 수 있다. 좋은 예술은 무목적성이 전제되는 것이 관건이다. 목적성에 의해 제한되고 왜곡된 감각과 인식을 허물고, 무목적의 상태에서 세상과 삶을 관찰하고 인식함으로써 창출되는 예술작품은 세상과 인간 존재의 근원적인 모습과 삶의 지향점을 드러낸다. 그리고 나는 그것을 아름다움이라고 부른다.

현대 미술에서 미(美)는 이미 배제된 것처럼 보인다. 추한 것, 기괴한 것들이 더 많은 자리를 차지하고 있다. 그러나 미술의 이상은 아름다움이며, 그것은 감각적인 아름다움의 경험을 넘어서 삶의 아름다움을 추구한다. 이를 위해서 때로는 삶의 부조리와 추함을 드러내어 자극하기도 하는 것이다.

자본주의 체제에서 술(術) 또한 자리를 잃었다. 단지 말

(言)의 기술과 마케팅의 기술만이 유효할 뿐이다. 창의적이고 뛰어난 기법, 작가의 혼신의 노력이 들어간 작품이 아니라, 철학적 용어로 치장한 작품이 주목을 끌고 좋은 작품으로 간주된다. 미술비평은 죽었고, 비평가의 글은 결혼식 주례사가 되었다. 그것도 돈 받고 하는 직업 주례처럼.

좋은 작품이 아니라 유명한 작가의 작품이 비싼 작품이 되는 세태이며, 유명해지는 것도 좋은 작품을 통해서가 아닌 마케팅을 통해서 이루어진다. 이러한 현상이 미술을 순수하게 사랑하는 대다수 사람들을 혼란스럽게 하는 원인이기도 하다.

이 글을 마무리하는 2022년 봄, 우리나라의 미술시장은 전례 없는 호황을 누리고 있다. 불과 2년여 전에는 코로나로 미술시장이 침체에 빠지고 비명을 질렀는데, 지금은 작품 전시를 하기도 전에, 물감이 마르기도 전에 판매가 된다. 작품을 보지도 않고 판매가 결정되는 상황이다. 단, '유명' 작가에 한해.

게다가 미술의 범위도 계속 확장되고 변화한다. "이것도 미술이야?"라는 질문을 던지는 것이 이제는 촌스럽게 느껴질 정도로 이미 전통적인 미술의 경계가 허물어졌다. 전시

장에는 사진과 영상과 설치가 회화와 조각보다 더 많아졌고, 사람이 아니라 인공지능이 제작한 것이 작품으로 전시되기도 한다. 파쇄기에 잘린 훼손된 회화는 기존보다 몇십 배 비싼 가격에 판매되고, 벽에 붙여 놓은 바나나에 대한 작품의 '개념'이 억대가 넘는 금액에 판매된다. 이렇게 미술계의 변화는 정신을 차리기 어려울 정도다.

그러나 잊지 말고 또 속지 말아야 하는 것이 한 가지 있다. 변화하는 것은 how이지, what은 변하지 않는다. 인간 삶의 근본적인 사이클과 욕구는 변하지 않는다. 그것을 실현하는 방법이 시대와 상황에 따라 달라질 뿐이다.

예술의 what은 감각적 경험을 통해 아름다움에 대한 인식을 일깨움으로써 삶 전체가 아름다움을 지향토록 자극하고 격려한다. 변화하는 how를 활용하여 시대와 상황에 맞게 효과적으로 what을 표현하는 것이 좋은 예술의 핵심이다. 내용이 배제된 미술은 장식일 뿐이며, 형식이 배제된 미술은 사변(思辨)에 지나지 않는다.

오늘날의 미술은 새로움을 최고의 가치로 여기는 듯하다. 그것도 세상과 삶에 대한 새로운 통찰은 없이, 기법과

재료와 형식이 새로운 것이 대부분인…. 그리고 이러한 새로움을 창의성(創意性)이라는 단어로 쉽게 포장한다. 그러나 새로움이 곧 창의는 아님을 인식할 필요가 있다. 창의는 새롭고 독창적일 뿐 아니라, 유의미한 것이어야 한다.

왜 새로움이 필요한가? 기존의 방식으로는 세상을 다 보여줄 수 없고 알 수도 없기 때문이다. 개념화된 언어로 정제된 철학은 말할 것도 없고, 다양한 표현의 자유가 허용된 예술도 여전히 완전한 세계를 보여주지 못한다. 다만 부분과 단면을 보여줄 뿐! 그러기에 우리에게는 끊임없이 새로움이 요구되며, 그 새로움을 통해 인간과 세계를 더 풍성히 이해하고자 하는 것이다. 입체주의가 창의적인 것은 단지 새로운 회화 형식이기 때문이 아니라, 그것이 우리의 관점을 확장시켰기 때문이다. 세계에 대한 인식을 확장하고 심화하여 우리의 삶을 아름다움으로 이끄는 데 기여하지 않는 새로움은 무의미한 유희에 지나지 않는다.

아름다움에 대한 역사상 가장 오래된 글 중의 하나를 인용하며 이 여행의 마침표를 찍고자 한다. 예술은, 그리고 미술은 우리를 아름다움 그 자체로 이끄는 갈망, 즉 사랑이다.

경성미술여행을 마칠 수 있도록 이끈 원동력도 다름 아닌 아름다움에 대한 사랑이었음을 고백한다.

"이 아름다운 것들에서부터 시작하여 저 아름다운 것을 목표로 늘 올라가는 것이 올바르게 사랑을 하는 것입니다.

마치 사다리를 이용하는 사람처럼 그는 하나에서부터 둘로, 둘에서부터 모든 아름다운 대상(몸)들로, 그리고 아름다운 대상(몸들)에서부터 아름다운 행실들로, 그리고 행실들에서부터 아름다운 배움들로, 그리고 그 배움들에서부터 마침내 저 배움으로, 즉 다름 아닌 저 아름다운 것 자체에 대한 배움으로 올라가게 됩니다. 그렇게 되면 마침내 그는 아름다운 바로 그것 자체를 알게 되는 거죠.

친애하는 소크라테스여, 인간에게 삶이 살 가치가 있는 건 만일 어딘가에서 그렇다고 한다면 바로 이런 삶에서일 겁니다. 아름다운 바로 그것 자체를 바라보면서 살 때 말입니다."

- 플라톤의 《향연》 (정암학당 플라톤 전집, 이제이북스) 중에서

글을 쓴다는 것, 그것도 한 권의 책으로 특정 주제를 다루는 것은 돌덩어리를 자르고 쪼고 다듬는 작업 같았다. 또는 녹이나 먼지가 잔뜩 덮여서 실체를 제대로 확인할 수 없는 오래된 물건을 닦아내는 것이라고도 할 수 있겠다. 뭔가 그 안에 가치 있는 것이 있는데, 어떻게 잘 드러낼지 적지 않은 시간 동안 고민했다.

근대 미술의 현장을 눈앞에서 보면서도 미술에 관심이 없을 때는 무심하게 지나쳤던 나처럼, 어떤 독자에게는 지금까지 거닐었던 장소들 대부분이 특별한 것 없는 메마른 공간으로 경험될 수도 있는 곳들이다. 소문난 잔치에 먹을 것 없다는 말처럼 관광 가이드에 나와 있거나 문화재로 지정되어 있어서, 가 봤는데 '낚였다!'라는 생각이 드는 곳일지도 모른다. 하지만 그 안에 담긴 이야기를 알고 난 이후에

는 그것을 대하는 우리의 눈과 마음이 이전과 같을 수는 없을 것이라고 여겨진다.

경성이라는 시공간에 묻혀 있는 터무늬를 찾아 우리 근대 미술의 자취를 더듬어 본 이번 여행이 독자들에게 그러한 변화를 경험하는 계기가 되기를 기대하며 나름대로 수고한 결과를 두려운 마음으로 내놓는다.

나는 예술가의 천재성 신화를 거부하고, 한 명의 인간이 작가로 성장하고 살아가는 특정 시공간의 상황을 학습 – 창작 – 유통의 씨줄로 살펴보았다. 그리고 그 씨줄 사이사이를 가로지르는 날줄은 한 명의 작가가 해당 시공간에 존재함으로써 얻은 혜택과 더불어 그 시공간에서 주어진 한계를 극복하려 분투하는 삶의 이야기가 아닐까 싶다. 그 날줄들의 구체적인 이야기는 또 다른 기회를 기대해 본다.

지나간 시대를 돌아보는 것은 단지 정보를 얻기 위해서가 아니라 과거를 통해서 현재와 미래의 삶에 지혜를 얻기 위한 것이다. 우리 근대 미술의 상황을 살펴보는 이번 여행 또한 오늘의 미술과 삶에 대한 사고(思考)를 확장하고 심화하는 기회였기를 바라는 마음이다.

우리 근대 미술이 가지는 근대성과 식민성이라는 이중적인 상황 가운데 살아낸 작가들의 삶은, 항상 삶의 다중적인 조건 가운데 갈등하고 분투하며 살아가는 오늘날의 작가, 나아가 모든 사람에게 어떤 메시지를 던져 주지 않을까 기대해 본다.

이 글을 읽는 독자가 모두 미술작가는 아니더라도, 우리 한 명 한 명은 모두 자기의 삶을 아름답게 만들어가는 예술가이므로! 그 메시지는 이 책을 읽으며, 그리고 이 책에서 소개한 장소를 직접 거닐면서 각자가 귀 기울여 보기를 권한다.

글을 마무리하려고 하는데, 이 책이 나올 수 있도록 지금까지 도움을 준 이들의 얼굴이 떠오른다. 글을 쓴다는 것 자체로는 매우 개인적인 일이지만, 그것을 책으로 출판하는 것은 공적인 일이다. 하루에도 수없이 많이 쏟아져 나오는 신간들을 보며 책을 출판하는 – 특히 다작하는 – 작가들에 대한 존경심과 더불어 때로는 쓰레기를 쌓는다는 생각이 드는 경우도 있었다.

그런 내가 이렇게 책을 출판하게 된 것은 메종인디아 트래블앤북스 전윤희 대표의 권유가 결정적이었다. 언감생심, 출판은 생각지도 못했고 설사 글을 쓴다고 누가 출판해 줄까 생각하던 나에게 출판문화산업진흥원의 공모사업을 제안해 주었고, 지금까지의 과정을 함께했다. 초보의 글을 다듬는 수고를 해주신 정인숙 님과 디자인을 담당해 주신 안미경 님께도 지면을 빌어 감사의 마음을 전한다.

표지에 소중한 작품의 사용을 흔쾌히 허락해주신 이준희 작가께도 깊은 감사를 드린다. 글의 내용과 분위기에 어울리는 작품을 만나게 된 것 또한 나의 복이다.

출판 전에 미리 원고를 읽고 서평을 하는 수고를 기꺼이 해주신 네 분께도 심심(甚深)한 감사를 드린다. 미술과 동행하는 나의 여정에 여러 계기로 함께 해주신 분들의 평이기에 더욱 소중하다.

그리고 이 글을 쓰는 동안 함께한 수많은 저자들에게 감사를 표하지 않을 수 없다. 나는 근대를 직접 살아보지 못했고 그 터의 무늬들을 밟아보았을 뿐이다. 이 책에 기술한 대부분의 내용이 그 시대를 살면서 기록을 남긴 이들과 그 시

대를 선행 연구한 이들의 글에 빚지고 있다. 뒤에 남긴 참고 문헌에 미처 기재하지 못한 수많은, 나 자신도 기억하지 못하는 글들이 이 책의 내용에 반영되었음은 불문가지다. 거인들의 어깨에 올라탔기에 우리 근대 미술을 조망하는 시도를 할 수 있었다.

또 빠트릴 수 없는 아트와 함께 하는 두 명의 여성 동지가 있으니 비록 지면에 이름을 밝히지는 않지만 그분들의 응원에도 깊은 감사의 마음을 전한다. 그리고 남자 동지 박정구 작가에 대한 감사 또한 어찌 표현해야 할지 모를 정도다.

나는 여복(女福)이 많다. 함께 사는 가족도 모두 여성이다. 특별히 두 딸에게 고마움을 전한다. 묵묵히 지지해 주는 첫째와 현실적인 조언으로 힘을 보태는 둘째 덕분에 여기까지 올 수 있었다. 이렇게 적다 보니 계속 고마운 사람들이 떠오른다. 끝이 없을 것 같다. 때로는 자신이 잘나서 살아가는 줄 착각하지만, 결국 인생은 사랑에 빚지고 사는 것임을 다시금 깨닫는다. 내 삶에 연결된 수많은 이들에게 감사의 마음을 전한다.

사랑하는 예수님과 함께 최고의 와인을 마시며 진정한 향연을 즐길 때까지, 아름다운 삶을 향한 나의 여행은 계속될 것이다.

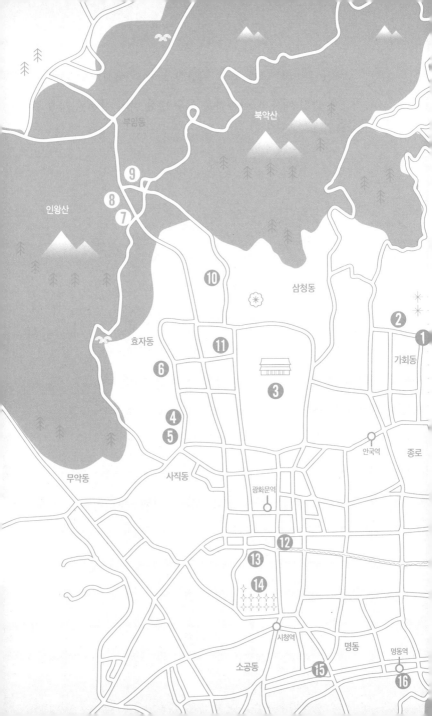

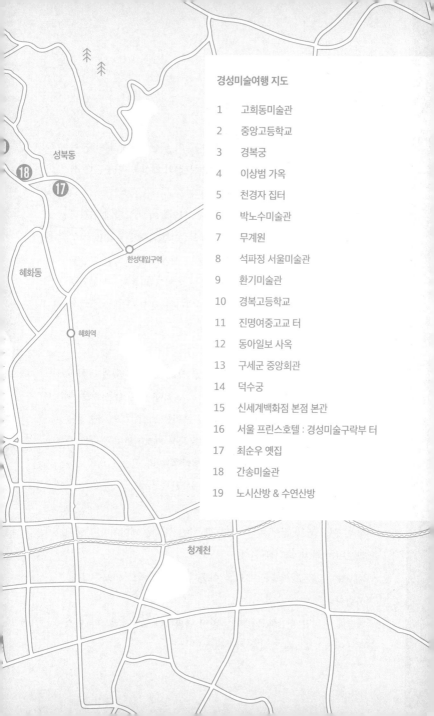

성북동

혜화동

한성대입구역

혜화역

⑱

⑰

청계천

이수경 _ 첫 미술 강좌부터 지금까지 참여 중인 찐팬

가을볕이 창으로 드는 조용한 오후 나절의 책상머리에서 미술 여행을 따라나섰다. 《터무늬 있는 경성미술여행》의 해설을 따라 근대 서울이라는 거대한 미술관으로.

시대적 상황과 터와 장소, 사람에 얽힌 사연들이 매끄럽게 연결되는 구성은 근대 시기를 입체적으로 이해하는 데 도움이 되었고, 치우침 없는 열린 시선과 솔직한 해설 덕분에 그 시기가 품고 있는 아픔을 마주하는 것도 어렵지 않았다. 미술이라는 키워드를 통해, 근대가 오늘 우리가 사는 세상과 단절된 시간이 아니라는 것 또한 새롭게 다가온다.

서문에 작가 자신을 요리사에 비유하였는데, 작가의 사유와 감성이라는 그릇에 담긴 지식은 맛도 있고 소화도 쉬웠다. 이제 남은 것은 작가가 묘사한 그 길을 걸어 보고, 그 터의 무늬를 밟아 보고, 경험하는 일이다. 마음은 벌써 북촌, 서촌, 남촌, 성북동을 가로지르며 주말을 기다리고 있지만, 이 여행의 종착지는 경성이 아니라 미술을 바라보는 마음 속, 예술이 되는 삶 속이라는 생각이 들기도 한다.

책 마무리 글 "미술의 이상(理想)"에 담긴 사색은 페이지마다 밑줄을 그으며 여러 번 되뇌게 된다.

"예술은, 그리고 미술은 우리를 아름다움 그 자체로 이끄는 갈망, 즉 사랑이다."

미술에 관심만 충만하고 방향성 없이 배회하던 방랑자였으나, 올가을에는 여행자로 입문하기를 희망해 본다.

한마디로 재미있다. 술술 읽힌다. 필자가 이끄는 대로 가벼운 발걸음으로 따라가는 경성미술여행. 지도를 펼쳐 보며 찾아보는 재미가 쏠쏠하다.

본문 중에 필자의 경험담 한 대목이 눈에 훅 들어온다.

"예전에 이 동네에서 살 때 석파랑에 식사하러 간 적이 있었다. 그러나 그때는 건물에 대해서나, 추사와 그의 〈세한도〉에 대해 알지도 못했고 관심도 없었기에 제대로 살펴보지도 않았다. 결국 아는 것이 없고 보는 눈이 없으면, 비록 그 대상이 눈앞에 존재해도 보지 못하고, 설사 본다 해도 아무런 감흥을 경험하지 못한다."(146~147쪽)

내가 그렇다. 이 책을 읽고 나니 이제 눈을 반쯤(?)은 뜬 것 같다. 이곳들을 반쯤 뜬 눈으로 다시 살펴보고 싶어진다.

처음에는 근대 미술의 자취를 더듬어 보는 미술 여행의 안내 책자 역할이라고만 생각했는데, 읽어 갈수록 우리나라 근대 미술에 대한 필자의 사랑 고백서처럼 느껴져 가슴이 뭉클해진다.

"예술은, 그리고 미술은 우리를 아름다움 그 자체로 이끄는 갈망, 즉 사랑이다. 경성미술여행을 마칠 수 있도록 이끈 원동력도 다름 아닌 아름다움에 대한 사랑이었음을 고백한다."(345쪽)

그 아름다움을 가까이에서 보고 느낄 수 있는, 서울에 사는 내가 행복해지는 순간이다.

정지윤_ 미술관 도슨트 선배이자 동료

마지막 저자 후기까지 읽고 난 후, 내가 흘린 눈물의 의미를 알 수 있었다. 그것은 지난 10여 년간 미술관 도슨트 활동을 얼마나 애정을 갖고 해 왔는지, 미술시장에 뛰어들 때의 순수했던 열정이 얼마나 뜨거웠는지, 깊은 공부를 통해 미술사를 꿰고 발전시켜 나간 노력이 얼마나 깊었는지 알고 있기 때문이리라….

평범한 직장인이던 저자가 갑자기 갤러리를 오픈하며 경험 없던 미술시장에 뛰어들었을 때, 대다수의 사람들이 그가 터무니없는 일을 한다고 우려했다. 반면에 그가 늘 책을 놓지 않으며 미술에 대한 열정과 애정을 키워온 역사를 아는 이들은 격려를 보냈다.

몇 년 뒤, 마법의 결과가 나타났다. 저자는 이제, 시민들에게 미술을 좀 더 폭넓고 깊게 만날 수 있도록 미술 강의를 하고, 미술 여행을 이끌고, 우리 미술을 입체적으로 바라볼 수 있도록 경성의 터무늬를 밟아 가며 이 책을 내놓았다. 어느 것 하나도 "터무늬" 없는 일은 없는 것이다.

경성의 터무늬를 밟고 다닌 여행이 과거가 아니라 현재의 이야기로 와닿는 것은, 세상에 대한 호기심을 미술이란 매개로 감성에만 의지하지 않고, 세심하고 예민한 저자의 시선으로 냉철하게 탐구하며, 우리가 새기는지도 모르고 남기는 지금 이 자리의 터무늬를 환기시켜 주기 때문이리라.

근대 미술을 만날 수 있는 시공간에 대한 작가의 애정과 호기심이 담긴 이 책으로 함께 여행하며 새로운 즐거움과 풍요로움을 얻습니다.

좋아하는 그림을 좀 더 깊이 만나는 과정으로 도슨트, 갤러리 운영, 프리젠터 그리고 작가에 이르기까지, 한 걸음 한 걸음 자신의 방식으로 애정을 표현하는 작가님의 여정은 이미 계획되어 있던 큰 그림이구나 싶어요.

작가님은 오랜 기간 살던 동네 한쪽에 주민들과 미술작품을 통해 만나는 공간을 만드셨지요. 호기심 어린 골목 산책자로 만났던 작가님은 단단하고 친절하셨어요. 그 첫인상처럼 이 책이 익숙한 공간에 대한 새로운 시간여행을 제안하고 있는 듯합니다.

한 개의 사과가 100명의 사람에게 다 다른 것처럼, 제가 만난 경성의 시간과 장소와 다른 작가님의 시선에 새롭게 말을 걸고 싶어집니다. 작가님과의 경성미술산책이면 더할 나위 없겠지만, 책과 함께라도 그 길을 따라 걸으며 시간여행을 해 보면 어떨까요? 설렘을 주는 그런 시간을 책을 통해 만나 보길 여러분에게 권합니다. 그리고 함께 만나 이야기하는 시간도 가지길 기다려 봅니다.

주요 참고 문헌

단행본

《경성의 화가들, 근대를 거닐다 : 서촌편》황정수, 푸른역사, 2022

《경성의 화가들, 근대를 거닐다 : 북촌편》황정수, 푸른역사, 2022

《경성 모던 타임스, 1920, 조선의 거리를 걷다》, 박윤석, 문학동네, 2014

《근대와 만난 미술과 도시》, 채운, 두산동아, 2008

《모던 경성의 시각문화와 관중》, 한국미술연구소 한국근대시각문화연구팀, 한국미술연구소CAS, 2018

《모던 경성의 시각문화와 일상》, 한국미술연구소 한국근대시각문화연구팀, 한국미술연구소CAS, 2018

《모던 경성의 시각문화와 창작》, 한국미술연구소 한국근대시각문화연구팀, 한국미술연구소CAS, 2018

《미술품 컬렉터들 : 한국의 근대 수장가와 수집의 문화사》, 김상엽, 돌베개, 2015

《쉽게 읽는 서울사 : 일제강점기편》, 서울역사편찬원 [편], 서울책방, 2020

《시장미술의 탄생 : 글로벌 아트마켓의 성장과 예술의 몰락》, 심상용, 아트북스, 2010

《식민도시 경성, 차별에서 파괴까지》, 서울역사편찬원 [편], 서울책방, 2020

《우리 근대미술 뒷이야기》, 이구열, 돌베개, 2005

《일본 화가들 조선을 그리다》, 황정수, 이숲, 2018

《한국 근대 서화의 생산과 유통》, 이성혜, 해피북미디어, 2014

《한국 근대미술사 : 갑오개혁에서 해방 시기까지》, 홍선표, 시공아트, 2009

《한국 근대미술사 심층연구》, 이중희, 예경, 2008

《한국근대미술과 시각문화》, 김영나 엮음, 조형교육, 2002

《한국근대미술 비평사》, 최열, 열화당, 2016

《한국근대미술의 역사 : 韓國美術史 事典 1800-1945》, 최열, 열화당, 2015

《한국 사진사 1631-1945》, 최인진, 눈빛, 1999

《한국의 미를 다시 읽는다》, 권영필 외, 돌베개, 2005

《한국현대미술사》, 오광수, 열화당, 2010

《현대성의 형성 : 서울에 딴스홀을 허하라》, 김진송, 현실문화연구, 1999

논문

"1915년 조선물산공진회에 나타난 식민권력의 이미지 구축 시도-미술관 전시를 중심으로",
최병택, 탐라문화, 2020

"1920-30년대 서구미술이론의 해석과 수용의 태도에 대한 고찰",
박순희, 숙명여자대학교, 1996

"1930년대 경성의 전시공간", 목수현, 한국근현대미술사학, 2009

"1930년대 서양화단의 성장과 학생화가들 - 도화교사의 역할을 중심으로",
김소연, 한국근현대미술사학, 2016

"동경미술학교 조선인 유학생 연구(1909년~1945년 서양화과 졸업생을 중심으로)",
홍성미, 명지대학교, 2014

"미술가에서 선각자로, 근대기 제국을 경험한 여성 미술가들", 김지혜, 나혜석학회, 2016

"서화협회전 운영에 대한 연구", 조은정, 한국근현대미술사학, 2015

"일제강점기 시각매체와 조선미술전람회 연구-근대의 시각주체와 규율권력을 중심으로",
안현정, 성균관대학교, 2009

"일제강점기의 경성미술구락부 활동이 한국 근대미술시장에 끼친 영향",
박성원, 이화여자대학교, 2011

"일제강점기 한국미술사의 구축과 석굴암의 재맥락화". 강희정, 한국고대학회, 2010

"일제시기 백화점과 일상소비문화", 손정숙, 이화여자대학교, 2006

"조선미술전람회를 통해 본 식민지 문화정치", 채승희, 서울대학교, 2010

"한국 근대 동양화 교육 연구", 김소연, 이화여자대학교, 2012

"한국 근대미술비평의 정체성 논쟁 : 1920-30년대를 중심으로", 이경모, 성신여자대학교, 2002

"한국 근대 미술시장 형성사 연구", 손영옥, 서울대학교, 2015

도판 목록

도판 01

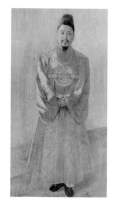

고종황제 초상, 휴버트 보스, 1899

도판 02

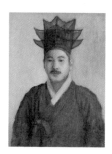

자화상(정자관), 고희동, 1915

도판 03

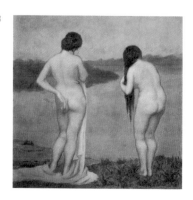

해 질 녘, 김관호, 1916

도판 04

영조어진 vs 철종, 순종 어진

도판 05

백악춘효(여름), (가을), 안중식, 1915

도판 목록

도판 06

동십자각, 김용준, 1924

도판 07

고원무림, 이상범, 1968

도판 08

외금강 삼선암 추색, 변관식, 1959

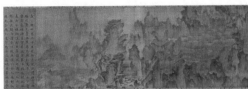

몽유도원도, 안견, 1447

세한도(그림 부분), 김정희, 1844

경주의 산곡에서, 이인성, 1935

해당화, 이인성, 1944

후원 명단

《터무늬 있는 경성 미술 여행》을 후원해 주신 모든 분들께 감사드립니다. 근대기의 미술 관련 장소들이 남아 있었기에 이번 책을 지을 수 있었습니다. 그 중에는 시민들의 후원과 활동으로 보존되고 운영되는 장소들이 몇 몇 있습니다. 이 책에서 소개하고 있는 장소 중에는 성북동에 있는 '최순우 옛집'이 그러한 곳입니다.

더 많은 우리의 문화유산이 잘 보존되고 소개되기를 바라는 마음으로, 책 한 권당의 제작비를 제한 텀블벅 후원금은 (재)내셔널트러스트 문화유산 기금에 기부합니다.

강종찬(춘천)	고경아(서울)	권인택(서울)	김금선(서울)
김만열(서울)	김미경(서울)	김보람	김영희(양산)
김정혜(서울)	김종근(서울)	김지아(서울)	김청운(서울)
김혜나(시흥)	류현주(서울)	문비손(시흥)	민경남(서울)
박영란(서울)	손상신(화성)	손윤정(서울)	서아
신순이(서울)	신형배(목포)	양외경(대구)	여희숙(서울)
오은지(울산)	우인숙(서울)	유현미(서울)	이상희(오산)
이수경(서울)	이신자(고양)	이정이(대전)	이준희(서울)
이현숙(서울)	이효선(부산)	임정민(서울)	전난희(서울)
전창민(대구)	정경태(부산)	정금순(남양주)	정기선(창원)
정기은(서울)	정기택(서울)	정병규(파주)	정보배(제주)
정석원(하남)	정수영(서울)	정윤애(대전)	정윤주(서울)
정태주(부산)	정현대(대구)	조관제(대전)	조우주(서울)
조우채(서울)	조제덕(서울)	주효빈(대전)	최무선(군포)
최종규(고흥)	한유진(진주)	허다솜(대전)	황영혜(서울)
황지혜(포항)			

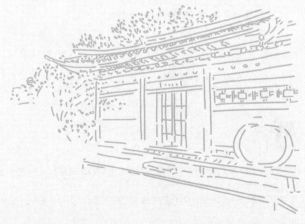

터무늬 있는

경성미술여행

초판 1쇄 발행 | 2022년 10월 27일

글　　　　정옥
편집인　　전윤희
표지그림　이준희
디자인　　안미경
교정교열　정인숙
마케팅　　한유진
인쇄　　　올인비앤비

펴낸이　　전윤희
펴낸곳　　메종인디아 트래블앤북스
　　　　　　서울시 서초구 방배로23길 31-43 1층
　　　　　　전화 02-6257-1045
　　　　　　이메일 welcome@maison-india.net
　　　　　　페이스북 메종인디아 트래블앤북스
　　　　　　인스타그램 maison_india1
　　　　　　블로그 blog.naver.com/travelcampus
　　　　　　홈페이지 www.maisonindia.co.kr
　　　　　　출판등록 2017년 5월 18일 제2017-000100호

© 정옥, 2022

ISBN 979 - 11 - 971353 - 5 - 4 (03600)

메종인디아

여행에서 솟아나는 샘물 같은 이야기와 여행지의 고유한 가치가 담긴 문화유산을 가꾸는 책을 만듭니다.

이 책은 한국출판문화산업진흥원의 2022년 인문교육콘텐츠 개발 지원사업을 통해 발간된 도서입니다.